新文京開發出版股份有限公司

NEW
WCDP

新世紀·新視野·新文京—精選教科書·考試用書·專業參考書

New Wun Ching Developmental Publishing Co., Ltd.

New Age · New Choice · The Best Selected Educational Publications — NEW WCDP

專業考照叢書

第**4**版
Fourth Edition

遊艇
與動力小船
―駕駛實務暨考照指南―

劉達生・吳懷志・王崇武・劉祖彰・丁占能・吳肇哲・李海清 編著

THE LICENSING EXAMS AND
DRIVING PRACTICE GUIDE OF
YACHT AND SMALL POWER BOAT

國家圖書館出版品預行編目資料

遊艇與動力小船駕駛實務暨考照指南/劉達生, 吳懷志,
　王崇武, 劉祖彰, 丁占能, 吳肇哲, 李海清編著. -- 四版.
　-- 新北市：新文京開發出版股份有限公司, 2023.08
　　面；　公分

　ISBN　978-986-430-946-7（平裝）

　1.CST：船舶駕駛　2.CST：航運法規　3.CST：休閒活動

444.6　　　　　　　　　　　　　　　　　112012369

遊艇與動力小船駕駛實務暨考照指南 （第四版）

（書號：HT27e4）

編 著 者	劉達生　吳懷志　王崇武　劉祖彰　丁占能 吳肇哲　李海清
出 版 者	新文京開發出版股份有限公司
地　　址	新北市中和區中山路二段 362 號 9 樓
電　　話	(02) 2244-8188（代表號）
ＦＡＸ	(02) 2244-8189
郵　　撥	1958730-2
初　　版	西元 2013 年 09 月 30 日
二　　版	西元 2017 年 07 月 01 日
三　　版	西元 2021 年 05 月 01 日
四　　版	西元 2023 年 08 月 10 日

我國為海洋及海島國家，東臨太平洋，西臨臺灣海峽及大陸棚，海洋、內河水上遊艇遊憩資源和活動充滿發展潛力，且為世界級知名之遊艇製造王國。近年來政府相關單位積極推動海洋水域休閒活動，結合海洋委員會、交通部及教育部等部會，藉由硬體設施增建，如遊艇船席增設，以及相關法令鬆綁，優化遊艇及動力小艇使用與管理操作之友善環境建置，如增加水上旅遊路線，進而串連路上休閒及海上休閒之便利性，以期結合水上遊艇遊休閒活動，厚實全民愛海，知海進而護海之情操。

依據交通部航港局遊艇相關統計資料，如遊艇登記艘數、動力小船駕駛執照數及遊艇駕駛執照數穩定成長，顯示遊艇及動力小船推廣之具體成效與海上休閒人口之提升。鑑此，本校邀集航海系、輪機系教授及校外專家共同進行本書《遊艇與動力小船駕駛實務暨考照指南》四版修訂工作，依前版內容架構修訂及增納遊艇及動力小船相關新知，詳盡補充船機常識，歷經一年籌劃及多次校核完成四版修正。

本書集合多位航海教授、專家，內容包括：

1. 海事法規與避碰規則：劉達生老師、吳懷志老師
2. 航海常識：王崇武老師
3. 船機常識（一）：劉祖彰老師
4. 船機常識（二）：劉達生老師
5. 船藝與操船：丁占能老師
6. 氣（海）象常識：吳肇哲老師
7. 通訊與緊急措施：李海清老師

值此海上水域活動廣為國人喜愛接受及各級政府大力推動之際，本書之修訂出版期望對於遊艇及動力小船之駕駛與訓練實務，提供符合駕駛人需求之學習、訓練與測驗考照的優質教材及培育更多海洋人才。

吳肇哲

台北海洋科技大學　副校長

目 錄
CONTENTS

CHAPTER 01

海事法規與避碰規則

1.1　前言

　　在享受遊艇或動力小船所能帶給我們海上運輸、休憩娛樂、海上活動前，必須了解相關海事法規，才能遵守規則，如同道路交通規則對於開車上路的用路人同等重要。遊艇或動力小船的所有人或駕駛人必須具備相關海事法規知識，如了解遊艇及小船必要的安全設備基準、遊艇動力小船的標示、載重線標誌、危險貨品的運載規定…等，遊艇和動力小船需要了解的海事法規，主要包含船舶法、船員法、遊艇管理規則、小船管理規則、小船檢查丈量規則、防止船舶汙染國際公約、國際海上人命安全公約、遊艇與動力小船駕駛管理規則…等，駕駛人要能夠對相關海事法規有基礎認識及了解，才能確保每趟海上航程安全，盡情享受海洋，親近海洋。

　　此外除了了解上述相關法規來確保船舶和人員安全外，為維護航行安全，防止、避免海上船舶之間的碰撞，遊艇或動力小船駕駛人還需要清楚且遵守國際海上避碰規則 (Convention on the International Regulations for Preventing Collisions at Sea, COLREGS)，也就是國際海事組織制訂的海上交通規則。閱讀本章節可以有系統且清楚了解，有關海事法規與國際海上避碰規則的重要規定。

1.2　海事法規

一、船舶法規名詞定義

　　我們要了解有關法規之規範對於各類船舶、遊艇及小船之限制和規範，就必須了解各類船舶的定義和正確名稱，引用我國船舶法對於各類船舶名稱及定義如下：

（一）船舶、船員、遊艇及小船定義

1. 船舶：指裝載人員或貨物在水面或水中且可移動之水上載具，包含客船、貨船、漁船、特種用途船、遊艇及小船。

2. 客船：指非小船且乘客定額超過 12 人，主要以運送乘客為目的之船舶。

3. 貨船：指非客船或小船，以載運貨物為目的之船舶。

4. 特種用途船：指從事特定任務之船舶。

5. 遊艇：指專供娛樂，不以從事客、貨運送或漁業為目的，以機械為主動力或輔助動力之船舶。

6. 自用遊艇：指專供船舶所有人自用或無償借予他人從事娛樂活動之遊艇。

7. 非自用遊艇：指整船出租或以其他有償方式提供可得特定之人，從事娛樂活動之遊艇。

8. 小船：指總噸位未滿 50 之非動力船舶，或總噸位未滿 20 之動力船舶。

9. 載客小船：指主要以運送乘客為目的之小船。

10. 動力小船：指裝有機械用以航行，且總噸位未滿 20 之動力船舶。

11. 雇用人：指船舶所有權人及其他有權僱用船員之人。

12. 甲級船員：指持有主管機關核發適任證書之航行員、輪機員、船舶電信人員及其他經主管機關認可之船員。

13. 乙級船員：指甲級船員以外經主管機關認可之船員。

14. 遊艇駕駛：指駕駛遊艇之人員。

15. 動力小船駕駛：指駕駛動力小船之人員。

16. 助手：指隨船協助遊艇或動力小船駕駛處理相關事務之人員。

17. 船員：指船長及海員。

18. 海員：指受雇用人僱用，由船長指揮服務於船舶上之人員。

19. 自用動力小船：全長應達 5 公尺以上。

20. 營業用動力小船及遊艇：全長應達 10 公尺以上。

21. 一等遊艇駕駛：指持有一等遊艇駕駛執照，駕駛全長 24 公尺以上遊艇之人員。

22. 二等遊艇駕駛：指持有二等遊艇駕駛執照，駕駛全長未滿 24 公尺遊艇之人員。

23. 非漁業用動力小船之推進動力在未滿 12 瓩得不適用船舶法之規定。

（二）船舶定義

　　「船舶」即包含所有載人或載貨，在水面或水中可移動之水上載具。而本書主要介紹之動力小船和遊艇，也是定義之船舶之一，所有動力小船和遊艇駕駛人及應考人自應了解並遵守相關法規的規範。

二、船舶標誌及標示

（一）船名

小船應在船艏左右兩舷及船艉中央標明，除數字得用阿拉伯數字外，均應以正楷中文，以適當大小及顯明顏色自船艏至船艉（船艉中央自左而右）順序橫向標示於外板上。

（二）船籍港名或小船註冊地名

船舶之船籍港名或小船註冊地名應以正楷中文自船艏至船艉（船艉中央自左而右）順序橫向焊刻於船艉部船名之下方，並應與船名漆以同樣之顏色。

（三）船舶號數

船舶號數或小船編號應以阿拉伯數字焊刻於舯部主樑中央顯明易見之處；舯部無主樑者，應於舯部適當之處所或機艙之主樑上焊刻。

（四）載重線標誌及吃水尺度

小船丈量時，航政機關認為有限制吃水之必要者，應同時勘劃最高吃水尺度，並以船深百分之八十五為準，焊刻於船身舯部兩旁，以長 30 公分、寬 2.5 公分橫線之上緣表示。但於內水區域航行者，航政機關得酌予放寬。

小船除勘劃最高吃水尺度外，航政機關認為必要時，並應於艏材及艉材兩旁顯明之處，漆繪吃水深度。其繪法以公尺為準，並以每 20 公分為 1 度，數字用阿拉伯數字，每字高 10 公分、寬 20 公分，只漆繪雙數，以數字之底線，表示所指之深度。

供載運客貨之小船，應勘劃最高吃水尺度，標明於船身舯部兩舷外板上。但因設計、構造、型式、用途或性能特殊，未能勘劃，經航政機關核准者，不在此限。小船之最高吃水尺度及吃水深度，應用白色或黃色油漆劃明於深色之底基上，或用黑色油漆劃明於淺色之底基上。

（依船舶法第五十一條所定規則及第八十條第一項但書規定，免勘劃載重線或吃水尺度者，不在此限）。

（五）法令所規定之其他標誌。

（六）經勘劃有最高吃水尺度之動力小船，其載重於航行時不得超過該尺度。

三、船舶國籍證書

1. 船舶所有人於領得船舶檢查證書及船舶噸位證書後，應於 3 個月內依船舶登記法規定，向船籍港航政機關為所有權之登記。

2. 在船籍港以外港口停泊之船舶，遇船舶國籍證書遺失、破損，或證書上登載事項變更者，該船舶之船長或船舶所有人得自發覺或事實發生之日起 3 個月內，向船舶所在地或船籍港航政機關，申請核發臨時船舶國籍證書。

3. 臨時船舶國籍證書之有效期間，在國外航行之船舶不得超過 6 個月；在國內航行之船舶不得超過 3 個月。但有正當理由者，得敘明理由，於證書有效期間屆滿前，向船舶所在地或船籍港航政機關重行申請換發；重行換發證書之有效期間，不得超過 1 個月，並以 1 次為限。

4. 經登記之船舶，遇滅失、報廢、喪失中華民國國籍、失蹤滿 6 個月或沉沒不能打撈修復者，船舶所有人應自發覺或事實發生之日起 4 個月內，依船舶登記法規定，向船籍港航政機關辦理船舶所有權註銷登記；其原領證書，除已遺失者外，並應繳銷。

四、船舶檢查與丈量

（一）船舶檢查分特別檢查、定期檢查及臨時檢查。

　　船舶檢查，包括下列各項：

1. 船舶各部結構強度。

2. 船舶推進所需之主輔機或工具。

3. 船舶穩度。

4. 船舶載重線。但在技術上無勘劃載重線必要者，不在此限。

5. 船舶艙區劃分。但免艙區劃分者，不在此限。

6. 船舶防火構造。但免防火構造者，不在此限。

7. 船舶標誌。

8. 船舶設備。

9. 量產製造之動力小船所有人，如提送經主管機關委託之驗船機構辦理小船製造工廠認可、型式認可及產品認可者所簽發之出廠檢驗合格證明向動力小船所在地航政機關申請註冊、給照，該機關應逕依該證明辦理。

10. 非載客動力小船經特別檢查後，其所有人應依每屆滿 2 年之前後 3 個月內時限，申請施行定期檢查。

（二）遊艇檢查分特別檢查、定期檢查、臨時檢查及自主檢查；小船之檢查，分特別檢查、定期檢查及臨時檢查。

　　並應符合下列規定者，始得航行：

1. 檢查合格。

2. 全船乘員人數未逾航政機關核定之定額。

3. 依規定將設備整理完妥。

（三）小船及遊艇申請施行特別檢查的時機

1. 新船建造。

2. 自國外輸入。

3. 船身經修改或換裝推進機器。

4. 變更使用目的或型式。

5. 特別檢查有效期間屆滿。

　　小船經特別檢查合格後，航政機關應核發或換發小船執照。

　　遊艇經特別檢查合格後，航政機關應核發或換發遊艇證書，其有效期間，以 5 年為限。但全長未滿 24 公尺之自用遊艇，其遊艇證書無期間限制。

（四）小船自特別檢查合格之日起，申請施行定期檢查的時限如下

1. 載客動力小船：應於每屆滿 1 年之前後 3 個月內。

2. 非載客動力小船：應於每屆滿 2 年之前後 3 個月內。

3. 非動力小船：應於每屆滿 3 年之前後 3 個月內。

4. 載運引水人、提供研究或訓練使用之小船：每屆滿 1 年之前後 3 個月內。

（五）定期檢查

船舶經特別檢查後，於每屆滿 1 年之前後 3 個月內，其所有人應向船舶所在地航政機關申請施行。

（六）臨時檢查時機

1. 遭遇海難。

2. 船身、機器或設備有影響船舶航行、人命安全或環境汙染之虞。

3. 適航性發生疑義。

所有人應向所在地航政機關申請施行船舶臨時檢查。

（七）未依規定實施檢查之處分

船舶所有人未依規定申請施行定期檢查、特別檢查且逾期滿 5 年時，由航政機關通知船舶所有人於 3 個月內辦理；屆期仍未辦理，而無正當理由者，由航政機關公告 3 個月；公告期滿未提出異議者，得逕行註銷船舶文書，並註銷登記或註冊。

全長未滿 24 公尺，且乘員人數 12 人以下自用遊艇之所有人未依規定提送自主檢查表逾期滿 5 年時，航政機關依前項程序辦理；公告期滿未提出異議者，得逕行註銷遊艇證書，並註銷登記或註冊。

（八）為確保船舶航行安全所需船舶之防火構造和穩度，船舶應經艙區劃分，並由船舶所有人或船長向船舶所在地航政機關申請檢查合格後，始得航行。

（九）小船遇有下列情形之一時，小船所有人應向航政機關申請註銷註冊

1. 滅失或報廢。

2. 喪失中華民國國籍。

3. 不堪使用。

4. 沉沒不能打撈修復。

5. 因種類噸位變更不適用小船規定。

6. 失蹤滿 6 個月。

（十）動力小船之註冊、給照，由該船註冊地航政機關辦理。

（十一）動力小船之之檢查分為特別檢查、定期檢查及臨時檢查 3 種。

（十二） 動力小船應符合檢查合格、載客人數未逾航政機關核定之定額及依規定
將設備整理完妥始得航行。

（十三） 動力小船經特別檢查合格後，航政機關應核發或換發小船執照。

（十四） 遊艇及動力小船之丈量

1. 動力小船在新船建造或自國外輸入時應申請丈量。

2. 動力小船在船身修改致船體容量變更時應重行申請丈量。

3. 新建造或自國外輸入之動力小船，經特別檢查合格及丈量後，其所有人應檢附檢查
丈量證明文件，其目的為向航政機關申請註冊、給照。

4. 自國外輸入之動力小船，在其原丈量程式與中華民國丈量程式相同者得免重行丈
量。

5. 動力小船之檢查、丈量，由該船註冊地航政機關辦理。

6. 動力小船之檢查、丈量，主管機關因業務需要，得委託驗船機構或領有執照之合格
造船技師辦理。

7. 動力小船在國外建造或取得者，船舶所有人應請經主管機關委託之驗船機構丈量。

8. 小船有新船建造或自國外輸入，應申請丈量；經丈量之小船，因船身修改致船體容
量變更者，應重行申請丈量。

五、遊艇管理與規範

1. 船長 24 公尺以上之非自用遊艇，應勘劃載重線；自用遊艇，免勘劃載重線。

2. 非自用遊艇、全長 24 公尺以上之自用遊艇及全長未滿 24 公尺且乘員人數超過 12 人
之自用遊艇，遊艇之所有人，應自特別檢查合格之日起，每屆滿 2 年 6 個月之前後
3 個月內，向遊艇所在地航政機關申請施行定期檢查。

遊艇船齡在 12 年以上者，應於船齡每屆滿 1 年前後 3 個月內，申請實施定期檢查。

3. 遊艇船齡未滿 12 年，全長未滿 24 公尺，且乘員人數 12 人以下自用遊艇之所有人，
應自遊艇特別檢查合格之日起每屆滿 1 年之前後 3 個月內，自主檢查並填報自主檢
查表，併遊艇證書送船籍港或註冊地航政機關備查。

推進動力未滿 12 瓩之自用遊艇，其所有人應自第一次特別檢查合格之日起，每屆滿 1 年之前後 3 個月內，施行自主檢查並填報自主檢查表送航政機關備查，且不適用特別檢查及定期檢查施行期限規定。自用遊艇未依前述規定辦理者，不得航行。

4. 遊艇不得經營客、貨運送、漁業，或供娛樂以外之用途。但得從事非漁業目的之釣魚活動。

自用或非中華民國遊艇，非符合規定條件，並經主管機關核准者，不得作為非自用遊艇使用。

5. 遊艇所有人應依主管機關所定保險金額，投保責任保險，未投保者，不得出港。

6. 二等遊艇駕駛實作測驗之船艇得由參加測驗者自備，但其全長至少應在 10 公尺。

7. 遊艇因海難或其他意外事故致擱淺、沉沒或故障時，為避免海岸及水域遭受油汙損害，駕駛除依規定報告外，應採取防止油汙排洩之緊急措施。

8. 遊艇有急迫危險時，駕駛應盡力採取必要之措施優先進行救助人命及船舶。

9. 遊艇駕駛決定棄船時，駕駛應盡力將乘客、船員船舶文書、郵件、金錢及貴重物等救出。

六、船員、遊艇與動力小船之駕駛及助手

1. 船員應年滿 16 歲。船長應為中華民國國民。

2. 船員應經體格檢查合格，並依規定領有船員服務手冊，始得在船上服務。已在船上服務之船員，應接受定期健康檢查；經檢查不合格或拒不接受檢查者，不得在船上服務。

3. 遊艇及動力小船駕駛須年滿 18 歲，其最高年齡，除船員法另有規定者外，不受限制。

4. 營業用動力小船駕駛之最高年齡不得超過 65 歲。但合於體格檢查標準且於最近 1 年內未有違反航行安全而受處分紀錄者，得延長至年滿 68 歲止。

5. 助手須年滿 16 歲，最高年齡不受限制。但營業用動力小船駕駛之年齡超過 65 歲者，其助手年齡不得超過 65 歲。例如：營業用動力小船駕駛之最高年齡如經准予延長至年滿 68 歲，則其助手之年齡不得超過 65 歲。

6. 遊艇及動力小船駕駛應經體格檢查合格，並依規定領有駕駛執照，始得駕駛。

7. 違反槍砲彈藥刀械管制條例、懲治走私條例或毒品危害防制條例之罪，經判決有期徒刑 6 個月以上確定者，不得擔任遊艇及動力小船駕駛。

8. 遊艇及動力小船應配置合格駕駛及助手，始得航行。但船舶總噸位未滿 5 或總噸位 5 以上之乘客定額未滿 12 人者，得不設助手，即未滿 5 總噸或乘員 12 人以下，可以只配置合格駕駛 1 人，5 總噸且乘員 12 人以上之小船，需配置合格駕駛及助手。

七、遊艇及動力小船管理相關規定

（一）遊艇人員配額

1. 全長未滿 24 公尺者：駕駛 1 人，助手 1 人。但總噸位未滿 5 或總噸位 5 以上之乘員人數未滿 12 人者，得不設助手。

2. 全長滿 24 公尺以上者：駕駛 1 人，助手 2 人。但總噸位未滿 5 或總噸位 5 以上之乘員人數未滿 12 人者，得不設助手。

（二）動力小船人員配額

1. 總噸位未滿 5 者：駕駛 1 人。

2. 總噸位 5 以上，未滿 20 者：駕駛 1 人，助手 1 人。但乘客定額未滿 12 人者，得不設助手。

3. 營業用動力小船於開航時，乘客人數在 50 人以上者，應設助手 2 人。

（三）年齡逾 65 歲之營業用動力小船駕駛，其適航水域為距岸 10 浬以內。

（四）遊艇與動力小船駕駛之年齡規定

1. 遊艇駕駛、自用動力小船駕駛：滿 18 歲。

2. 營業用動力小船駕駛：滿 18 歲，未滿 65 歲。但合於體格檢查標準且於最近 1 年內未有違反航行安全而受處分紀錄者，得延長至年滿 68 歲止。

3. 遊艇與動力小船助手：滿 16 歲。

4. 二等遊艇駕駛與自用動力小船學習駕駛：滿 18 歲。

（五）營業用動力小船遊艇駕駛、自用動力小船駕駛及助手體格檢查合格基準

1. 視力：在距離 5 公尺，以萬國視力表測驗，裸眼或矯正視力兩眼均達 0.5 以上。

2. 辨色力：能辨別紅、綠、藍三原色。

3. 聽力：經矯正後其優耳聽力損失在 90 分貝以下。

4. 其他：無患有疾病或身心障礙足以影響駕駛工作。

（六）體格檢查相關規定

1. 遊艇、自用動力小船駕駛、助手之體格檢查，應由中央衛生福利主管機關評鑑合格之醫院、有職業醫學專科醫師執業之診所或直轄市、縣（市）衛生局所屬衛生所等辦理。

2. 營業用動力小船駕駛之體格檢查，應由中央衛生福利主管機關評鑑合格之教學醫院或公立醫院辦理。

3. 體格檢查之證明書有效期間為 2 年。但年逾 65 歲營業用動力小船駕駛之體格檢查證明書有效期間為 1 年。

4. 營業用動力小船駕駛於開航時，應將有效合格之體格檢查證明書置備於船上，以應檢查。

（七）參加駕駛執照測驗資格

1. 二等遊艇駕駛或自用動力小船駕駛執照
 (1) 公私立海事、水產職業學校以上之航海、駕駛、漁撈、漁航技術、漁業、輪機等科系畢業。
 (2) 曾在動力之船舶、公務艦艇、漁船艙面或輪機部門服務 1 年以上，並持有相關資歷文件可資證明。
 (3) 曾在主管機關許可之遊艇或動力小船駕駛訓練機構訓練合格，領有遊艇或自用動力小船駕駛訓練結業證書。
 (4) 領有二等遊艇學習駕駛證或自用動力小船學習駕駛證 3 個月以上。
 (5) 其他經主管機關核可之海洋休閒觀光等科系畢業。

2. 營業用動力小船駕駛執照
 (1) 曾在主管機關認可之動力小船駕駛訓練機構舉辦營業用動力小船訓練合格，領有營業用動力小船駕駛訓練結業證書。
 (2) 曾領有自用動力小船駕駛執照滿 1 年。
 (3) 曾領有二等遊艇駕駛執照滿 1 年。
 (4) 曾領有漁船三等船長以上執業證書。

(5) 曾領有商船艙面部三等船副以上職務之適任證書。

(6) 曾任海軍艙面或輪機航行值更官 2 年以上，並領有艙面或輪機航行值更官合格證書。

（八）學習駕駛全長未滿 24 公尺之遊艇或自用動力小船，應由持有二等遊艇駕駛或營業用動力小船駕駛執照之人，在船指導監護學習駕駛。

（九）申領自用動力小船學習駕駛證，應備文件

1. 申請書 1 份。

2. 最近 2 年內 1 吋脫帽半身相片 2 張。

3. 國民身分證或有效之護照正本，驗後發還。

4. 體格檢查證明書。

5. 動力小船駕駛訓練機構同意指派指導人之同意書、訓練用船及其駕照資料。

（十）遊艇及動力小船執照規定

1. 自用動力小船或二等遊艇學習駕駛證之有效期間，自發證之日起以 1 年為限。

2. 二等遊艇駕駛或動力小船駕駛執照測驗之應考科目為筆試及實作測驗，各科成績滿分均為 100 分，其及格標準各為 75 分。

3. 參加二等遊艇駕駛或動力小船駕駛執照測驗，其筆試或實作測驗有一項不及格者，得於 1 年內申請補測不及格之項目。

4. 動力小船駕駛執照之有效期間屆滿，逾期未換發新照者，在屆滿日起即不得駕駛遊艇。

5. 動力小船駕駛執照之有效期間為 5 年。

6. 自用動力小船除應由領有自用動力小船駕駛執照者駕駛外，至少應由領有二等遊艇駕駛執照者方能駕駛。

（十一）遊艇及動力小船相關管理事項

1. 遊艇及動力小船駕駛違反槍砲彈藥刀械管制條例、懲治走私條例或毒品危害防制條例之罪，經判決確定 6 個月以上之有期徒刑者，即不得擔任遊艇及動力小船駕駛。

2. 動力小船之適航水域，除經主管機關委託之驗船機構依小船之設計、強度、穩度及相關安全設備，另行核定外，限在於距岸 30 海浬以內之沿海水域、離島之島嶼間、港內、河川及湖泊航行。

3. 動力小船因緊急救難而被拖曳航行情況下，得不經航政機關之核准而超過原核准之適航水域。

4. 中華民國動力小船除在法令未規定增懸時，不得增懸非中華民國國旗。

5. 動力小船未領有小船執照不得航行。

6. 動力小船之船名，由船舶所有人自定，不得與他船船名相同。但小船船名在中華民國 99 年 11 月 12 日船舶法修正條文施行前經核准者，不在此限。

7. 動力小船之註冊地。應由該小船所有人認定。

8. 動力小船抵押權之設定登記，依動產擔保交易法之規定辦理。

9. 動力小船所在地航政機關得隨時查驗動力小船執照，如經核對不符時，應命動力小船所有人申請變更註冊或換發執照，其申請變更註冊或換發執照之期限為 1 個月內。

10. 動力小船所在地航政機關隨時查驗小船執照時，受查驗之動力小船所有人或駕駛在查驗人員已出示有關執行職務之證明文件，不得拒絕接受查驗。

11. 遊艇於碰撞後，各碰撞船艇之船長或駕駛於不甚危害其船舶、船員或旅客之範圍內，應盡力救助其他船舶、他船船員和他船旅客等。

12. 遊艇於碰撞後，各碰撞船艇之駕駛，除有不可抗力之情形外，在未確知繼續救助為無益前，應停留於發生災難之處所。

13. 遊艇駕駛於不甚危害遊艇、艇上人員之範圍內，對在其周遭海上之落海或其他危難之人應盡力救助。

14. 動力小船之執照如有遺失、破損或登載事項變更者，動力小船所有人應自發覺或事實發生之日起之 3 個月期限內，申請補發、換發或變更註冊。

15. 小船或遊艇進出漁港、遊艇港之安全檢查工作主管機關為海巡單位。

16. 小船或遊艇進出漁港之申報，首先向海巡單位申請，並須向漁船管理（代理）機關繳納漁港管理費。

17. 小船或遊艇進出漁港之申報，在漁港法中無條文規定。

18. 供載運客貨之動力小船，除因設計、構造、型式、用途或性能特殊，未能勘劃最高吃水尺度者外，應將最高吃水尺度標明於船身之舯部兩舷之外板上。

19. 動力小船在航行中，船艏及兩舷得懸掛不致對航行有障礙之物品。

20. 載客動力小船在航行於內水經航政機關核准，得於露天甲板搭載乘客。

21. 載客動力小船之乘客艙室，其逃生出口除其中之一得為寬度不少於 60 公分之正常出入口外，至少尚應有 1 處儘可能遠離之逃生出口。

22. 載客動力小船之限載人數應在該小船之駕駛臺旁船艛外、乘客入口處之板壁或其他明顯處所以顯明油漆標示。

23. 載客動力小船航行時，駕駛人遇有風平浪靜情況或處所，可不必嚴格要求乘客穿著合格之救生衣。

24. 載客動力小船之乘客定額，在水流湍急、灘礁或夜間載客時航政機關得予以酌減。

25. 載客動力小船應將救生設備使用方法圖解，顯示於乘客易見之處。

26. 載客動力小船於開航前，駕駛本人或指定專人應施行航前自主檢查，檢視船身及輪機各部是否正常、設備及屬具是否準備妥善。

27. 載客動力小船駕駛應於每個月期限內指導助手施行 1 次救生滅火演習。

28. 航行內水之載客動力小船駕駛應於每 3 個月期限內協同助手施行 1 次救生滅火演習。

29. 依航政主管機關之規定載客動力小船業者應投保營運人責任保險，保險期間屆滿時，並應予以續保，每一乘客投保金額最低應為新臺幣 2 百萬元。

30. 動力小船駕駛依據毒品危害防制條例之規定使用動力小船運輸毒品及施用毒品之器具者，其所使用之動力小船，依規定應沒收。

31. 動力小船駕駛非經中央主管機關許可，不得以動力小船運輸槍砲彈藥刀械管制條例所列之槍砲、彈藥。

32. 動力小船駕駛得經中央主管機關許可，以動力小船運輸專供射擊運動使用之手槍、空氣槍、獵槍及其他槍砲。

八、違規罰則

（一）以下違規行為得處以警告或記點處分

1. 違反動力小船駕駛應遵守航行避碰之規定，未依規定鳴放音響或懸示信號者。

2. 動力小船駕駛執照期限屆滿，未換發駕駛執照，擅自開航者。

3. 動力小船駕駛如於航路上發現油汙損害、新生沙灘、暗礁、重大氣象變化或其他事故有礙航行者，未適時向航政機關或航政人員報告者。

4. 動力小船駕駛及助手不得攜帶武器、爆炸物或其他危險物品上船，否則動力小船所有人或駕駛有權對違禁品處置或投棄。

5. 動力小船駕駛及助手不得利用動力小船私運違禁品或有致動力小船、人員或貨載受害之虞貨物，及攜帶武器、爆炸物或其他危險物品上船，動力小船所有人或駕駛得將該等物品予以處置或投棄於對海域汙染最少之方式及地點。

6. 動力小船駕駛及助手如利用動力小船私運貨物，如私運之貨物為違禁品或有致動力小船、人員或貨載受害之虞者，動力小船所有人或駕駛未將貨物投棄者，處警告或記點處分。

（二）以下違規行為得處以收回駕駛執照 3 個月至 5 年之處分

1. 動力小船駕駛在航行中不論遇何危險，雖駕駛對於放棄船舶有最後決定權，但如未經諮詢艇上重要人員之意見，仍不得棄船，違者如造成人員傷亡或影響航行安全者。

2. 動力小船駕駛於動力小船有急迫危險時，應盡力採取必要之措施，救助人命及動力小船，致造成人員傷亡或影響航行安全者。

3. 動力小船駕駛於與他船碰撞後，應於不甚危害其船舶及艇上人員之範圍內，對於其他船舶、船員及旅客應盡力救助，如違反致造成人員傷亡或影響航行安全者。

4. 動力小船駕駛於與他船碰撞後，除有不可抗力之情形外，在未確知繼續救助為無益前，應停留於發生災難之處所。如違反致造成人員傷亡或影響航行安全者。

5. 動力小船駕駛於與他船碰撞後，在可能範圍內，未將其船名、船籍港、出發港及目的港通知他船者。

6. 動力小船駕駛於不甚危害船舶、船上人員之範圍內，對於淹沒或其他危難之人，應盡力救助。如違反致造成人員傷亡或影響航行安全者。

7. 動力小船駕駛如有擾亂船上秩序影響航行安全及私運槍械、彈藥、毒品或協助偷渡人口之行為者，除依相關法律處分外，得處收回駕照 3 個月至 5 年之處分。

（三）以下違規行為得處以 6 千元以上 3 萬元以下之罰鍰

1. 動力小船駕駛未經體格檢查合格及領有駕駛執照，而駕駛動力小船者。

2. 動力小船駕駛未領有駕駛執照，而教導他人學習駕駛動力小船者。

3. 動力小船駕駛未依駕駛執照之持照條件規定駕駛動力小船者。

（四）以下違規行為得處以停航之處分

1. 動力小船所有人未依規定配置合格之駕駛及助手擅自開航者，除命其立即改善，而未改善者，得處以 30 日以下之停航。

2. 動力小船所有人未依規定配置合格之駕駛及助手擅自開航，如 1 年內違反 3 次者，得處以 6 個月以下之停航。

3. 同一動力小船所有人或駕駛在 1 年內，如有未依規定檢查合格並將設備整理完妥而航行之行為，經航政機關處分 2 次以上者，得併予該小船作 7 日以上 1 個月以下停航處分。

（五）以下違規得處以 3 千元以上到 3 萬元以下之罰鍰

1. 新建造或自國外輸入動力小船，其所有人未依規定申請丈量者。

2. 業經丈量之動力小船因船身修改致船體容量變更，其所有人未依規定申請重行丈量者。

3. 動力小船未經各項檢查合格而航行者。

4. 動力小船未依規定將設備整理完妥而航行者。

5. 動力小船所有人未依規定申請施行特別檢查者。

6. 新建造或自國外輸入之動力小船，經特別檢查合格及丈量後，如所有人未檢附檢查丈量證明文件，向航政機關申請註冊、給照者。

7. 動力小船經特別檢查後，其所有人未依規定時限，申請施行定期檢查者。

8. 動力小船依規定應具有之各項標誌如需變更而未申請變更、註冊者。

9. 動力小船所有人於船舶註冊後，遇有船身修改致船體容量變更，未依規定申請重行丈量者。

10. 動力小船設備未依規定檢查合格並將設備整理完妥而航行者。並命其禁止航行及限期改善；改善完成後，始得航行。

（六）以下違規得處以 6 千元以上到 6 萬元以下之罰緩

1. 動力小船於法令未規定之情況、非泊於外國港口遇該國國慶或紀念日或其他應表示慶祝或敬意時而增懸非中華民國國旗者。

2. 動力小船於遭遇海難、船身、機器或設備有影響船舶航行、人命安全或環境汙染之虞及適航性發生疑義時，其所有人未依規定，申請施行臨時檢查者。

（七）以下違規得處以罰緩處分

1. 動力小船未領有小船執照，除因下水試航、經航政機關許可或指定移動或因緊急事件而作必要之措置外不得航行，否則由航政機關對動力小船所有人或動力小船駕駛作罰緩處分。

2. 動力小船所在地航政機關隨時查驗小船執照，經核對不符，而命動力小船所有人於規定時限內申請變更註冊，但動力小船所有人或駕駛逾限而未申請變更註冊，由航政機關對動力小船所有人或駕駛作罰緩之處分。

3. 動力小船違反航政機關停止航行命令者，由航政機關對動力小船所有人或駕駛作罰緩處分。

4. 動力小船依規定應具有之各項標誌如需變更而未申請變更、註冊者，由航政機關對動力小船所有人或駕駛作罰緩處分。

5. 經勘劃有最高吃水尺度之動力小船，於航行時，其載重超過該尺度者，由航政機關對動力小船所有人或駕駛作罰緩處分。

6. 載客動力小船所有人未向航政機關申請檢查，未經航政機關檢查合格，核定乘客定額及適航水域，並於小船執照上註明而載運乘客者。

7. 載客動力小船載客人數逾航政機關核定之定額，由航政機關對小船所有人或小船駕駛作罰緩處分。並命其禁止航行及限期改善；改善完成後，始得航行。

8. 動力小船所有人於船舶註冊後，遇有船身修改致船體容量變更，未依規定申請重行丈量者。

（八）以下違規除相關罰則外，另涉及刑事責任

1. 動力小船駕駛酒後開船與酒駕開車相同適用刑法處分。

2. 動力小船駕駛依據毒品危害防制條例之規定運輸施用毒品之器具及未遂犯者，處 1 年以上 7 年以下有期徒刑，併科 1 百萬元以下之罰金。

3. 動力小船或遊艇駕駛決定棄船時，駕駛如未盡力將船上人員救出，因而致人於死者，則會受處 3 年以上 10 年以下有期徒刑。

4. 動力小船駕駛依據毒品危害防制條例之規定運輸第一級毒品及未遂犯者，處死刑或無期徒刑；處無期徒刑者，得併科新臺幣 3 千萬元以下罰金。

5. 動力小船駕駛依據毒品危害防制條例之規定運輸第二級毒品及未遂犯者，處無期徒刑或 10 年以上有期徒刑，得併科新臺幣 1 千 500 萬元以下之罰金。

6. 動力小船駕駛依據毒品危害防制條例之規定運輸第三級毒品及未遂犯者，處 7 年以上有期徒刑，得併科 1 千萬元以下之罰金。

7. 動力小船駕駛依據毒品危害防制條例之規定運輸第四級毒品及未遂犯者，處 5 年以上 12 年以下有期徒刑，得併科 5 百萬元以下之罰金。

8. 動力小船駕駛未經許可以動力小船運輸火砲、肩射武器、機關槍、衝鋒槍、卡柄槍、自動步槍、普通步槍、馬槍、手槍或各類砲彈、炸彈、爆裂物者，處無期徒刑或 7 年以上有期徒刑，併科新臺幣 3 千萬元以下罰金。

9. 動力小船駕駛未經許可以動力小船運輸鋼筆槍、瓦斯槍、麻醉槍、獵槍、空氣槍或其他可發射金屬或子彈具有殺傷力之各式槍砲者，處無期徒刑或 5 年以上有期徒刑，併科新臺幣 1 千萬元以下罰金。

10. 動力小船駕駛未經許可以動力小船運輸子彈者，處 1 年以上 7 年以下有期徒刑，併科新台幣 5 百萬元以下罰金。

11. 動力小船駕駛未經許可以動力小船運輸槍砲、彈藥之主要組成零件者，處 3 年以上 10 年以下有期徒刑，併科新台幣 7 百萬元以下罰金。

12. 動力小船駕駛未經許可以動力小船運輸刀械者，處 3 年以下有期徒刑，併科新台幣 1 百萬元以下罰金。

13. 動力小船駕駛決定棄船時，駕駛如未盡力將船上人員、船舶文書、郵件、金錢及貴重物救出，處 7 年以下有期徒刑。

九、海洋保育

1. 為配合世界海洋日，臺灣於 2020 年將每年的 6 月 8 日訂定為國家海洋日。

2. 動力小船有船身、機器或設備有影響環境汙染之虞時，其所有人應向航政機關申請辦理臨時檢查。

3. 大力宣導海洋生態保育、強化遊艇駕駛人員對於水域動植物保育之觀念與推展友善賞鯨指南等，皆與交通部航港局推展的海洋保育有關。

4. 根據海洋保育署友善賞龜指南，如發現有關違法行為，可以撥打海巡署 118 專線進行檢舉。

5. 根據野生動物保護法之規定，騷擾、虐待保育類野生動物者，可處 1 年以下之有期徒刑、拘役或科或併科新臺幣 6 萬元以上 30 萬元以下罰金。

6. 友善賞龜指南中，與海洋共游大海，跟海龜互動時，建議不追逐、不餵食，也不傷害。

7. 根據海洋保育署臺灣海域賞鯨指南指出，船隻平行、緩慢接近鯨豚，避免靠近育幼鯨豚群與船隻同時間最多以三艘為限等，都是船隻進行友善賞鯨的正確行為。

8. 根據海洋保育署臺灣海域賞鯨指南，船隻接近鯨豚時，應保持 50 公尺以上的友善距離。

9. 根據海洋保育署臺灣海域賞鯨指南，船隻靠近育幼鯨豚群時，應保持 300 公尺以上的友善距離。

10. 根據海洋保育署臺灣海域賞鯨指南，不餵食、不觸摸，不亂丟垃圾與不蓄意追逐、包圍鯨豚等，都是進行友善賞鯨的正確行為。

1.3 避碰規則

一、避碰航法

1. 迎艏正遇：兩動力船對遇時，應各朝右轉向，讓彼此的船互在對方左舷通過。所以，航行中之 A 船，其船艏猶如下圖所示之姿態迎艏接近 B 動力船，有碰撞危機時，A 船之航行方法從 B 船左側通過，大幅向右改變航向（如下圖）。

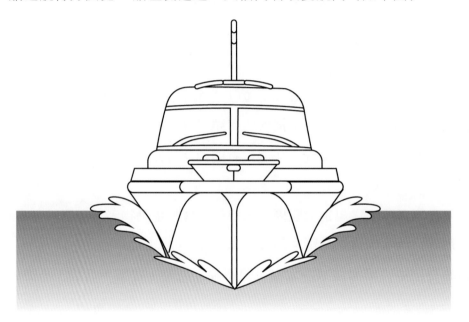

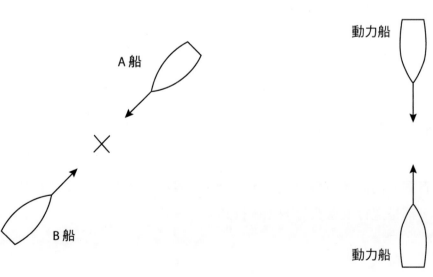

2. 航行中之兩艘迎艏接近動力船，有碰撞危機之時，兩船之正確航行方法應航向向右轉（如右圖乙船）。

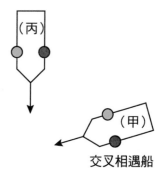

迎艏正遇船 （乙）

適用除外船 （丙）

（甲）

交叉相遇船

3. 交叉相遇：兩船在交叉相遇（橫遇）的其況下，看見另一條船在他右舷的船應避讓。也就是說，看到他船在他的右舷時（看到他船左舷紅燈），本船要讓他船先通行（如右圖甲船）。

4. 追越：本船在超越其他船舶時，應避讓被追越之船舶，直到完全超越且安全無礙通過。如右圖，丁船追越本船時，丁船應避讓本船直到完全超越且無礙通過。

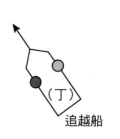

本船 動力船

（丁）

追越船

5. 適用除外：指保持原航向可無礙安全通過之船舶（如上圖丙船）。

6. 在廣闊水域，航行中他船追越本船時，如下圖狀況，本船之正確航行方法應一邊注意他船，一邊保持原航向與航速航行等待他船通過。

他船（帆船）

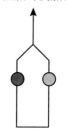

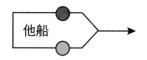

他船

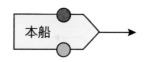

本船

7. 航行中本船追越他船時，如右圖狀況，正確之航行方法，本船應避開他船航路航行。

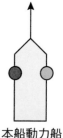

本船動力船

8. 航行中之以下 4 個狀況，兩艘船有碰撞之虞時，不論船舶之種類如何，第(4)個狀況，經常使追越船成為讓路船。

| (1) | (2) | (3) | (4) |

9. 追越船隻之航行方法：(1)追越他船之船舶，應相當避開被追越船舶之航路航行、(2)被追越船舶，其航向與航速應保持不變航行、(3)確定自船是否為追越船之疑慮時，以追越船假定之。

10. 航行中之二艘動力船交叉相遇，在「+」處有碰撞之虞時，如下圖狀況，此時之航行方法，黃船保持原航向與船速，白船應避讓黃船隻航行路線。

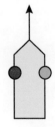

11. 對交叉相遇船之航行方法「兩艘動力小船交叉相遇，而有碰撞危險之虞時，見他船在其右舷側者，應避讓他船」。

12. 兩艘交叉相遇動力船如下圖狀況，在「×」處有碰撞之危險，白船之動作(B)航向航速保持不變為正確。

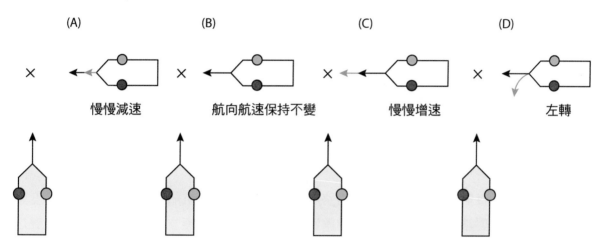

13. 兩艘交叉相遇動力船如下圖狀況，有碰撞危機時，黃船除有不得已之理由外，黃船與白船之避讓動作中，黃船加速前進(D)，最為不恰當。

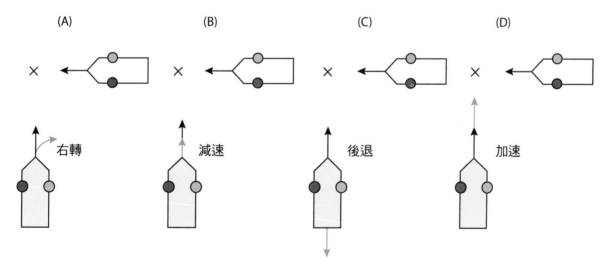

14. 對「為了避免碰撞之動作」，應保持與他船之間安全距離，以安全通過方式為之。

15. 對「為了避免碰撞之動作」不宜在有充分時間餘裕時，再更接近時確認他船之態勢。

16. 直航船的行動：

 (1) 兩船中的一般應給另一船讓路時，另一船應保持航向和航速；當保持航向和航速的船一經發現規定的讓路船顯然沒有遵照本規則條款採取適當行動時，該船即可獨自採取操縱行動，以避免碰撞。

 (2) 當規定保持航向和航速的船，發覺本船不論由於何種原因逼近到單憑讓路船的行動不能避免碰撞時，也應採取最有助於避碰的行動。

 (3) 在交叉相遇的局面下，機動船按照本條 1 款(2)項採取行動以避免與另一艘機動船碰撞時，如當時環境許可，不應對在本船左舷的船採取向左轉向。

 (4) 本條並不解除讓路船的讓路義務。

17. 對「直航船隻航行方法」，讓路船無法依據海上避碰規則採取適切動作相當明顯時，不得向左轉改變航向。

18. 對讓路船及直航船的航行方法：讓路船為了足夠遠離直航船，應盡早採取大幅度動作、直航船對讓路船所採取之足夠讓路動作有疑慮時，應立即反覆施放急促短聲之汽笛聲、直航船認定讓路船之動作，無法避免碰撞時，應採取為了避免碰撞之最佳共同合作動作。

19. 讓路船及直航船之航行方法，讓路船為了避免與他船碰撞需變更航向或航速時，其變化盡可能讓他船容易辨識之大幅度方法為之，直航船對讓路船所採取之充足讓路動作有疑慮時，應立即反覆鳴放五短音之汽笛聲。

20. 兩艘航行中之船交叉相遇，如下圖狀況，在「×」處有發生碰撞之危險，正確處置應 A 船保持航向與航速，B 船避讓 A 船航行路線。

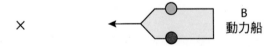

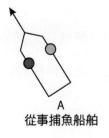

21. 依據國際海上避碰規則，A 船與 B 船交互相遇，如下圖狀況，(D)之情況下，B 船會成為讓路船，其餘狀況，A 船為讓路船。

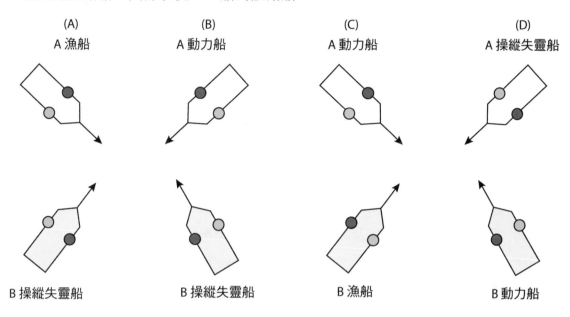

(A)	(B)	(C)	(D)
A 漁船	A 動力船	A 動力船	A 操縱失靈船

B 操縱失靈船　　　B 操縱失靈船　　　B 漁船　　　B 動力船

22. 各種船舶相互間之航行方法中，船舶航行之優先順序（在各自兩艘船間為直航船稱為上位，而至下位之順序），操縱失靈船→從事魚撈作業船→帆船。

23. 航行中之 2 艘迎艏正遇船舶，如下圖狀況，有碰撞危機時，其正確航行方法 B 船避讓 A 船之前進路線。

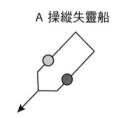

A 操縱失靈船

B 從事漁撈作業船

24. 瞭望定義：每一船在任何時候都應使用視覺、聽覺以及適合當時環境和情況的一切有效手段保持正規的瞭望，以便對局面的碰撞危險作出充分的估計。

25. 安全航速定義：每一船在任何時候都應以安全航速行駛，以便能採取適當而有效的避碰行動，並能在適合當時環境和情況的距離以內把船停住。在決定安全航速時，考慮的因素中應包括下列各點：

 (1) 對所有船舶：

 A. 能見度情況。

 B. 通航密度，包括漁船或者任何其他船的密集程度。

 C. 船舶的操縱性能，特別是在當時情況下的衝程和迴轉性能。

 D. 夜間出現的背景亮光，諸如來自岸上的燈光或本船燈光的反向散射。

 E. 風、浪和流的狀況以及靠近航海危險物的情況。

 F. 吃水和可用水深的關係。

 (2) 對備有可使用的雷達的船舶，還應考慮：

 A. 雷達的特性、效率和局限性。

 B. 所選用的雷達距離尺規的任何限制。

 C. 海況、天氣和其他干擾源對雷達探測的影響。

 D. 在適當距離內，雷達對小船、浮冰和其他漂浮物有探測不到的可能性。

 E. 雷達探測到的船舶數目、位置和動態。

 F. 當用雷達測定附近船舶或其他物體的距離時，可能對能見度作出更確切的估計。

26. 依海上避碰規則，對「安全速度」為避免碰撞所採取動作之船速。

27. 依海上避碰規則，決定安全航速時，應特別考慮之事項，包含交通擁擠程度。

28. 碰撞危機：

 (1) 每一船舶都應使用適合當時環境和情況的一切有效手段斷定是否存在碰撞危險，如有任何懷疑，則應認為存在這種危險。

 (2) 如裝有雷達設備並可使用的話，則應正確予以使用，包括遠距離掃描，以便獲得碰撞危險的早期警報，並對探測到的物標進行雷達標繪或與其相當的系統觀察。

(3) 不應當根據不充分的資料，特別是不充分的雷達觀測資料作出推斷。

(4) 在斷定是否存在碰撞危險時，考慮的因素中應包括下列各點：

A. 如果來船的羅經方位沒有明顯變化，則應認為存在這種危險。

B. 即使有明顯的方位變化，有時也可能存在這種危險，特別是在駛近一艘很大的船舶或拖帶船組時，或是近距離駛近他船時。

29. 對「碰撞危機」，如駛近船舶之羅經方位無顯著改變，碰撞危機應視為存在。

30. 雖駛近船舶之羅經方位有明顯改變，應考慮碰撞危機仍存在之船舶係指從事拖曳作業船舶。

31. 依海上避碰規則，決定安全航速時，距目的港之距離非規定之應考慮事項。

32. 與他船是否有碰撞危機，而無法予以確定時，應以有碰撞之危機態度處理之。

33. 對「在狹窄水道」航行，所謂「狹窄水道」在海上避碰規則係指狹窄水道或是適航水道(Fairway)，並應遵守帆船不應妨礙只能在狹窄水道或適航水道中安全航行之船舶通行、船舶駛進灣水道或狹水道，由於障礙物之遮蔽可能無法看到其他船舶，應特別警覺小心航行等規則。

34. 在適航水道上航行，被追越船如不採取措施允准追越船安全通過，則不能追越。意圖追越應採取鳴放顯示追越意圖之音響信號。

35. 對僅能於狹窄水道或適航水道內側航行之船舶，船長 15 公尺之動力船不得妨礙其通行。

36. 船舶在狹窄水道除非有不得已之事由，不得行使錨泊。

37. 下列 4 種狀況中，黃船的處置，狀況(2)違反避碰規則不得由左側追越，其餘狀況符合避碰規則。

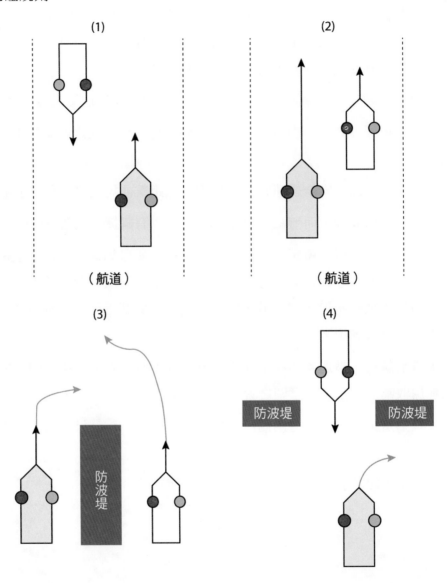

38. 在防波堤附近有兩艘船正要進／出港，如下圖狀況，在「×」附近可能會相遇，入港船應在防坡堤外避讓，出港船維持原狀航行。

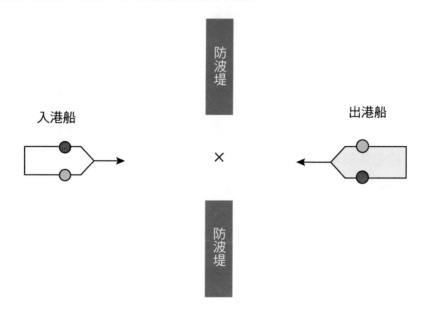

39. 在防波堤或錨泊大船附近白船及黃船兩艘小船，如下圖狀況，正確避讓航行白船應靠近防坡堤航行，而黃船遠離防坡堤航行。

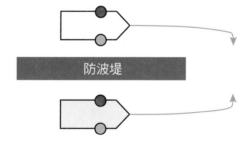

40. 在航道上航行，航行正確方法：

 (1) 在航道內航行，與他船相遇時，應靠右航行。

 (2) 在航道內航行，不可並列航行。

 (3) 在航道內航行，不可追越航行。

 (4) 在航道外插入航行之船舶，要避讓航道中船舶。

41. 船在港內一般之航行方法：

 (1) 在航道內，除救助人命及操縱失靈之船外，不得亂下錨。

 (2) 動力船在港之防坡堤附近與擬出港船可能相遇時，入港船應在防波堤外等待，以避讓出港船。

 (3) 在港內或在港邊界附近，以不影響第三者（人員、小船、工程等）危險船速航行。

 (4) 在港內，在左舷見到防坡堤突緣之小船，應盡可能遠離防坡堤航行。

42. 在航道內，拉起魚網時不得下錨。

43. 在港內一般航行方法，小船在港內，在右舷見到防坡堤突緣或停泊船舶，應盡可能靠近防坡堤迴轉航行。

44. 船舶避免碰撞所應採取之行動：

 (1) 明確。

 (2) 及早。

 (3) 航向作連續而大改變。

 (4) 保持通信。

45. 長度小於 20 公尺的船舶，不應妨礙只能在狹窄水道或航道以內安全航行的船舶通行。

46. 使用分道通航制的船舶應在適宜航行巷道內，依該巷道靠右航駛。

47. 長度小於 20 公尺的船舶、帆船和從事捕魚的船舶均可使用沿岸通航區。

48. 凡船舶從他船正橫之後 22.5 度以上之方向駛近他船時，應視為追越船。

49. 航行中之動力船艇，依規定應最優先避讓操縱失靈船艇。

50. 下列 4 個在航道內航行狀況,狀況(4)為正確航法,其他錯誤說明如下:(1)黃船不
應自左側避讓,兩船均應右轉避讓。(2)不應併行。(3)不可超越。

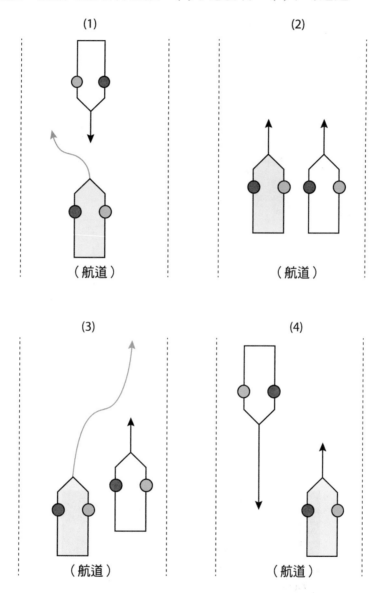

（1）　　　　　　　　　　（2）

（航道）　　　　　　　（航道）

（3）　　　　　　　　　　（4）

（航道）　　　　　　　（航道）

二、燈號、號標、號笛、旗號

　　遊艇動力小船駕駛應遵守航行避碰之規定,並依規定鳴放音響或懸示號燈、號
標。然這些規則首先必須了解,才能進而遵守,茲就燈號、號標及旗號、號笛音響等
重要規則,分述如下:

（一）船舶燈號標示

　　船舶之燈號，應依法定規範標示，前桅燈及後（主）桅燈以白燈自左右兩舷，向船頭水平環照 225 度；舷燈左紅右綠，分裝設於兩舷，自船艏向左右兩舷水平環照 112.5 度；尾燈向船尾水平環照 135 度，依照此標準設置，於夜間識別他船的航向，以及避讓之優先規則。

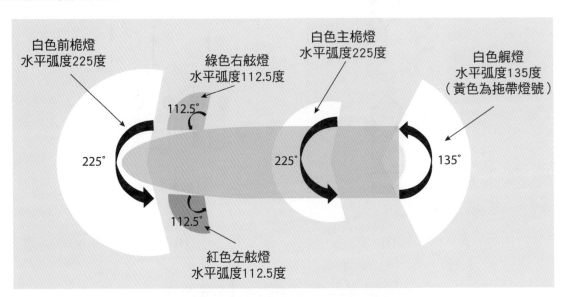

1. 在夜間，航行中之動力船，船艏看到他船之桅燈（白燈）、左舷燈（紅燈）及右舷燈（綠燈），有發生碰撞之虞時，本船應採用向右轉向改變航向，並鳴放右轉操船信號。

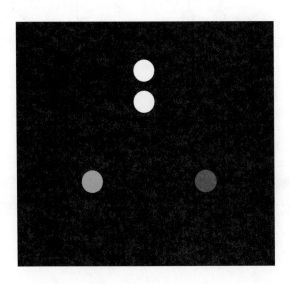

2. 在夜間，航行中之動力船在正船艉看見如下圖燈光之他船正朝其接近，有發生碰撞
 之虞時，本船之航行方法保持當時之航向及航速，特別留意航行。

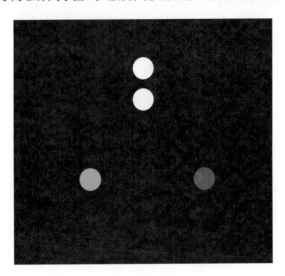

3. 夜間，航行中之動力船，在其右舷前方見到他動力船，如下圖之燈標接近本船，有
 碰撞之虞，本船應採取大幅度動作，避開他船之航向。

4. 夜間，航行中之動力船，在其左舷前方見到他動力船如下圖所示之燈標接近本船，有碰撞之危險，本船應保持當時之航向與船速，非常留意地航行。

5. 夜間，航行中之動力船，本船航行方向為橫向交叉相遇態勢，看到他動力船之燈標，有碰撞危機之虞，而且經判斷本船為讓路船，此時，所見到他船之燈標，為桅燈及左舷燈。

6. 夜間航行中，看到前方之船燈標如下圖燈光，應為「看到左舷之航行中，船長 50 公尺以上之運轉能力受限船」。

7. 下圖為一艘有船速之從事漁撈作業船，從左側觀之，燈標之情況，圖中箭頭所指之燈標顏色為紅色。

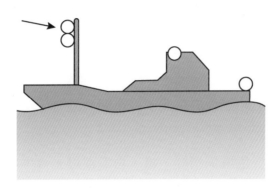

8. 船長未滿 50 公尺之航行中動力小船，其所顯示之號燈中，其中(D)後桅燈可以免除。

（航　首）

9. 法定燈標之種類與顏色之組合，下圖桅燈紅白紅為運轉能力受限制船。

10. 除顏色外，與拖曳燈有同一特性之燈標，係指艉燈。

11. 長度未滿 7 公尺之船舶，於夜間如不在狹水道、航道、錨地或其他船舶通常航行的水域中或其附近錨泊時，無須顯示規定之錨泊號燈。

12. 適用船長未滿 12 公尺小船之兩色燈，係指紅綠顏色併在一起之燈（國際海上避碰規則）。

13. 長度未滿 12 公尺的船舶無論於日間或於夜間擱淺時，均無須顯示擱淺船舶規定的號標。

14. 國際海上避碰規則之三色燈係指紅、綠、白三種燈光合併在一起者，主要使用於船長未滿 20 公尺帆船。

15. 長度未滿 50 公尺的船舶於於夜間錨泊中，可於最易見處顯示環照白燈 1 盞。

16. 船長未滿 100 公尺的船舶於夜間錨泊時，可不用工作燈或類似燈具，照明甲板。

17. 於夜間在最易見處，顯示環照燈 3 盞於一垂直線上，上下 2 盞為紅色，中間為白色，為運轉能力受限制。

18. 依國際海上避碰規則規定，操縱失靈船舶於夜間應顯示環照紅燈 2 幾盞在一垂線下。

19. 執行引水業務的船舶，於夜間在桅頂或其附近應顯示環照燈 2 盞上白、下紅號燈於一垂直線上。

20. 執行引水業務之船舶於航行中，於夜間除顯示執行引水業務號燈於一垂直線上外，另應加懸舷燈和艉燈。

21. 動力船舶從事拖曳作業，致嚴重限制拖船和被拖物體轉向能力時，於夜間除顯示拖曳和推頂規定之號燈外，另應顯示環照燈 3 盞，上下 2 盞為紅色，中間為白色。

22. 船艇在加添燃料油時，在夜間應顯示紅色環照號燈 1 盞。

23. 從事捕魚作業的船舶，除拖網作業者外，外放漁具自船邊伸出的水平距離超過規定長度時，於夜間應朝著漁具的方向顯示白色環照燈 1 盞。

24. 於夜間未滿 50 公尺之從事拖網捕魚船舶，除顯示舷燈與艉燈外，應顯示上綠下白顏色環照燈兩盞於垂直線上。

25. 於夜間從事捕魚作業的船舶，除拖網作業者外，應顯示上紅下白環照燈兩盞於垂直線上。

26. 於夜間從事捕魚作業的船舶，除拖網作業者外，外放漁具自船邊伸出的水平距離超過 150 公尺時，應朝著漁具的方向顯示規定之環照燈 1 盞。

27. 於夜間擱淺的船舶，除應依船長顯示規定之號燈外，並在最易見處，加置紅色環照燈兩盞於垂直線上。

（二）有關船舶「號標」與旗號標示

1. 號標標示原則：

 (1) 顏色全部為黑色，以大小與形狀不同決定之。

 (2) 形狀有球形、錐形、菱形、圓筒形等。

 (3) 為了在白天能明示本船之種類或狀態，吊掛於從他船能清楚看到之位置。

 (4) 船長未滿 20 公尺之小船，可用與該船相稱之較小尺寸號標。

2. 在日間，掛 1 個如下圖所示圓形號標之船舶，表示在錨泊中之船。

3. 於日間從事捕魚作業的船舶，除拖網作業者外，應顯示如下圖所示錐尖相連之上下兩圓錐形號標於一垂直線。

4. 施行拖曳作業之一連串船列，在白天應在超過 200 公尺的各船吊掛菱形號標。

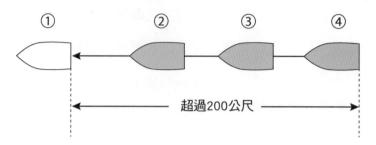

5. 航行中之動力船，在白天，至拖曳件之後端距離超過 200 公尺之多艘船舶，所有拖曳船列之每一艘船都要掛菱形號標。

6. 在白天，吊掛圓形－菱形－圓形號標，為運轉能力受限制船船舶，如下圖。

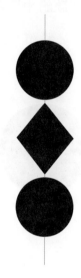

7. 在白天，非拖網之漁撈作業，向船外放出水平距離超過 150 公尺之漁具，該船所吊掛之號標組合，如下圖。

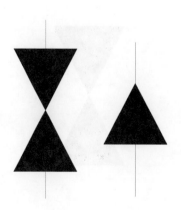

8. 於日間在最易見處,顯示球體或類似的號標兩個於一垂直線上,為操縱失靈船舶。

9. 船艇在加添燃料油時,在日間應依國際信號代碼規定,懸掛 Bravo 信號旗。

10. 於日間在最易見處,顯示號標 3 個,上下 2 個為球體,中間為菱形體於一垂直線上,為運轉能力受限制。

11. 動力船舶從事拖曳作業,致嚴重限制拖船和被拖物體轉向能力時,於日間除顯示拖曳和推頂規定之號標外,另應顯示上下 2 個為球體,中間為菱形體。

12. 長度未滿 7 公尺之船舶,於日間如不在狹水道、航道、錨地或其他船舶通常航行的水域中或其附近錨泊時,無須顯示規定之錨泊號標。

13. 船艇在操縱困難時,在日間應依國際信號代碼規定,懸掛 Delta 信號旗。

14. 除從事潛水作業之船舶外,長度未滿 12 公尺的船舶不必顯示操縱失靈或運轉能力受限制之號燈或號標。

15. 於日間擱淺的船舶,應在最易見處,應顯示 3 個球形號標於垂直線上。

16. 小船到外海要做潛水而錨泊停船時,要將如下圖所示之白藍硬質信號旗懸掛於桅杆上。

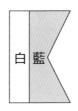

17. 吊掛如下圖所示之紅色國際信號旗,表示該船正在裝卸中或運送危險品中。

（三）有關船舶「號笛」及音響

1. 音響信號代表含意：
 (1) 一短聲：本船正朝右轉向。
 (2) 二短聲：本船正朝左轉向。
 (3) 三短聲：本船正在倒俥。

2. 急促 5 次以上短聲，表示對於他船避免碰撞動作有懷疑或不清楚其意圖。

3. 號笛之「短聲」，是指歷時約 1 秒鐘之號聲。

4. 號笛之「長聲」，是指歷時約 4~6 秒鐘之號聲。

5. 音響信號設備之規定中，長度大於或等於 12 公尺之船舶，應配備號笛 1 具。

6. 音響信號設備之規定中，長度大於或等於 20 公尺之船舶，除了號笛以外還應配備號鐘 1 具。

7. 音響信號設備之規定中，長度未滿 12 公尺之船舶，可不配備號笛，但要有其他方法發出有效音響信號。

8. 航行中之動力船舶在互見時，依規定而運轉，可適時重複發出一短聲(‧)笛號信號，以表示本船正向右轉向。

9. 航行中之動力船舶在互見時，依規定而運轉，可適時重複發出兩短聲(‧‧)笛號信號，以表示本船正向左轉向。

10. 航行中之動力船舶在互見時，依規定而運轉，可適時重複發出三短聲(‧‧‧)笛號信號，以表示本船正開倒俥。

11. 航行中之動力船舶在狹窄水道或適航水道內互見時，擬追越他船時應依規定，以號笛鳴放兩長一短(— —‧)聲號，以表示「我擬在你之右舷追越」。

12. 航行中之動力船舶在狹窄水道或適航水道內互見時，擬追越他船時應依規定，以號笛鳴放兩長兩短(— —‧‧)聲號，以表示「我擬在你之左舷追越」。

13. 航行中之動力船舶在狹窄水道或適航水道內互見時，即將被追越之船舶，以號笛鳴放一長一短一長一短(—‧—‧)聲號，以表示「同意」。

14. 互見中之船舶互相駛近時，不論何原因，其中一船有疑慮不能了解他船之意圖或行動，該有疑慮之船為避免碰撞，應即以號笛鳴放急促之短聲至少五短聲(‧‧‧‧‧)以表示「懷疑」。

15. 船舶在駛近彎水道，或狹窄水道或適航水道因障礙物遮蔽而可能無法看到其他船舶，應鳴放一長聲警告聲號。

16. 船舶在駛近彎水道或在障礙物後方，聽到一長聲信號，應即一長聲聲號回答之。

17. 如船舶裝置多具號笛且其間距超過 100 公尺者，僅可使用其中 1 具號笛，鳴放運轉與警告聲號。

18. 在水面移動之動力船舶，於能見度受限制之水域中或其附近時，不論晝夜，應於每不逾 2 分鐘鳴放警告聲號。

19. 在能見度受限制之水域或其附近時，於水面已停車且不移動之動力船舶，不論晝夜，應鳴放兩長聲(— —)警告聲號。

20. 在能見度受限制之水域或其附近時，於水面已停車且不移動之動力船舶，不論晝夜，應每不逾 2 分鐘鳴放警告聲號。

21. 在能見度受限制之水域或其附近時，於水面已停車且不移動之動力船舶，不論晝夜，所鳴放之運轉與警告聲號中，其間隔約 2 秒鐘。

22. 當你約每隔 1 分鐘聽到有船艇鳴炮 1 次或燃放其他爆炸訊號 1 次表示該船艇在顯示遇險和需要救助。

23. 依國際海上避碰規則規定，操縱失靈船舶應鳴放一長二短音響信號。

（四）能見度受限制之注意事項及應採措施

1. 動力船在濃霧中航行，所應採取的措施：
 (1) 加強瞭望。
 (2) 反覆鳴放長聲之音響信號。
 (3) 點亮法定之燈標。
 (4) 主機處於備便狀態。

2. 船長未滿 12 公尺之船舶在能見度受限制之水域，應於每不逾 2 分鐘之間隔，發出有效之音響信號。

3. 在能見度受限制之水域，於每不逾兩分鐘之間隔鳴放一長聲汽笛信號，是對水速度仍存在之航行中動力船。

4. 對他船之動向無法順利作判斷之下列狀態中，黑夜不能視為能見度受限。

5. 航行中動力船，由於起濃霧，能見度受限時，船上應主機應備便，俾隨時可操船，以應付此外界情況。

6. 在能見度受限之水域航行時，從雷達螢幕上見到正橫前方有一艘動力船，經判斷正在明顯接近時，為避免此情況產生，除有不得已理由外，不應採取航向向左轉。

（五）遇難及遇險求助信號

1. 在海上，遇難需要救助時，身邊無適當器具，在船上燒雜物請求救助。

2. 從上向下縱掛國際信號之 N 旗與 C 旗。

3. 兩臂向左右伸直上下緩慢反覆擺動。

4. 向空中發射高空降落傘信號。

5. 在船上以「兩臂向左右伸直上下緩慢反覆擺動」之意義係指本船遇險，請立即救援。

6. 在能見度受限制水域之航行中帆船，於每不逾兩分鐘之間隔鳴放一長兩短(一 · ·)之汽笛信號。

7. 如以施放音響信號代替汽笛及號鐘，船長未滿 12 公尺之船舶得以其他方法發出有效音響信號。

8. 若直航船向讓路船急促鳴放五短聲之汽笛信號，該直航船對於讓路船所作之避免碰撞動作有懷疑。

9. 發現機艙有漏水，但尚未有立即之危險，此時以特高頻(VHF)無線電話呼叫，初始（信頭）以 PANPAN PANPAN PANPAN 語詞呼叫 3 次。

10. 颱風過後在濁水溪河口，發現有巨大漂流木，會影響航行安全，此時以 VHF 無線電呼叫，初始（信頭）以 SECURITE SECURITE SECURITE 語詞呼叫 3 次。

11. 在航行中突然在 VHF 無線電對講機，以 "MAYDAY" "MAYDAY" "MAYDAY" 呼叫，表示附近呼叫船舶遇險中，有立即危險。

12. 當你看見有船艇每隔短時間發射 1 次有紅色星簇之火箭信號彈表示該船艇遇險和需要救助。

13. 當你看見或收到有船艇以摩斯信號之三短三長三短(SOS)信號組構成之任何信號方法發出的信號表示該船艇遇險和需要救助。

14. 當你望見有船艇上施放之火焰（如點燃衣物等發出之火焰）表示該船艇遇險和需要救助。

15. 當你望見有船艇發出紅光之火箭降落傘信號或手持火焰信號表示該船艇遇險和需要救助。

16. 當你望見有船艇散發出橙色煙霧之煙霧信號表示該船艇遇險和需要救助。

17. 當你望見有船艇有人以兩臂左右外伸，緩慢之上下重複揮動之表示該船艇遇險和需要救助。

18. VHF 無線電對講機之 16 頻道作為緊急遇險，不論岸台或船台都在守聽頻道，故使用時盡量短，不要占用太久。

 1.4　結　語

　　海事法規及國際海上避碰規則是確保航行安全的重要規範，無論遊艇或動力小船，乃至於所有船舶駕駛，都必須了解相關規定與規則，並確實恪遵臨機應變，才能確保航行安全。

Memo:

航海常識

航海，是在海上航行，跨越海洋，到達另一方陸地的航行技術。在從前因為人類的地理知識有限，另一方是不可知的世界，航海是一種冒險行為，至今大宗物資的運輸必須靠海運，商業貿易成為航海的最主要目的，另以運動休閒為目的之航海正蓬勃發展中。在航海技術方面含括：航海學、船舶操縱、航海氣象與海洋學、航海儀器、船舶結構與設備、船舶管理、海圖作業、船舶定位、航海儀器及使用、GMDSS 操作、雷達使用、急救訓練、消防訓練等。

2.1　海　圖

海圖又稱航海圖，是精確測繪海洋水域和沿岸地物的專門地圖，海圖內容包括：岸形、島嶼、礁石、水深、航標、燈塔和無線電導航臺等，海圖上有羅經花以量取航行方向，海圖之正上方為北方（圖 2-1-1），有了海圖，船隻便不易擱淺了，所以它是航海必不可少的參考資料。海圖有很多類型，如：航海總圖、遠洋航海圖、近海航海圖、海岸圖、海灣圖，皆屬之。航海人員除使用海圖外，應同時參閱航行指南、水道燈表、潮汐表等刊物。

1. 總圖：一種小比例尺海圖，比例約為 1:4,000,000。涵蓋的範圍很大，包含的航行信息卻很少。

2. 洋圖：小比例尺海圖的一種，比例約為 1:600,000。涵蓋區域為世界主要大洋。

3. 近海圖：小比例尺海圖的一種，比例約為 1:250,000。涵蓋區域為各國沿海區域。

4. 沿岸海圖：一種記載詳盡航行信息的大比例尺海圖，比例通常為 1:50,000~1:150,000之間。用於船隻沿海岸線或在港口附近航行。

5. 港區圖：比例尺 1:5,000~1:50,000，視港區大小及危險情況而定。主要供船隻進出港或在狹窄水道內的航行，圖中對陸上和水上航行信息的記載都非常詳細。

一、經度、緯度、距離、速率

經緯度是經度與緯度的合稱，經緯度組成一個座標系統。又稱為地理座標系統，能夠標示地球上的任何一個位置。

經度使用經過倫敦格林威治(Greenwich)天文臺（圖 2-1-2）舊址的子午線經度為 0°作為起點（本初子午線），向東到 180°E 或向西到 180°W，東經 180°即西經 180°亦即

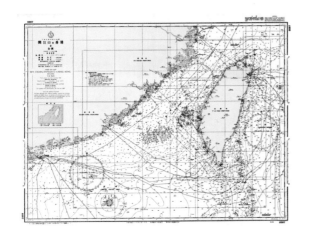

圖 2-1-1　海圖內容包括：岸形、島嶼、礁石、水深、航標、燈塔和無線電導航臺等，海圖上有羅經花以量取航行方向（資料來源：web.nkmu.edu.tw）

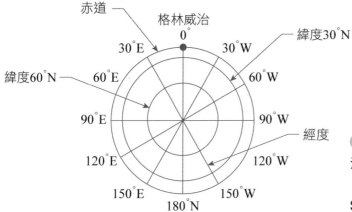

圖 2-1-2　由北極頂視經度以格林威治(Greenwich)為 0°，東西各 180°（參考美國帆船協會 American Sailing Association ASA 105 課程）

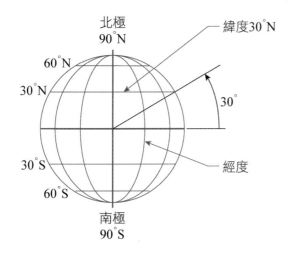

圖 2-1-3　緯度以赤道為 0°，南北極為 90°，位於赤道以北的點的緯度記為 N，位於赤道以南的點的緯度記為 S（參考美國帆船協會 ASA 105 課程）

東西經 180°為同一條線，東西經 180°之經度線又稱國際換日線，國際換日線的兩邊，日期相差一日。

緯度是指某點與地球球心的連線和地球赤道面所成的線面角，其數值在 0~90 度之間，赤道為 0°，南北極為 90°（圖 2-1-3）。位於赤道以北的點的緯度叫北緯，記為 N，位於赤道以南的點的緯度稱南緯，記為 S。

經緯度 1 度=60 分(1°= 60')，1 分=60 秒(1'=60")，如花蓮港經緯度為 23°59'12"N 121°37'36"E，秒目前皆以分之小數表示，即以秒除以 60，則花蓮港經緯度為 23°59.2'N 121°37.6'E。

距離：海圖上以緯度一分之長為一海浬（nautical mile，浬），

　　　1 浬=1,852 公尺= 1.852 公里

　　　1 浬=6,080 呎

　　　1 浬=2,000 碼

船速：船速之單位以節表示即每小時航駛之浬數

　　　1 節(knot)：意為每小時航行 1 浬。

　　　20 節(knot)：意為每小時航行 20 浬。

二、海圖投影

海圖須利用某種投影方法將球面上之部分地區投射於平面上，亦即將地球轉換成平面圖。海圖投影可分為平面投影(Plane Projection)、圓錐投影(Conic Projection)、圓筒投影 (Cylindrical Projection)（圖 2-1-4）。航海上使用最多，應用最廣的海圖，是麥卡托（麥氏）海圖。麥氏係用圓筒投影（Mercator Projection，如圖 2-1-5）。緯度線在圖中為平行之直線，緯度間之間隔距赤道越遠間隔越大，高緯度地區變形太大，故不適用於高緯度及極區，距離之量取由相等緯度處之緯度比例尺量出距離。

三、水深與海圖基準面

我國海圖水深使用約最低低潮面(Approximate Lowest Low Water)，高度基準面多由平均海水面算起，海圖上岸線以約最高高潮(Approximate Highest High Water)時之水路界線。海圖上所記深度即深度基準面下之水深，以公尺為單位。0.1~20.9 公尺間按公尺帶小數記載，21~31 公尺間（二捨三入，七捨八入）以半公尺為單位記載，如 21.3 則記載 21.5，21.7 亦記載 21.5。31 公尺以上採四捨五入以整公尺為單位，海圖上水深之實際位置係在水深數值之字面中央。

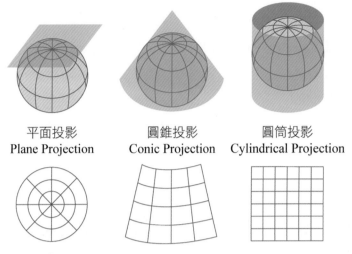

平面投影　　　　圓錐投影　　　　　圓筒投影
Plane Projection　Conic Projection　Cylindrical Projection

圖 2-1-4　平面投影、圓錐投影、圓筒投影

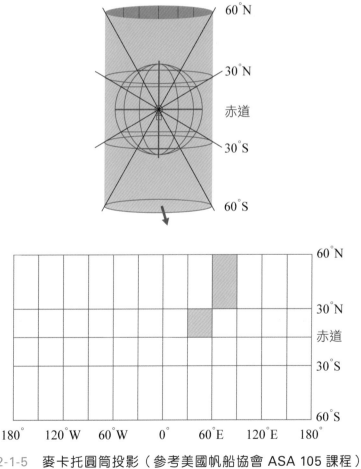

圖 2-1-5　麥卡托圓筒投影（參考美國帆船協會 ASA 105 課程）

四、海圖圖例

　　由於無法完全以實際的形態表現於海圖上，故必須以種種之符號(Symbols)或文字的縮寫(Abbreviation)來表示，為解讀符號或文字的縮寫，需參考海軍大氣海洋局所刊行海圖圖例(Chart Symbols and Abbreviation)如圖 2-1-6，海圖圖例在美方為 CHART NO.1 如圖 2-1-7。海圖圖例目錄分為一般項目、陸上記事、海上記事、航標及港務等（圖 2-1-8），可依目錄查詢所需資訊。

圖 2-1-6　海軍大氣海洋局所刊行海圖圖例

圖 2-1-7　美國所刊行海圖圖例 CHART NO.1

刊物第一種
海 圖 圖 例
第 八 版

Pub. No.1
CHART SYMBOLS AND
ABBREVIATIONS
Edition 8

目 次
說明及格式

CONTENTS
Introduction and Schematic Layout

圖 2-1-8　海軍大氣海洋局－海圖圖例目錄

2.2 羅 經

　　羅經又稱羅盤，係一指向之航海儀器，航海人員賴之以船隻往任何所要之方向航駛，並用以確定任何可見目標之方位。諸如船隻、陸上目標或天體等。船上羅經一般分為兩種類型：依靠電力與依靠磁力的。依靠電力又稱電羅經，係利用高速旋轉陀螺儀維持指向於地理北極，亦即真北。依靠磁力是根據地球磁場的有極性製作的地磁指南針，但這種指南針指示的南北方向與地理的南北方向不同，存在一個磁偏角稱為磁差(variation)。小船由於電力問題大多使用磁羅經，惟在海圖上皆以真北作業，故必須於真北磁北之間轉換其差異。如圖 2-2-1 可見地磁北極磁北（虛線）與地理北極真北（實線）之差異，由於地心熔岩的流動，磁北極是一直在變動的，且在地球上不同的地方與磁北極位置關係磁偏亦不同，圖 2-2-2 顯示 2012 年世界磁差圖，臺灣當年磁差約 4°W。

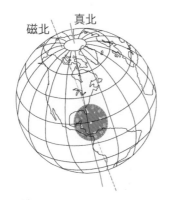

圖 2-2-1　地磁北極磁北（虛線）與地理北極真北（實線）之差異稱磁差

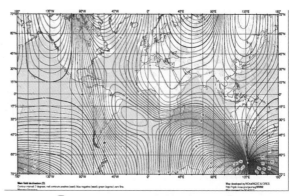

圖 2-2-2　2012 年世界磁差圖

一、磁羅經構造

　　小船用磁羅經如圖 2-2-3 所示，其構造說明如下：

1. 羅經盤(Compass Card)：簡稱羅盤，其中心圓盤及輪緣(Rim)為鋁製，兩者使用 32 條之絲線連接，其上再分段貼以印妥度數及方位點之米紙絲線。

2. 磁針(Magnetic Needle)：為高度磁化之磁條，在 10 吋（1 吋=2.54 公分）之羅經盤通常有 8 根，最長為 3 吋半，最短為 2 吋，用絹絲懸繫於羅經盤之背面，分別排列於羅盤南北中線兩旁，長針靠中，越

圖 2-2-3　小船用磁羅經
（資料來源：www.1688.com）

外邊之磁針越短。此長短不等除了要使重量均勻外，若磁針長度一樣，會因同極相斥而抵銷部分磁力致減弱其指向力。

3. 羅經盆(Compass Bow)：羅經盤之容器，為黃銅所製，盆底加有重量，使其重心下移，當船搖晃時使羅經保持平穩狀態。

4. 艏向刻線(Lubber's Line)：在羅經盆內所刻之黑線，用以指示艏方向，故謂艏向刻線。此線需置於艏艉中心線上。

5. 羅經盤之刻度可分為

 (1) 點式羅經盤：將羅經盤之圓分成 32 等分，每等分為 1 點(Point)，每點 11.25°。其中 4 個基點(Cardinal Points)即 N、E、S、W，及其間之 4 個象限點(Intercardinal Points)即 NE、SE、SW、NW，此 8 個 3 字點(Three Letter Points)即 NNE、ENE、ESE、SSE、SSW、WSW、WNW、NNW。由前述之 8 主要點與 8 個 3 字點合計 16 點之間再 2 等分即變成 32 方位，所增加出來之 16 方位點其中 8 個偏點(By Point)，即 N/E、E/N、E/S、S/E、S/W、W/S、W/N、N/W，與 8 個 2 字偏點(Two-letter By Points)，即 NE/N、NE/E、SE/E、SE/S、SW/S、SW/W、NW/W、NW/N。另在 32 點再 4 等分之點，每等分即為 4 分之 1 等分，其命名為 1/4、1/2、3/4，如 NW/N 3/4 N 讀起來是 North West By North Three-quarter North。

 (2) 度式羅經盤：將羅經盤之圓分成 360 等分，每等分為 1°自北為 000°依順時針方向至 360°，此種分法於讀取度數時不易錯誤，且同一數值不會有兩個方位，頗為方便實用。

 (3) 象限式羅經盤：以北及南為基準，向東向西每一象限劃分為 90°，於讀取方位時，數字前冠以 N 或 S，數字後加以 E 或 W。如 S20°E 即相當於度式羅經盤之 160°，此種於換算時容易發生錯誤。

 (4) 兩式羅經盤：同時兼具點式與度式之羅經盤，此為目前船用羅經所用之羅經盤，於使用上兼具兩式之優點。

二、磁差、自差及羅經差

1. 磁差(Variation)：磁北極(Magnetic North)與真北極(True North)之差稱磁差，磁差的大小因地區不同而不同，可由當地海圖上的羅經花上查得（如圖 2-2-4 顯示磁差為 7°30'W，由於磁北極一直在變動，故註明每年偏西 2'(annual increase 2')，也就是 10 年後該的磁差為 7°50'W）。若磁北在真北之東，則磁差為東(E)；若磁北在真北之西，則磁差為西(W)；臺灣沿海之磁差皆為偏西(W)。

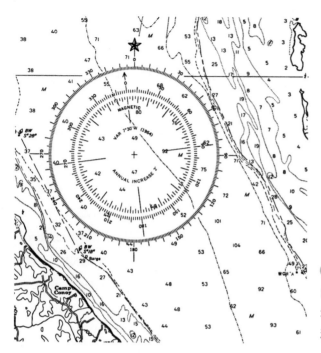

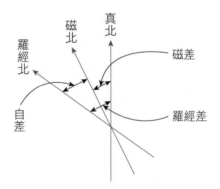

圖 2-2-4　海圖上羅經花外圈為真方位，
內圈為磁方位，磁差顯示為 7°30'W，並每
年偏西 2'（參考美國帆船協會 ASA 105 課
程）

2. 自差(Deviation, Dev.)：磁羅經裝於木質或無磁
性之船上時，其羅經盤之軸之北端必指向磁
北，而所示之各方向均為磁方向。如裝在鋼鐵
之船上或木質或無磁性之船上磁羅經，附近有
影響磁羅經指向物質時，則情形即不相同。因
磁性影響，羅經盤之軸不能與磁子午線完全重
合，此種由於船體之影響而使羅經盤之軸與磁
子午線方向不一致，而生之差角謂之自差。自
差之原因雖與地磁差有別，但對其標註之方法

圖 2-2-5　磁差、自差及羅經差示意圖

則相同。如當羅經盤之指向偏在磁北之東時自差為東(E, East Deviation)，若偏在磁北之
西時自差為西(W, West Deviation)。航海員僅查看當地之海圖即可查出該地之正確地磁
差。但對自差之求取並不簡單，蓋因自差不僅因船而異，況且縱使在同一船上之同一
羅經亦因艏向之不同而異。又當緯度變化大時，自差亦生變化。

3. 羅經差(Compass Error)：磁羅經所指之北與真北方向之差稱羅經差，羅經差為自差
與磁差之代數和。若羅經北在真北之東，則羅經差為東(E)；若羅經北在真北之西，
則羅經差為西(W)。例如一磁羅經之自差為 1°E，當地磁差為 5°W，則羅經差為
4°W。一磁羅經之自差為 2°W，當地磁差為 5°E，則羅經差為 3°E。

三、方位

方位為目標的方向（航向為船艏的方向），因測量時所採用的基準不同，而有下列幾種方位（圖 2-2-6）。

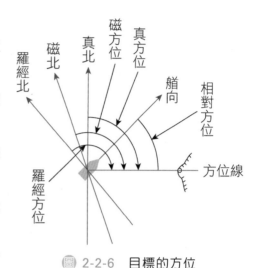

圖 2-2-6 　目標的方位

1. 真方位：以真北為基準，順時鐘量至目標方向之弧度量。
2. 磁方位：以磁北為基準，順時鐘量至目標方向之弧度量。
3. 羅經方位：以羅經所指之北為基準，順時鐘量至目標方向之弧度量。
4. 相對方位：以船艏向基準，順時鐘量至目標方向之弧度量。

船艏向 + 相對方位 = 真方位，例如：本船航向 120°，測一目標之相對方位為 090°，求該目標之真方位？120° + 090° = 210°，目標真方位為 210°。

四、羅經方位與真方位求法

由真方位修正為羅經方位，為西加東減。或由羅經方位修正為真方位，為東加西減。

例 1： 本船之羅經自差為 3°E，由海圖知當地磁差為 6°W，本船欲航駛真航向 210°，求本船應航駛之羅經航向？

例 2： 本船之羅經自差為 2°E，由海圖知當地磁差為 4°W，本船羅經測得一目標方位為 094°，在海圖上以真方位繪製時之方位？

例 3： 已知本船羅經之羅經差為 4°E，若本船欲航駛真航向為 078°，則本船之羅經航向應為若干？

以上三例在下表計算時由 T 往 C 之方向計算（TVMDC 方向）為西加東減，如例 1 欲航駛真航向 210°求羅經航向時為 TVMDC 方向。若反向（CDMVT 方向）則為東加西減，如例 2 由羅經測得一目標方位換算為真方位。

T 真北	V 磁差	M 磁北	D 自差	C 羅經北
210°	6°W	216°	3°E	213°
092°	4°W	096°	2°E	094°
078°	羅經差為 4°E（自差與磁差之和）			074°

2.3 導航標誌

　　航道標誌是以特定的標誌、燈光、音響或無線電信號等，供船舶確定船位、航向，避離危險，使船舶沿航道或預定航線安全航行的助航設施。

一、燈塔及燈光

　　水道燈表燈光註記，含燈數、光色、光態及發光週期等。記載文字用中文，數目字用阿拉伯數字，海圖上則依國際慣例用英文簡寫，其詳細說明及簡寫對照如圖 2-3-1、圖 2-3-2（海軍大氣海洋局燈質說明）。

1. 燈數：一個燈標通常僅設一盞燈，少數燈標設二盞或二蓋以上燈時，則將其排列方式記載於構造欄內。

2. 光態：燈之光態通常分為定光、閃光、聯閃光、快閃光、間斷快閃光、頓光、聯頓光、定閃光、等相光及換色光等。

3. 光色：燈之光色通常以白、紅、橙、黃、綠等表之，部分燈標為便於航行辨認，特在不同方位發出特殊光色，稱之為分弧。燈表將其分弧照射起迄方位記載於附註欄內。

4. 發光週期：乃指燈發光之每一定態模式所歷時間。定光燈無週期。

5. 位置欄內所載方位均為真方位，距離為公尺或浬。

6. 燈高：燈高為最高高潮面至燈火中心之高度，單位為公尺。

7. 見距：依國際規定，自民國 69 年起採用「公稱光程」以浬計。燈表內見距棚內數字右上方附有「*」符號者，概指公稱光程。茲將見距說明如下：

 (1)「地理見距」可以燈高及觀查者眼高如圖 2-3-3b（海軍大氣海洋局地理見距圖解）求得。

 (2)「公稱光程」係以光力（燭光）大小為依據，可直接如圖 2-3-4 中求得，其值與在均勻大氣層中，大氣能見度為 10 浬時之燈光射程相近似。

 (3) 在當時能見度下「燈光射程」之求法，可以「公稱光程」及當時能見度如圖 2-3-4（海軍大氣海洋局燈光射程）求得。

8. 燈之構造：本燈表敘其簡要形狀、外表塗漆之顏色、圖案及構造物之高度（即塔高，自塔基至塔頂），以便畫航識別。

P 燈

Lights

	燈 質		Light Characters
	浮標燈質 Light Characters on Light Buoys	→ Q	471.2
	縮 寫 Abbreviation	光態、光類 Class of light	示 例 Illustration 週 期 Period shown
10.1	F	定光 Fixed	
10.2	頓光（明長滅短） Occulting (total duration of light longer than total duration of darkness)		
	Oc	單頓光 Single-occulting	
	Oc(2) （例）	聯頓光 Group-occulting	
	Oc(2+3) （例）	複聯頓光 Composite group-occulting	
10.3	等相光（明滅相等） Isophase (duration of light and darkness equal)		
	Iso	等相光 Isophase	
10.4	閃光（明短滅長） Fashing (total duration of light shorter than total duration of darkness)		
	Fl	單閃光 Single-flashing	
	Fl(3) （例）	聯閃光 Group-flashing	
	Fl(2+1) （例）	複聯閃光 Composite group-flashing	
10.5	LFl	長閃光（閃2秒或更長） Long flashing (flash 2s or longer)	
10.6	快閃光（每分鐘重複率在50至79閃，通常為50或60閃） Quick (repetition rate of 50 to 79-usually either 50 or 60-flashes per minute)		
	Q	連續快閃光 Continuous quick	
	Q(3) （例）	聯快閃光 Group quick	
	IQ	間斷快閃光 Interrupted quick	
10.7	極快閃光（每分鐘重複率在80至159閃，通常為100或120閃） Very quick (repetition rate of 80 to 159-usually either 100 or 120-flashes per minute)		
	VQ	連續極快閃光 Continuous very quick	
	VQ(3) （例）	聯極快閃光 Group very quick	
	IVQ	間斷極快閃光 Interrupted very quick	

📖 2-3-1　海軍大氣海洋局燈質說明之一

燈 Lights **P**

10.8	超快閃光（每分鐘重複率為160閃或更多，通常為240至300閃） *Ultra quick (repetition rate of 160 or more-usually 240 to 300-flashes per minute)*		
	UQ	連續超快閃光 *Continuous ultra quick*	
	IUQ	間斷超快閃光 *Interrupted ultra quick*	
10.9	Mo(K) （例）	摩斯電碼光 *Morse Code*	
10.10	FFl	定閃光 *Fixed and flashing*	
10.11	Al.WR （例）	換色光 *Alternating*	

光 色		Colors of Lights and Marks	
11.1	W	白（僅見於分弧燈及換色光燈） *White (for lights. only on sector and alternating lights)*	450.2 450.3 470.4
11.2	R	紅 *Red*	470.6 471.4 475.1
11.3	G	綠 *Green*	
11.4	Bu	藍 *Blue*	
11.5	Vi	紫 *Violet*	
11.6	Y	黃 *Yellow*	
11.7	Y	Or	橙黃 *Orange*
11.8	Y	Am	琥珀 *Amber*
		圖示光色： *Colors of lights shown:* 標準海圖 *On standard charts* 多色海圖 *On multicolored charts* 多色海圖之分弧燈 *On multicolored charts at sector lights*	

週 期			Period	
12	90s	2·5s （例）	週期，秒 *Period in seconds and tenths of a second*	471.5

燈 高		Elevation	
	高程基準面 *Plane of Reference for Heights* →H　潮面 *Tidal Levels* →H		
13	12m （例）	燈高，公尺 *Elevation of light given in meters*	471.6

圖 2-3-2　海軍大氣海洋局燈質說明之二

燈高 Elevation in		觀測者眼高 Height of Eye of Observer in feet/meters																						
呎 ft	米 m	3	7	10	13	16	20	23	26	30	33	39	46	52	59	66	72	79	85	92	98	115	131	148
		1	2	3	4	5	6	7	8	9	10	12	14	16	18	20	22	24	26	28	30	35	40	45
		見 距 （浬） Range in Nautical miles																						
0	0	2.0	2.9	3.5	4.1	4.5	5.0	5.4	5.7	6.1	6.4	7.0	7.6	8.1	8.6	9.1	9.5	10.0	10.4	10.7	11.1	12.0	12.8	13.6
3	1	4.1	4.9	5.5	6.1	6.6	7.0	7.4	7.8	8.1	8.2	9.1	9.6	10.2	10.6	11.1	11.6	12.0	12.4	12.8	13.2	14.0	14.9	15.7
7	2	4.9	5.7	6.4	6.9	7.4	7.8	8.2	8.6	9.0	9.3	9.9	10.5	11.0	11.5	12.0	12.4	12.8	13.2	13.6	14.0	14.9	15.7	16.5
10	3	5.5	6.4	7.0	7.6	8.1	8.5	8.9	9.3	9.6	9.9	10.6	11.1	11.6	12.1	12.6	13.0	13.5	13.9	14.3	14.6	15.5	16.4	17.1
13	4	6.1	6.9	7.6	9.1	8.6	9.0	9.4	9.8	10.2	10.5	11.1	11.7	12.2	12.7	13.1	13.6	14.0	14.4	14.8	15.2	16.1	16.9	17.7
16	5	6.6	7.4	8.1	8.6	9.1	9.5	9.9	10.3	10.6	11.0	11.6	12.1	12.7	13.2	13.6	14.1	14.5	14.9	15.3	15.7	16.6	17.4	18.2
20	6	7.0	7.8	8.5	9.0	9.5	9.9	10.3	10.7	11.1	11.4	12.0	12.6	13.1	13.6	14.1	14.5	14.9	15.3	15.7	16.1	17.0	17.8	18.6
23	7	7.4	8.2	8.9	9.4	9.9	10.3	10.7	11.1	11.5	11.8	12.4	13.0	13.5	14.0	14.5	14.9	15.3	15.7	16.1	16.5	17.4	18.2	19.0
26	8	7.8	8.6	9.3	9.8	10.3	10.7	11.1	11.5	11.8	12.2	12.8	13.3	13.9	14.4	14.8	15.3	15.7	16.1	16.5	16.9	17.8	18.6	19.4
30	9	8.1	9.0	9.6	10.2	10.6	11.1	11.5	11.8	12.2	12.5	13.1	13.7	14.2	14.7	15.2	15.6	16.0	16.4	16.8	17.2	18.1	18.9	19.7
33	10	8.5	9.3	9.9	10.5	11.0	11.4	11.8	12.2	12.5	12.8	13.5	14.0	14.5	15.0	15.5	15.9	16.4	16.8	17.2	17.5	18.4	19.3	20.0
36	11	8.8	9.6	10.3	10.8	11.3	11.7	12.1	12.5	12.8	13.2	13.8	14.3	14.9	15.4	15.8	16.3	16.7	17.1	17.5	17.9	18.8	19.6	20.4
39	12	9.1	9.9	10.6	11.1	11.6	12.0	12.4	12.8	13.1	13.5	14.1	14.6	15.2	15.7	16.1	16.6	17.0	17.4	17.8	18.2	19.1	19.9	20.7
43	13	9.4	10.2	10.8	11.4	11.9	12.3	12.7	13.1	13.4	13.7	14.4	14.9	15.4	15.9	16.4	16.8	17.3	17.7	18.1	18.4	19.3	20.2	20.9
46	14	9.6	10.5	11.1	11.7	12.1	12.6	13.0	13.3	13.7	14.0	14.6	15.2	15.7	16.2	16.7	17.1	17.6	18.0	18.3	18.7	19.6	20.4	21.2
49	15	9.9	10.7	11.4	11.9	12.4	12.8	13.2	13.6	14.0	14.3	14.9	15.5	16.0	16.5	17.0	17.4	17.8	18.2	18.6	19.0	19.9	20.7	21.5
52	16	10.2	11.0	11.6	12.2	12.7	13.1	13.5	13.9	14.2	14.5	15.2	15.7	16.2	16.7	17.2	17.7	18.1	18.5	18.9	19.2	20.1	21.0	21.7
56	17	10.4	11.2	11.9	12.4	12.9	13.3	13.7	14.1	14.5	14.8	15.4	16.0	16.5	17.0	17.4	17.9	18.3	18.7	19.1	19.5	20.4	21.2	22.0
59	18	10.6	11.5	12.1	12.7	13.2	13.6	14.0	14.4	14.7	15.0	15.7	16.2	16.7	17.2	17.7	18.1	18.6	19.0	19.4	19.7	20.6	21.5	22.2
62	19	10.9	11.7	12.4	12.9	13.4	13.8	14.2	14.6	14.9	15.3	15.9	16.5	17.0	17.5	17.9	18.4	18.8	19.2	19.6	20.0	20.9	21.7	22.5
66	20	11.1	12.0	12.6	13.1	13.6	14.1	14.5	14.8	15.2	15.5	16.1	16.7	17.2	17.7	18.2	18.6	19.0	19.4	19.8	20.2	21.1	21.9	22.7
72	22	11.6	12.4	13.0	13.6	14.1	14.5	14.9	15.3	15.6	15.9	16.6	17.1	17.7	18.1	18.6	19.1	19.5	19.9	20.3	20.7	21.5	22.4	23.2
79	24	12.0	12.8	13.5	14.0	14.5	14.9	15.3	15.7	16.0	16.4	17.0	17.6	18.1	18.6	19.0	19.5	19.9	20.3	20.7	21.1	22.0	22.8	23.6
85	26	12.4	13.2	13.9	14.4	14.9	15.3	15.7	16.1	16.4	16.8	17.4	18.0	18.5	19.0	19.4	19.9	20.3	20.7	21.1	21.5	22.4	23.2	24.0
92	28	12.8	13.6	14.3	14.8	15.3	15.7	16.1	16.5	16.8	17.2	17.8	18.4	18.9	19.4	19.8	20.3	20.7	21.1	21.5	21.9	22.8	23.6	24.4
98	30	13.2	14.0	14.6	15.2	15.7	16.1	16.5	16.9	17.2	17.5	18.2	18.7	19.2	19.7	20.2	20.7	21.1	21.5	21.9	22.2	23.1	24.0	24.7
115	35	14.0	14.9	15.5	16.1	16.6	17.0	17.4	17.8	18.1	18.4	19.1	19.6	20.1	20.6	21.1	21.5	22.0	22.4	22.8	23.1	24.0	24.9	25.6
131	40	14.9	15.7	16.4	16.9	17.4	17.8	18.2	18.6	18.9	19.3	19.9	20.4	21.0	21.5	21.9	22.4	22.8	23.2	23.6	24.0	24.9	25.7	26.5
148	45	15.7	16.5	17.1	17.7	18.2	18.6	19.0	19.4	19.7	20.0	20.7	21.2	21.7	22.2	22.7	23.2	23.6	24.0	24.4	24.7	25.6	26.5	27.2
164	50	16.4	17.2	17.9	18.4	18.9	19.3	19.7	20.1	20.5	20.8	21.4	22.0	22.5	23.0	23.4	23.9	24.3	24.7	25.1	25.5	26.4	27.2	28.0
180	55	17.1	17.9	18.6	19.1	19.6	20.0	20.4	20.8	21.2	21.5	22.1	22.7	23.2	23.7	24.1	24.6	25.0	25.4	25.8	26.2	27.1	27.9	28.7
197	60	17.8	18.6	19.3	19.8	20.3	20.7	21.1	21.5	21.8	22.2	22.8	23.3	23.9	24.3	24.8	25.3	25.7	26.1	26.5	26.9	27.7	28.6	29.4
213	65	18.4	19.2	19.9	20.4	20.9	21.4	21.7	22.1	22.5	22.8	23.4	24.0	24.5	25.0	25.5	25.9	26.3	26.7	27.1	27.5	28.4	29.2	30.0
230	70	19.0	19.9	20.5	21.1	21.5	22.0	22.4	22.7	23.1	23.4	24.0	24.6	25.1	25.6	26.1	26.5	26.9	27.4	27.7	28.1	29.0	29.8	30.6
246	75	19.6	20.5	21.1	21.7	22.1	22.6	23.0	23.3	23.7	24.0	24.6	25.2	25.7	26.2	26.7	27.1	27.5	27.9	28.3	28.7	29.6	30.4	31.2
262	80	20.2	21.0	21.7	22.2	22.7	23.1	23.5	23.9	24.3	24.6	25.2	25.8	26.3	26.8	27.3	27.7	28.1	28.5	28.9	29.3	30.2	31.0	31.8
279	85	20.8	21.6	22.2	22.8	23.3	23.7	24.1	24.5	24.8	25.1	25.8	26.3	26.9	27.3	27.8	28.3	28.7	29.1	29.5	29.9	30.7	31.6	32.4
295	90	21.3	22.1	22.8	23.3	23.8	24.2	24.6	25.0	25.4	25.7	26.3	26.9	27.4	27.9	28.4	28.8	29.2	29.6	30.0	30.4	31.3	32.1	32.9
312	95	21.8	22.7	23.3	23.9	24.3	24.8	25.2	25.5	25.9	26.2	26.8	27.4	27.9	28.4	28.9	29.3	29.7	30.1	30.5	30.9	31.8	32.6	33.4
328	100	22.3	23.2	23.8	24.4	24.9	25.3	25.7	26.1	26.4	26.7	27.3	27.9	28.4	28.9	29.4	29.8	30.3	30.7	31.1	31.4	32.3	33.2	33.9
361	110	23.3	24.2	24.8	25.4	25.8	26.3	26.7	27.0	27.4	27.7	28.3	28.9	29.4	29.9	30.4	30.8	31.3	31.7	32.1	32.4	33.3	34.1	34.9
394	120	24.3	25.1	25.8	26.3	26.8	27.2	27.6	28.0	28.3	28.7	29.3	29.8	30.4	30.9	31.3	31.8	32.2	32.6	33.0	33.4	34.3	35.1	35.9
427	130	25.2	26.0	26.7	27.2	27.7	28.1	28.5	28.9	29.2	29.6	30.2	30.8	31.3	31.8	32.2	32.7	33.1	33.5	33.9	34.3	35.2	36.0	36.8
459	140	26.1	26.9	27.6	28.1	28.6	29.0	29.4	29.8	30.1	30.5	31.1	31.6	32.2	32.6	33.1	33.6	34.0	34.4	34.8	35.2	36.0	36.9	37.7
492	150	26.9	27.7	28.4	28.9	29.4	29.9	30.2	30.6	31.0	31.3	31.9	32.5	33.0	33.5	34.0	34.4	34.8	35.2	35.6	36.0	36.9	37.7	38.5
525	160	27.7	28.6	29.2	29.8	30.2	30.7	31.1	31.4	31.8	32.1	32.7	33.3	33.8	34.3	34.8	35.2	35.6	36.0	36.4	36.8	37.7	38.5	39.3
558	170	28.5	29.4	30.0	30.5	31.0	31.5	31.9	32.2	32.6	32.9	33.5	34.1	34.6	35.1	35.6	36.0	36.4	36.8	37.2	37.6	38.5	39.3	40.1
591	180	29.3	30.1	30.8	31.3	31.8	32.2	32.6	33.0	33.3	33.7	34.3	34.9	35.4	35.9	36.3	36.8	37.2	37.6	38.0	38.4	39.3	40.1	40.9
623	190	30.0	30.9	31.5	32.1	32.5	33.0	33.4	33.7	34.1	34.4	35.0	35.6	36.1	36.6	37.1	37.5	37.9	38.4	38.7	39.1	40.0	40.8	41.6
656	200	30.8	31.6	32.2	32.8	33.3	33.7	34.1	34.5	34.8	35.1	35.8	36.3	36.8	37.3	37.8	38.3	38.7	39.1	39.5	39.8	40.7	41.6	42.3
722	220	32.2	33.0	33.6	34.2	34.7	35.1	35.5	35.9	36.2	36.5	37.2	37.7	38.3	38.7	39.2	39.7	40.1	40.5	40.9	41.4	42.1	43.0	43.8
787	240	33.5	34.3	35.0	35.5	36.0	36.4	36.8	37.2	37.6	37.9	38.5	39.1	39.6	40.1	40.4	41.0	41.4	41.8	42.2	42.6	43.5	44.3	45.1
853	260	34.8	35.6	36.3	36.8	37.3	37.7	38.1	38.5	38.8	39.2	39.8	40.4	40.9	41.4	41.8	42.3	42.7	43.1	43.5	43.9	44.8	45.6	46.4
919	280	36.0	36.9	37.5	38.0	38.5	39.0	39.4	39.7	40.1	40.4	41.0	41.6	42.1	42.6	43.1	43.5	43.9	44.3	44.7	45.1	46.0	46.8	47.6
984	300	37.2	38.1	38.7	39.2	39.7	40.2	40.6	40.9	41.3	41.6	42.2	42.8	43.3	43.8	44.3	44.7	45.1	45.5	45.9	46.3	47.2	48.0	48.8
1050	320	38.4	39.2	39.9	40.4	40.9	41.3	41.7	42.1	42.4	42.8	43.4	43.9	44.5	45.0	45.4	45.9	46.3	46.7	47.1	47.5	48.3	49.2	50.0
1115	340	39.5	40.3	41.0	41.5	42.0	42.4	42.8	43.2	43.5	43.9	44.5	45.1	45.6	46.1	46.5	47.0	47.4	47.8	48.2	48.6	49.5	50.3	51.1
1181	360	40.6	41.4	42.1	42.6	43.1	43.5	43.9	44.3	44.6	45.0	45.6	46.1	46.7	47.2	47.6	48.1	48.5	48.9	49.3	49.7	50.6	51.4	52.2
1247	380	41.6	42.5	43.1	43.7	44.1	44.6	45.0	45.3	45.7	46.0	46.6	47.2	47.7	48.2	48.7	49.1	49.5	50.0	50.3	50.7	51.6	52.4	53.2
1312	400	42.7	45.5	44.1	44.7	45.2	45.6	46.0	46.4	46.7	47.0	47.7	48.2	48.7	49.2	49.7	50.1	50.6	51.0	51.4	51.7	52.6	53.5	54.2

圖 2-3-3a　海軍大氣海洋局地理見距表

地理見距圖解
DIAGRAM OF VISIBILITY OF OBJETS

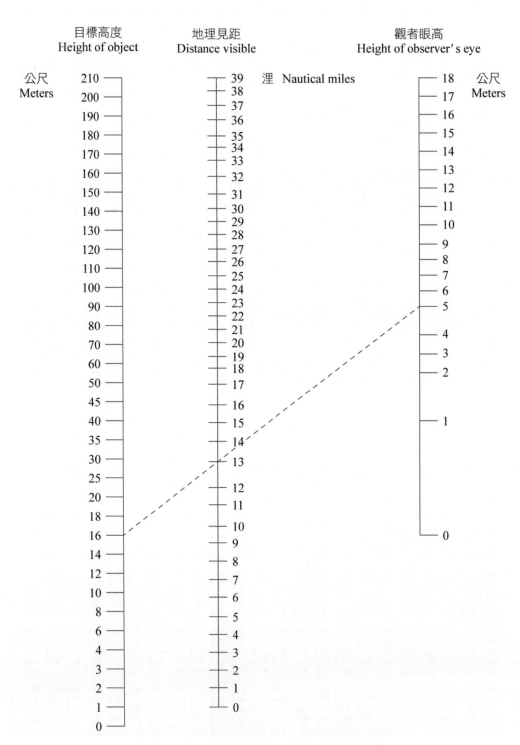

圖 2-3-3b　海軍大氣海洋局地理見距圖解

燈光射程圖
LUMINOUS RANGE DIAGRAM

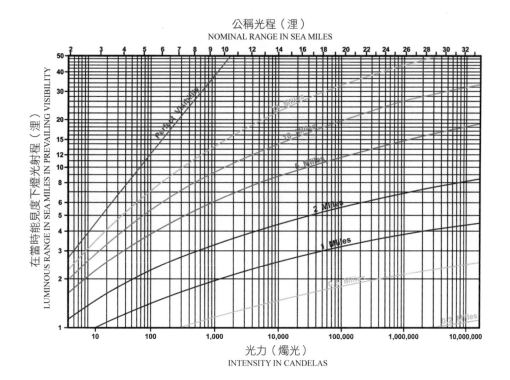

説明：

1. 本圖為照射光程（燈可被視距離）在無關其高程之條件下，與觀測者眼高之關係圖解。

2. 書圖提供航海者如何判斷在夜間時，當時能見度下的燈之約略見距，所示之距離為近似值。

3. 燈與觀測者間之大氣透明度未必會保持一致。

4. 背景照明之反光將大幅降低可視距離（見距）。

上圖中之曲線代表了觀測時之大氣能見度，其當時能見度下燈光射程。

例如：若某燈光強為 100,000 燭光，則其公稱光程為約 20 浬（如「燈光射程圖」下標刻度找到
100,000 燭光後垂直向上查詢上標刻度可得該公稱光程為 20 浬）。若當觀測時之大氣能見度為 20
浬時，且有足夠的高程及觀者眼高，其燈光射程即為 33 浬，亦即該燈在約 33 浬處即可被看見。
同理，若當時之大氣能見度為 2 浬的話，則其燈光射程為 5.5 浬。

圖 2-3-3b 為地理見距圖解，圖中之目標高度及觀者眼高高度由高潮面起算。如圖所示，某一燈高度為
16 公尺，觀者眼高為 5 公尺，觀測時之地理見距為約 13 浬。

例如：高雄港燈塔，位於高雄第一港口旗後山山頂，位置為 22°36′54.6″N，120°15′54″E，燈高為 58.2
公尺，求地理見距？

　解：假設觀測者眼高為 5 公尺，則：

（一）以之高雄燈塔燈高為 58.2 公尺（燈表中可查出），自「地理見距表」內找到燈高 58.2 公尺
處，在與眼高 5 公尺相交，即可獲得地理見距約為 20.1 浬。

（二）於「地理見距圖解」上，以直尺一端切於「目標高度」58.2 公尺處，另一端切於「觀者眼
高」5 公尺處，其與「地理見距」相截處即為所求之數。

圖 2-3-4　海軍大氣海洋局燈光射程圖

二、浮標

　　國際燈塔協會(International Association of Marine Aids to Navigationand Lighthouse Authorities, IALA)將浮標分為 A 及 B 系統（圖 2-3-5），歐洲及亞洲國家使用 A 系統，南北美國家為 B 系統，惟亞洲的韓國、日本、菲律賓使用 B 系統。我國行政院於民國 96 年 5 月 17 日以臺交字第 0960017012 號函確定，臺灣浮標制度依國際燈協 B 系統之規定調整，浮標計分側面標誌、方位標誌、孤立危險物標誌、安全水域標誌、專用標誌等。

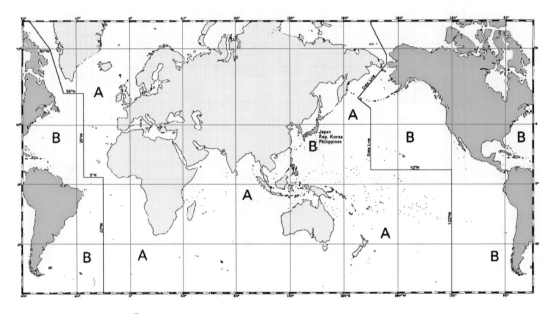

圖 2-3-5　國際燈塔協會 A 及 B 浮標系統分布圖

1. 側面標誌(Lateral Marks)：側面標誌用於標示航道的左側和右側界限，當從海上駛近或進入港口、河口、港灣或其他水道的方向；在外海、海峽或島嶼之間的水道，原則上指圍繞大片陸地順時針航行的方向時，IALA-B 系統右側標為紅色、左側標為綠色，IALA-A 系統則相反，右側標為綠色、左側標為紅色，這是 IALA-A 及 IALA-B 系統最大不同。

2. 方位標誌(Cardinal Marks)：方位標誌設在以危險物或者危險區為中心的北、東、南、西四個象限，以所在象限分別命名為北、東、南和西方位標，標示可航行水域在該標名稱的同名一側（圖 2-3-7）。

3. 孤立危險物標誌(Isolated Danger Marks)：孤立危險物標誌是設置或繫泊在周圍有可航水域、範圍有限的孤立危險物之上的標誌，標示危險物所在（圖 2-3-8）。

圖 2-3-6　IALA-B 系統側面標誌進航道時，右側為紅色左側為綠色（參考美國帆船協會 ASA 105 課程）

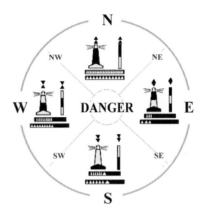

圖 2-3-7　方位標誌（參考美國帆船協會 ASA 105 課程）

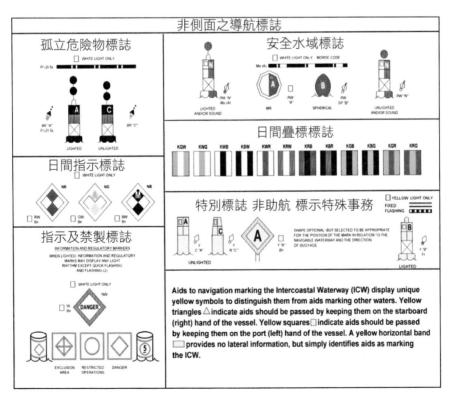

圖 2-3-8　孤立危險物標誌、安全水域標誌、其他專用標誌等（參考美國帆船協會ASA 105課程）

4. 安全水域標誌(Safe Water Marks)：安全水域標誌設立在安全水域的中心，用於指明在該標誌的四周均有可航水域，亦可用作航道中線標誌或航道中央標誌（圖 2-3-8）。

5. 專用標誌(Special Marks)：專用標誌主要不是為助航目的，而是用來給航海者指出某一特殊水域或特徵，例如錨地、禁航區、水下作業區等（圖 2-3-8）。

2.4　電子航海儀器（營業級）

一、回音測深儀

「測深」顧名思義就是探測深度，目的為避免擱淺事故發生。測深錘為最古老與簡易之測深方法，鉛錘重約 3~6 公斤，連結有水深標記之繩索，鉛錘底有一凹口，以牛油或肥皂填入，可於測深時沾上海底底質。測深時，將鉛錘向船首前方拋出，待鉛錘垂直到底，由繩上之標記可得當時水深。較新式的方法為 1920 年發明的「迴音測深儀」(Echo Sounder)（圖 2-4-1），對於海底地形的探測有了重大的演進，各國海道測量單位也發行了許多「測深海圖」供船隻使用。

「迴音測深儀」測深的原理是由船底垂直向下發射音波，經過海底反射，其回波再傳回船上，藉由音波往返的時間，即可求出海底與船底的距離。

$$D（水深）= dt \times \frac{c}{2}$$

dt：時間差，c：水中音速（約為 1500 公尺／秒）

迴音測深儀之水深顯示，是以碳刷於一捲動之滾筒紙上，刷出當時之水深回跡，近代則多用小型之螢幕顯示器顯示水深回跡。測深儀有兩個操作鈕：(1)測深範圍(RANGE)：選擇測深度之範圍；(2)增益(GAIN)：調整水深回跡之強度。

於較淺之水深時，有時測深儀會顯示兩條平行之水深線，如圖 2-4-2 的甲水深線為正確水深，其原因為：(1)堅硬之底質，音波於船底與底床間作多次反射；(2)海底有較厚之鬆軟沉積物，使音波在海床及沉積物底部作兩次反射。

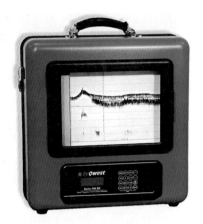

圖 2-4-1　迴音測深儀（資料來源：i05.yizimg.com/uploads_old/330953/2010112311085926_old.jpg）

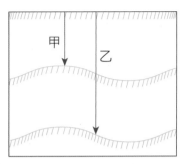

圖 2-4-2　甲水深為正確水深，乙水深為二次反射

二、雷達

雷達(RADAR)，是英文「Radio Detection and Ranging」（無線電偵測和定距）的縮寫及音譯。將電磁能量以定向方式發射至空間之中，當遇到障礙物，如陸地或船舶等，其反射由天線接受，據以計算其距離，另由於其天線具有指向性，而能夠獲得障礙物之方位高度及速度，以地面為目標的雷達可以用於探測地面的精確形狀，此即雷達之功能。

對於航海員而言，雷達為其避免船舶碰撞之主要工具，然而，僅獲得距離與方位兩項資料尚不足以確保航行安全，所以航海員必須將距離與方位兩項結合相對運動向量的計算，求得其避免碰撞之相關要素。在科技資訊迅速發展的同時，自動雷達測繪裝置(Automated Radar Plotting Aid, ARPA)即運用其計算晶片有效率地處理前述避碰要素。據此，目前船上所使用的均屬於 ARPA，也因此 IMO 規定船副以上之航海人員均必須經受 ARPA 之原理、操作等訓練，才能上船服務。

雷達之利用測量發射電波觸及目標後來回之時間差，可由下式求得目標之距離。目標方位則為利用一可 360 度水平旋轉，具有方向性之天線求得。

$$d（距離）= dt \times \frac{C}{2}$$

dt：回波時間差
C：電磁波速度（亦即光速=300,000,000 公尺／秒 $= 3 \times 10^8$ 公尺／秒）

雷達顯示目標之方式，為將本船周遭之目標與環境，以類似海圖之平面方式，顯示在雷達幕上，本船則位於雷達幕之中心（圖2-4-3）。測量雷達目標之距離時，應測量目標之內緣，可變距離圈應與目標之內緣相切。測量雷達目標之方位時，應測量目標之中心，以方位線置於目標之中心點上。雨、雪、雲等水氣之凝結，能在雷達幕上造成大片之雨水雜波干擾，妨礙雨區內的目標觀

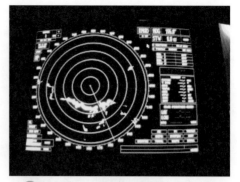

圖 2-4-3　雷達顯示器及距離圈
（資料來源：www.nmmst.gov.tw）

測。海浪可反射雷達波，海浪大時會在雷達幕中心周圍，造成明亮之海浪回波干擾，妨礙近距離目標之探測。

　　雷達反射器 RACON(RAdarbeaCON)為 RADAR Transponder，為一種安裝於導航標誌，如燈塔上之雷達助航裝置。能接收雷達波予以放大，並加上於雷達上易於辨認之訊號後，反射回雷達，能幫助雷達導航，RACON 訊號通常為摩爾斯碼。雷達操作應詳閱各船的雷達操作手冊，雷達一般開啟的原則如下：

1. 亮度、增益、雨水雜波抑制、海浪雜波抑制轉至最小。

2. 開啟電源(STAND-BY)，暖機約三分鐘。

3. 開啟雷達(ON)，調整雷達幕亮度。

4. 調整增益與調諧，使目標清悉可見即可。

5. 選擇適當之觀測範圍(RANGE)。

三、無線電測向儀

　　無線電測向儀(Radio Direction Finder)為最早使用之電子航儀（簡稱 DF），簡便好用，至今仍在船上使用，可測量岸上電臺之電波方位以導航。無線電標桿為專用於導航測向之無線電發射站，附設於重要之導航裝置上，如燈塔等，以一定之頻率與週期發射摩爾斯碼之識別信號。

　　無線電測向儀通常以一指針，以紅色端代表電波來向，於一羅盤面上旋轉指示電波方向。夜間使用時，因天波效應誤差較大。一般操作原則如下：

1. 選擇電臺及其頻率。

2. 開啟電源。

3. 調整頻道及頻率至欲接收之電臺。

4. 調整增益及音量使信號清晰。

5. 選擇「自動」方式,使指針自動測向,指示電波方位。

6. 連續測數次,求其平均值,此即為電臺之方位。

　　無線電測向儀之最方便使用為以歸航法導航,即以無線電測向儀測出電臺之方位後,將本船航向對正電波來向航行,終可航至電臺位置,故可據以導航或搜救遇險船舶。

四、GPS 衛星航儀

　　全球定位系統(Global Positioning System, GPS)係利用 24 顆定位衛星,以經緯度提供定位、測速和高精度的時間標準等功能,使得船舶可以在大洋之中得知自己所在位置。該系統是由美國政府於 1970 年開始進行研製,並於 1994 年全面完成設置,具有不受氣候影響、衛星覆蓋率高、準確度高、定位快速等優點。GPS 可以達到 10 公尺左右的定位精度,適用於汽車、飛機及船舶之導航定位。

圖 2-4-4　GPS 顯示器
（攝自太陽號帆船）

　　GPS 衛星航儀之定位,為全自動化,只要保持接收天線之視野不受阻擋,天空中出現 4 顆衛星時,即能自動接收定位,顯示船位經、緯度,而 GPS 系統 24 顆衛星之設計,可保持地球上任何地點、任何時間皆有 4 顆以上之衛星可接收。GPS 衛星航儀所顯示的為本船之經、緯度位置,須配合海圖或電子海圖使用（圖 2-4-4）。

五、船舶自動辨識系統

　　由於接連的海難事故所造成連續性的經濟損失以及生態浩劫,嚴重地影響海上的環境,美國海岸防衛隊認為每個港口都應該設立一個以無線電為基礎的系統,以擴展其對港外船舶的監控能力。1993 年加拿大海岸防衛隊首先使用船舶自動辨識系統

(Automatic Identification System, AIS)，而國際海事組織(IMO)在 2000 年 12 月正式將 AIS 納入強制性的設備要求，更由於 2001 年的美國 911 事件，促使了 IMO 基於安全因素考量，將 AIS 視為必須重視的項目。並進一步規定，船舶應於 2004 年 12 月 31 日前裝置此設備。

AIS 係基於 VHF 頻帶之船舶訊息自動傳輸系統，提供船舶之靜態訊息(Static Information)、動態訊息(Dynamic Information)以及航程相關訊息(Voyage Related Information)等。靜態訊息包括船舶之 IMO 編號、呼號與船名、船長與船寬、船舶類型以及 AIS 天線固定位置，動態訊息包括船舶位置、協調世界時間(Coordinated Universal Time, UTC)、對地航向(Course Over Ground, COG)、對地航速(Speed Over Ground, SOG)、船艏向(Heading)、航行狀態、轉率等，而航程相關訊息則包括吃水、危險貨物、目的港口與預定到達時間等。除可作為船舶間之訊息傳遞以外，另可作為協助沿岸與港區管理者，監視海域內船舶之情況，意即 AIS 可避免船舶間碰撞事故發生，亦為船舶交通服務之主要工具。

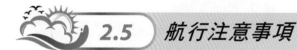

2.5　航行注意事項

一、霧中航行注意事項

1. 穿上救生衣、減速航行(Reduce speed)、保持肅靜、派船頭瞭望所有船員穿上救生衣、減速航行保持肅靜、派船頭瞭望聆聽其他霧號。船速與能見度配合，若船頭瞭望所見距離不超過船長，則用最低速。不要停俥等待，若船無舵效航速（使船應舵轉動的最低速度），無法避讓。

2. 船位：以可能最精確方法定一船位，密切注意海圖工作，尤其在接近陸地或可辨識圖上目標。

3. 開啟航行燈：航行燈之亮光較易見，航行規則當能見度減低時開啟航行燈。

4. 使用霧中音響信號：霧中執行霧號以告訴他船存在，不同霧號代表不同船及狀態，「一短聲 1 秒，一長聲 4~6 秒」，若使用引擎則為航行中之動力船，每兩分鐘內應拉一長聲。

5. 拋錨也是選擇之一：離開正常航路拋錨，切勿拋錨在航道內。在外拋錨也許較航行進入繁忙的商港佳，惟須確定拋錨是安全的。拋錨船每 1 分鐘內應敲鐘 5 秒。

二、狹水道航行注意事項

當小船航行於對大船而言為狹水道之航道時，小船應遵守下列規則：

1. 在水深允許下盡量靠近右側航道航行。

2. 不要越過他船船艏。

3. 穿越航道時，盡量採與航道垂直之角度迅速穿越。

4. 如有側向水流，可利用岸上兩個前後目標，形成如疊標之方式，判斷本船是否受水流影響偏航。

三、港區航行規則

於港區內，由於港內水域限制，小船航行應遵守下列規則：

1. 航道內之船舶優先，航道外之船應避讓之。

2. 出港船優先，入港船應先讓其出港。

3. 禁止兩船於港區內平行並駛。

4. 禁止於港區內追越他船。

5. 應減速慢行，避免造波興浪影響繫泊之船舶。

6. 繞過錨泊或繫泊之船、或防波堤尖端；右轉船應行內側，左轉船應行外側。

2.6　潮汐

潮汐是由於月球和太陽對地球各地作用力不同，所引起水位的週期性升降現象，在大多數的地區，潮汐最主要的成分是主太陰半日潮，稱為 M2。它的週期是 12 小時 25 分鐘，正好是太陰潮汐日的一半，也是月球至下一次中天所需的一半時間，即地球上同一個地點因為自轉再一次正對著月球的週期，而潮汐所引起的海水流動就是潮流。

因為月球以和地球公轉相同的方向，環繞著地球運轉，因此太陰日（lunar，亦稱月亮日）比地球日長一點。以手錶上的分針做比較就可以了解：分針與時針在 12:00 重合，但再次重合的時間是 1:05，而不是 1:00（如圖 2-6-1）。

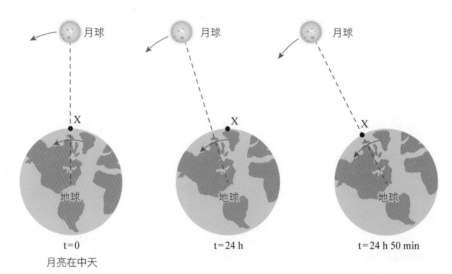

圖 2-6-1　地球對月球自轉週期為 24 小時 50 分鐘，所以每日潮汐延後約 1 小時
（資料來源：WAVES, TIDES AND SHALLOW-WATER PORCESSES）

　　濱線和海床形狀的變化會改變潮汐的傳播，所以潮汐時間和高度的預測不能單純地只觀測月球在天空中的位置，海岸的特性，如水下的深度和海岸的形狀，都會影響到每個不同地區的潮汐預報。大塊的陸地和海灘對原本可以在全球自由流動的海水是一種障礙，它們不同的形狀和大小經常會影響到潮汐的大小，結果是潮汐有不同的類型：

1. 半日潮：每日有二次漲退潮，而且高潮大致相等的週期稱之。

2. 全日潮：每日只有一次漲退潮的週期。

3. 混合潮：介在中間的形態。

　　例如，美國大陸東海岸的主要形式是全日潮，大西洋沿岸的歐洲也是如此，而美國大陸西岸的形式則是混合的半日潮。

圖 2-6-2　潮汐是由於月球和太陽對地球各地作用力不同，所引起水位的週期性升降現象，左右兩圖面對月球皆為高潮，左圖為農曆十五，因月亮與太陽在一線上故為大潮
（資料來源：case.ntu.edu.tw）

　　臺灣沿海的潮汐週期以半日潮和混合潮為主。西部從淡水、桃園、新竹、臺中、澎湖到嘉義，以及花東地區大多為半日潮型，基隆、臺南和高雄大多為混合潮型。潮汐所引起之海流稱潮流，潮流最大為最高潮或最低潮三小時後，例如最低潮為 1200 則最大漲潮流為 1500。高低潮之間的短暫時間稱滯潮。潮汐之高低潮每天都會發生，但大潮每月僅發生兩次，亦即在月球、太陽及地球成一直線時（新月及滿月），圖 2-6-2 左右兩圖面對月球皆為高潮，左圖為農曆十五，因月亮與太陽在一線上故為大潮。

Memo:

CHAPTER 03

船機常識（一）

3.1 船舶推進系統組成

一艘具有動力的船舶推進系統包括船機、傳動軸和推進器等三大部分組成，如圖3-1-1 所示。

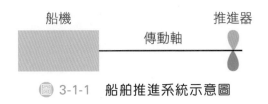

🔵 3-1-1　船舶推進系統示意圖

一、船機

產生動力使船舶前進或後退的機械我們通稱它為主機(Main Engine)。「Engine」翻譯成引擎，引擎的主要功能在於使燃料燃燒，將其化學能轉化為熱能，熱能再轉成機械能，而使機械作功。

主機由於燃料燃燒的位置不同，有內燃機引擎及外燃機引擎之分，亦即內燃機與外燃機。顧名思義，內燃機的燃料燃燒是在氣缸內進行，而外燃機的燃料燃燒是在氣缸外進行，例如蒸汽機，燃料是在鍋爐內燃燒產生蒸汽，再將蒸汽導入氣缸作功。由於外燃機即蒸汽機體積龐大多用於大型船舶且其效率不如內燃機好，故現今無論大、小型船舶都使用內燃機，並多採用汽油機與柴油機，而熱效率最高的是柴油機，熱效率高的引擎即表示省油。在引擎之熱量損失中，占最大比例的為排氣之損失。

無論內燃機及蒸汽機（外燃機）依其動作皆分往復式及迴轉式。往復式內燃機分汽油機及柴油機，大部分船舶都使用汽油或柴油內燃機，迴轉式內燃機即燃氣渦輪機。蒸汽機也分往復式及迴轉式，亦即往復蒸汽機及渦輪蒸汽機。

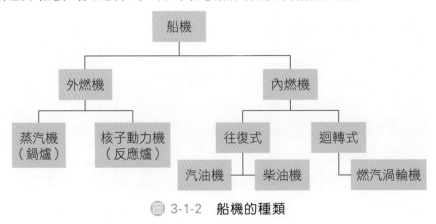

🔵 3-1-2　船機的種類

二、傳動軸

　　將船機械之動力傳達到船尾推進器之裝置稱傳動機械，傳動機械包括傳動軸、中間軸承、離合器和齒輪裝置。傳動軸及軸承則是聯結主機與螺旋槳，將主機所發出的馬力傳達至螺旋槳，而螺旋槳所產生的推力則可經由推力軸承傳達到船體。

　　齒輪用於傳動外，尚可使推進器產生正反轉，已達到船舶前進、退後或煞車之目的。離合器則可將主機運轉與螺旋槳脫離，而齒輪箱則可使螺旋槳正轉或倒轉，達到操縱船舶的目的。

三、推進器

　　推進器又稱螺旋槳也簡稱螺槳，用於把船舶機械力使螺旋槳旋轉產生推力，即轉換為船舶推進力之裝置，可使船舶前進或退後。推進器之直徑越大，則旋轉速度宜越慢，舷外機之螺旋槳如圖 3-1-3 所示。

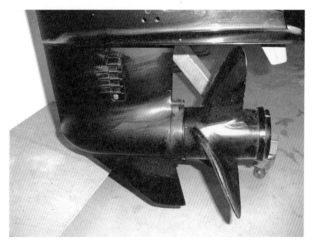

圖 3-1-3　舷外機螺旋槳

3.2　內燃機之種類

　　凡是使燃料在一封閉之空間燃燒，利用燃燒後之膨脹壓力以產生動力之機械為內燃機，如汽車引擎、船舶引擎及飛機燃氣渦輪噴射引擎都是內燃機，其種類如圖 3-2-1 所示。

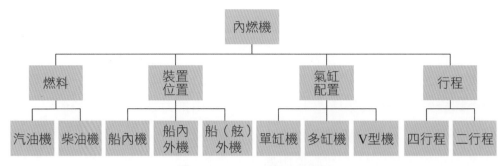

圖 3-2-1　內燃機之種類

　　小船所使用的內燃機依燃料的不同，可分為汽油機與柴油機兩大類，若再以船舶裝置內燃機與推進器的裝置方式來分，又可分為船內機、船內外機和船（舷）外機三種。不管船機是船內機或船（舷）外機，都可能是二行程機或四行程機，它是依其作動原理來區分的，如以氣缸配置分類，常見的有單缸機、多缸機、V 型機。

3.3　內燃機的構造

　　內燃機的構造機件繁多，其主要組成機件無論汽油機、柴油機皆相同，但其附屬裝置不同之處甚多，茲分述如下：

一、氣缸

　　機體本身中心圓筒形稱為氣缸，圓筒之直徑稱為氣缸內徑，活塞與氣缸及氣缸蓋所形成的空間稱為燃燒室。活塞可在筒內滑動，當燃料在燃燒室內燃燒產生膨脹壓力，使活塞在筒內上下往復滑動產生動力。氣缸套磨損最大的位置，一般是在活塞上死點第一道氣環所對應的位置，因為溫度高，不易形成油膜。四行程引擎氣缸為圓筒形，但二行程引擎氣缸下方接近活塞下死點位置，設有進、排氣口，如圖 3-3-1 所示。

圖 3-3-1　左邊為二行程引擎用氣缸，右邊為四行程引擎用氣缸（圖片來源：編著者提供）

二、氣缸蓋

氣缸蓋又稱氣缸頭，用螺絲固定於氣缸上端且保持氣密與氣缸、活塞構成燃燒室空間。四行程汽油機氣缸蓋其上裝有進、排氣閥、搖臂支架、挺桿及火星塞，如圖 3-3-2 所示。柴油機氣缸蓋其上裝有進、排氣閥、搖臂支架、挺桿、起動空氣閥及燃油噴射閥，沒有火星塞。二行程機橫流、環流掃氣式之氣缸蓋上只裝有火星塞；單流掃氣汽油機除火星塞外，尚有排氣閥及其搖臂和支架等設備，但沒有進氣閥。

◎ 圖 3-3-2　氣缸蓋

氣缸蓋為柴油機承受熱負荷的部件，受熱部件壁面越厚，部件熱應力越大。為了防止柴油機受熱部件因溫度過高而失去工作能力，及保持氣缸材料不致過熱，因此對受熱部件要進行冷卻，冷卻液的溫度越低與部件的熱應力越大。運轉中氣缸蓋最容易產生的損壞的原因是裂紋，通常氣缸蓋內與氣缸同樣有冷卻水套，以便於冷卻水通過，氣冷式氣缸蓋外側設有鰭片，以利散熱。

三、活塞

活塞的功用為與氣缸蓋、氣缸形成燃燒室，並將燃燒氣體膨脹出力經連桿傳遞給曲軸及起導向作用。活塞為圓柱形，可在氣缸內做往復滑動，因受到燃氣的高溫高壓作用，潤滑條件又差，易燒蝕和腐蝕。小型柴油機活塞材料一般選用鋁合金，如圖 3-3-3 所示，鋁合金活塞的缺點為膨脹係數大。

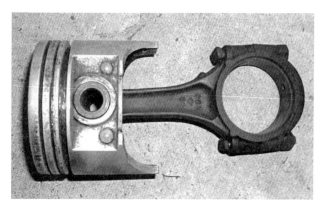

◎ 圖 3-3-3　活塞為鋁合金材料（圖片來源：編著者提供）

活塞上方有兩道至四道之溝槽，槽內裝有兩道至四道之活塞環，可阻止高壓燃燒氣體外洩，並使氣缸內壁保有適當之潤滑油膜，如圖 3-3-4 所示。故上層幾條活塞環稱之為氣密壓縮環或壓縮環，使用多道壓縮環的主要目的，是為了加強密封，防止漏氣，最下方一條稱油環。二行程引擎活塞裙部較長，目的在配合氣缸下方進排氣口開啟或遮蔽之動作。

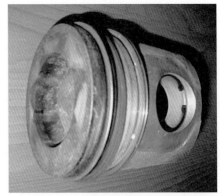

圖 3-3-4　活塞溝槽內有活塞環
（圖片來源：編著者提供）

活塞環為壓縮環及油環（刮油環），統稱其功用為：

1. 壓縮環的功用

　(1) 導熱：爆炸燃燒所產生的熱量由活塞傳遞至氣缸，避免活塞過熱燒損。

　(2) 氣密：保持燃燒室氣密，阻止燃氣之洩漏。

　(3) 減磨：避免活塞本體直接和氣缸套接觸，造成損害吸收一部分側壓力。

2. 油環（刮油環）的功用

　(1) 布油：使氣缸壁上得到適當的油膜潤滑。

　(2) 刮油：刮除氣缸上過剩的氣缸油，避免燃燒到過剩的氣缸油，造成燃燒不良與黑煙的排放，汙染到排氣管路。

四、連桿

連桿由小端、幹部及大端組成，如圖 3-3-5 所示。連桿上方小端由活塞梢與活塞相連接，如圖 3-3-6 所示，下方大端則經由曲軸梢軸承與曲軸連接，如圖 3-3-7 所示。大端部分成兩部分，內襯巴氏合金，如圖 3-3-8 所示。柴油機對軸承合金的主要要求是抗磨性好，連桿之功用為連接活塞和曲軸，可將活塞之往復運動力傳至曲軸轉換為迴轉運動。氣缸、活塞、連桿剖面如圖 3-3-9 所示。

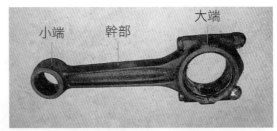

小端　　幹部　　　　大端

圖 3-3-5　連桿有小端、幹部及大端組成
（圖片來源：編著者提供）

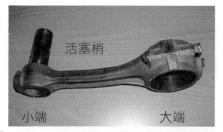

圖 3-3-6　小端由活塞梢與活塞相連接
（圖片來源：編著者提供）

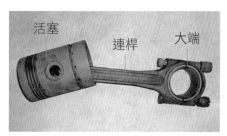

圖 3-3-7　連桿大端可與曲軸連接
（圖片來源：編著者提供）

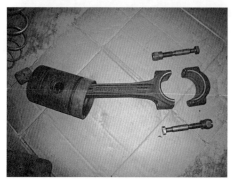

圖 3-3-8　連桿大端可分成二部分
（圖片來源：編著者提供）

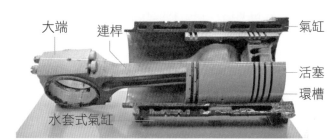

圖 3-3-9　氣缸、活塞、連桿剖面圖
（圖片來源：編著者提供）

五、曲軸和飛輪

　　曲軸將活塞之往復運動轉換為迴轉運動，同時亦是引擎動力輸出的地方。曲軸由主軸頸、曲軸臂、曲軸銷組合而成，如圖 3-3-10 所示。曲軸的一端裝有飛輪，將動力行程的多餘能量儲存，做為下次壓縮行程時活塞上升的動力。飛輪亦可減少引擎振動，使運轉和諧，將動力平穩輸出最為有效。

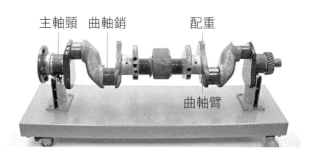

圖 3-3-10　曲軸（圖片來源：編著者提供）

六、凸輪與氣閥

四行程機凸輪用於開啟或關閉氣閥，以配合引擎運轉，氣閥依正時齒輪設定的時間開啟或關閉，稱之為氣閥定時。凸輪作動於推桿經搖臂使氣閥開啟，利用氣閥桿上之氣閥彈簧使氣閥關閉。運轉中的引擎缸頭傳出規則之清脆敲擊聲，即是搖臂撞擊氣閥桿的聲音，如圖 3-3-11 所示。如將凸輪軸裝於缸頭附近可不使用推桿，凸

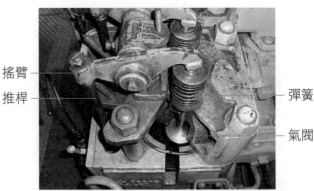

搖臂
推桿
彈簧
氣閥

🔷 3-3-11　氣閥剖面圖（圖片來源：編著者提供）

輪直接傳動於搖臂一端之轉輪，若凸輪軸之凸輪面磨損，會使氣閥開啟時間變短。

進氣閥、排氣閥均應盡量大，因進氣閥越大進氣量越多，排氣閥越大排氣中之背壓越低，因而幫浦損失少，容積效率高出力大，通常進氣閥大於排氣閥約 20%。進、排氣閥座於氣閥座上若密合不良，或燃油中之硫分造成進排氣閥瘤點，均會導致漏氣或氣閥燒壞。二行程機因無進、排氣閥故無凸輪與氣閥機構，構造較簡單。

🔷 3.4　內燃機之附屬裝置

一、汽油引擎之附屬裝置

汽油機之點火系統包括火星塞、分電盤、點火線圈、發電機和蓄電池等組件，須藉這些組件，汽油機才可依正時的順序，將氣缸內之空氣與汽油的混合氣點燃膨脹，推動活塞做功。

1. 火星塞：火星塞裝置於氣缸蓋上，可用高壓電力產生火花，使氣缸內之混合氣燃燒。火星塞有碳鋼六角部和安裝螺紋部的本體，為電絕緣性與傳熱導性極佳、耐高溫高壓、機械性強的絕緣體，容易放電而消耗少的鎳合金電極，火星塞如圖 3-4-1 所示。

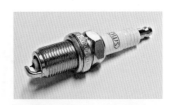

🔷 3-4-1　火星塞

2. 分電盤：分電盤可將高壓線圈所產生的高壓電，分配到各氣缸之火星塞上。提前部（點火提前機構）則負責將配電時間提前或延後，以配合引擎運轉速度所需。速度越快，點火時間越提前。分電盤中的電容器是用來吸收低壓線圈之自感應電壓，若電容器損壞，則分電盤的白金接點容易燒壞。白金閉合時為充磁過程，白金開啟時為消磁過程，低壓線圈消磁時，高壓線圈產生高壓。直接點火系統，不具有分電盤。

3. 點火線圈：點火線圈由鐵芯、低壓線圈和高壓線圈所組成。低壓線圈和蓄電池串聯，高壓線圈和火星塞串接。低壓線圈電流的斷續，會誘導高壓線圈產生 5~10 千伏的高壓。

4. 發電機：汽油機用發電機有直流及交流兩種，產生的電力除供給引擎運轉所需外，剩餘電力可供照明。小船發電機通常以皮帶連接，由推進引擎動力產生電源，這些發電機組可產生 120 或 240 伏特之交流電源，供船上設備之用。亦有獨立運轉之發電機組，由汽油機或柴油機帶動，並應裝有自動啟動與停止的裝置，當機組停止運轉時可接岸電以供船上電器設備使用。

5. 蓄電池：蓄電池可發動引擎、補充發電機之不足及儲存電能。電池原件之構成，是由鉛絨製成的負極板及過氧化鉛製成的正極板組、絕緣隔板及電極導線所組成，一般蓄電池有 6 個電池原體共同裝置在一電池箱內。蓄電池分為乾式和濕式，其代表有濕式鉛／酸電池和膠液乾式電池。濕式鉛酸電池經過多次發電、充電後，電池壽命即會減短，此導因於電解反應，極板漸漸損壞。大部分原因為電解時所產生的硫酸鉛附著集聚於極板，充電後無法還原，導致極板無法發揮功能，只有將電池換掉一途。

　　充電不當亦將導致電池壽命減短，如果充電電流太大以致於無法被電池之化學反應吸收，將導致電解液中之水被電解成氫及氧，跑離電池，則電解液面降低，進而導致極板彎曲損壞不堪使用。除非使用封閉式電池，否則電解液的液面，必須保持在安全位置。保持液面時，必須使用蒸餾水，防止不純物質或礦物質進入電池，導致不良化學反應。保持電池正負極接點乾淨並通風良好，可維持電池正常壽命。膠狀電解液乾式電池，其半固體電解液不會溢出，可裝置在任何位置。但充電不當也能導致毀損，為避免電池損壞，充電時電壓最高不可超過 14.1Volts。

 ## 蓄電池的連接方式有二種

1. 串聯法：為使總電壓為原電壓的兩倍可用此串接法，但要注意不同電壓的電池不可串接。

2. 並聯法：總電壓不變，但安培小時增加，安培小時為電池之容量。例如 20AH，當電路電流 20Amp 可使用 1 小時，10Amp 可使用 2 小時。兩個大小相同的電瓶，想得到大的電流，其電路的聯結方法應用並聯法。

 ## 平時使用蓄電池應注意事項

1. 確定電瓶有無電的方法：檢查電瓶水比重、使用電壓表、使用電瓶內阻測量表，絕不可將兩極短路放電查看火花。

2. 保持電解液一定高度，不可過分充電或充電不足。

3. 電解液不足時只可以加充蒸餾水。

4. 隨時保持蓄電池於滿電狀態。

5. 蓄電池的充電在正常情形應選擇浮動充電。

6. 置放蓄電池的場所，應選擇空氣流通的地方。

7. 避免常做大電流放電，因對蓄電池壽命會有影響。

 ## 使用電器設備應注意事項

1. 對電氣設施檢修時應切斷電源，遵守作業要領。

2. 在電器設備上工作時，地上鋪絕緣物、使用絕緣工具。

3. 手濕易導電危險，工作應戴橡皮手套。

4. 使用中的電路若發生嚴重漏電，在電路中產生最大的是電流，要避免通過人體，尤其是心臟。

5. 人觸電時，應立即設法切斷電源。

二、進、排氣系統

　　四行程機進、排氣閥都裝置於氣缸蓋上。進氣閥用於管制引擎的進氣時間，同時也防止氣缸內的氣體外流。排氣閥為管制氣缸內經燃燒後之廢氣排出時間，以確保引擎能產生最大之動力輸出，亦防止氣缸內壓力氣體外流。二行程機氣缸蓋上沒有進氣閥，單流掃氣式氣缸蓋上則裝有排氣閥。進氣管有空氣濾網可以過濾雜質，排氣管裝有消音器減少噪音。

三、燃油系統

　　汽油機之燃油系統包括儲油箱、管路、過濾器、燃油泵及化油器。化油器將空氣和汽油混合均勻進入氣缸燃燒，如圖 3-4-2 所示。燃油泵將化油器充滿汽油，當空氣流過化油器，汽油即被以適當之比例濃度吸入引擎，節流閥控制氣流及引擎輸出馬力。柴油機之燃油系統包括油箱、手動泵、過濾器、高壓油泵及高壓油管和噴油嘴等，如圖 3-4-3 所示，其實際裝置如圖 3-4-4 所示。汽柴油箱之出油孔高出油箱底部半吋（1.27 公分）之目的是因水分雜質等沉澱在箱底，避免被吸出而堵塞。

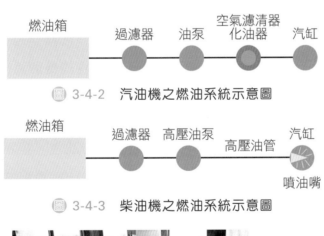

圖 3-4-2　汽油機之燃油系統示意圖

燃油箱　　過濾器　高壓油泵　　　　汽缸
　　　　　　　　　　　　　高壓油管
　　　　　　　　　　　　　　　　　噴油嘴

圖 3-4-3　柴油機之燃油系統示意圖

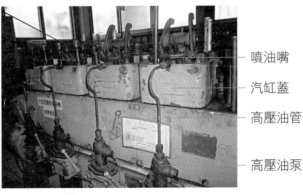

噴油嘴
汽缸蓋
高壓油管
高壓油泵

圖 3-4-4　燃油噴射實際裝置

四、潤滑系統

潤滑系統由管路、滑油櫃、滑油泵及滑油濾器、冷卻裝置等所組成，內燃機潤滑油應具備黏度適當、閃光點高、凝固點低、散熱性大、不易碳化、不易氧化、不易腐蝕等性質。潤滑系統的作用為：

1. 冷卻作用：保持運轉機件不會過熱。
2. 防鏽作用：油膜可使機件不和空氣接觸。
3. 潤滑作用：減少機件磨擦。
4. 清潔作用：可清除燃燒所生之碳粒、因磨擦而生之金屬屑等。
5. 氣密作用：使氣缸壓縮、膨脹動作更良好。
6. 防震作用：減少震動及噪音。

潤滑的方式有下列二種：

1. 飛濺式：藉著曲軸之迴轉作用力把油從油池中挖出，甩至軸承和氣缸壁上作為潤滑之用。小型二行程機潤滑方式，乃是將潤滑油滲入燃油執行潤滑，為汽油、滑油混合式。

2. 強壓式：一般四行程機都採用單一潤滑油泵，最適合於輸送潤滑油的為齒輪式潤滑油泵，將曲軸箱底部潤滑油經機油濾網吸入排出，再經機油濾清器兵分二路。一路壓入曲軸軸承，經由曲軸內油道再經連桿軸承及連桿內部油道，上行至活塞梢軸承然後溢出，隨著活塞的上、下運動，將油潑灑至活塞及氣缸壁上，以冷卻活塞。同時藉著油環作用，將氣缸壁上潤滑油均勻地塗抹布油後，再刮回曲軸箱內完成循環。另一路潤滑油則是自機油濾清器出來後，上行至凸輪軸軸承潤滑氣門機構。

 使用潤滑油相關知識

1. 不同品牌不可混合使用。

2. 產生沉澱物是自然現象。

3. SAE 編號為美國汽車工程學會(U.S.A. Society of Automotive Engineers, SAE)所制定係表示滑油黏度，其級數分為 0W、5W、10W、15W、20W、25W 及 20、30、40、50，號數越大黏度越大。如 10W/30 表示在低溫時，滑油黏度級數是 10W，如溫度升高時，其黏度級數變化至 30W。

4. API 為美國石油學會(The American Petroleum Institute, API)依滑油的適用對象而制定級數，即汽油機滑油由 SA、SB、SC~SJ，柴油機滑油由 CA、CB~CF，第二個英文字母排列越後的滑油性能越佳。

5. 引擎熄火後，不要馬上檢查滑油高度，最好隔夜在啟動前，用量油尺檢查潤滑油油位較為準確，油位高度應在油尺高低標記，即日由"L"到"H"之刻度間為正常。

6. 滑油壓力表是在指示潤滑油路中之油壓，引擎啟動後，潤滑油壓力應保持在額定數值之上，滑油指示燈亮紅色時，代表滑油壓力不足。

7. 滑油壓力過低的原因為曲軸軸承磨損，滑油壓力太低致潤滑不良，機件容易損壞。

8. 滑油壓力太高之原因為滑油黏度太高、滑油壓力釋放閥彈力太強、主油道阻塞，滑油壓力過高，會使滑油溫度升高。

9. 引擎潤滑系統中，滑油壓力調整閥在油道壓力過高時發揮作用。

10. 發現潤滑油壓力為零時應減速再檢查壓力表，於確定無壓力時再停機。

11. 潤滑油高溫，油膜會變薄會造成機件磨損加快。

12. 發現潤滑油溫度異常升高時，應減速檢查、增加冷卻水量降低潤滑油溫度、增加潤滑油流量，開啟部分蓋板並無法散熱。

13. 曲軸箱內滑油異常增加之原因是其他流體滲入，此其他流體指油或水，包括汽油、柴油或海水及淡水。

14. 從引擎中取出滑油少許，嗅到有強烈刺鼻氣味，其原因為滑油內滲有未完全燃燒的汽油。

15. 曲軸箱內滲入的流體為柴油，此柴油可能來自油頭部分高壓管路漏油。

16 曲軸箱內滲入其他流體，如果是水，則水可能來自冷卻器破裂。

17. 潤滑油滲入水分會造成乳化現象，滑油會變成乳白色。

18. 儲存在高溫場所，有害於品質維護。

19. 滑油濾清器主要功能為過濾滑油中的雜質，在潤滑油濾器內裝小磁鐵，其目的在吸附收集耗損之鐵粉。

20. 潤滑油進入機器前之滑油濾清器，其兩端壓差越來越大，表示滑油濾清器內已阻塞。

21. 引擎滑油經使用短暫時間後顏色變黑，表示該滑油具有良好之清潔效能。

22. 滑油如果產出泡沫或氣泡，會使潤滑系統中壓力表指針搖擺。

23. 中高速重負荷引擎，應選用高黏度滑油。

24. 若發現滑油不足時，應立即補充同性質廠牌滑油。

五、冷卻系統

冷卻系統由冷卻水幫浦、濾清器、管路、引擎內部水道及冷卻器組成，其主要功用為保持引擎冷卻，增長引擎壽命、保持引擎適溫，減少熱效率損失、保持冷卻，確保高容積效率。氣缸冷卻方式有下列二種：

1. 氣冷式：小型機為使構造簡化，常在氣缸及氣缸蓋之外側裝設多道鰭片，增加與空氣的接觸面積以利散熱，此種引擎稱為氣冷式，如圖 3-4-5 所示。

2. 水冷式：小船引擎多直接使用海水冷卻，不裝冷卻器，稱為水冷式，比氣冷式引擎冷卻效果佳，如圖 3-4-6 所示。

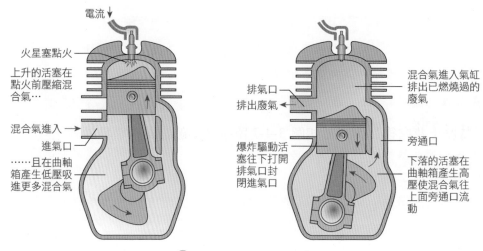

圖 3-4-5　氣冷式引擎

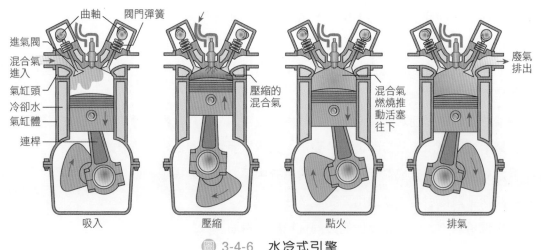

圖 3-4-6　水冷式引擎

 使用冷卻系統相關知識

1. 在海水管路裡裝入鋅棒或鋅塊，其目的是防電蝕或腐蝕。
2. 發現無冷卻水時，應減速使引擎溫度降低後，停機檢查。
3. 航行中發現引擎缺少冷卻水，是由於冷卻水閥未開，其正確的處理方法為立即減速，於引擎溫度低時再開冷卻水閥。
4. 發現冷卻水溫度異常高時，最有可能原因有冷卻水量不足，應減速航行邊檢查。
5. 發現冷卻水壓力失常時，提高冷卻水壓力、減速檢查、起用備用濾器。
6. 冷卻水失壓的判斷可能為吸入管破裂、泵吸入空氣、濾清器髒汙。
7. 對冷卻系統的濾清器應定時清潔。

六、操縱系統

　　包括速度控制、正倒俥和停止。一般都由一支控制桿來操縱，控制桿向前為正俥、中間為停止及向後為倒俥，如圖 3-4-7 所示。小船之操縱環境如圖 3-4-8 所示。

圖 3-4-7　控制桿
（圖片來源：編著者提供）

圖 3-4-8　小船操縱環境
（圖片來源：編著者提供）

3.5　內燃機之動作原理

一、四行程汽油機之動作原理

　　內燃機的行程順序為進氣、壓縮、膨脹、排氣，每完成四個動作稱一循環，每一動作稱一行程。四行程內燃機即由一連串之進氣行程、壓縮行程、膨脹行程及排氣行程所組成，其構造模型如圖 3-5-1 所示。

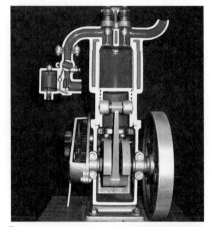

圖 3-5-1　四行程汽油機構造模型
（圖片來源：編著者提供）

1. 進氣行程：活塞下行且進氣閥打開，將空氣與汽油的混合氣吸入氣缸中，這個動作稱為進氣行程。

2. 壓縮行程：在進氣行程終了進氣閥關閉且活塞上行，壓縮此混合氣使其體積變小，此動作稱為壓縮行程。

3. 膨脹行程：亦稱動力行程。在壓縮的混合氣中點火，使氣體燃燒爆發膨脹而產生高溫高壓，推動活塞下行出力作功，此動作稱為膨脹行程。

4. 排氣行程：膨脹行程末了，此時排氣閥打開且活塞再度往上，將燃燒後之廢氣排出氣缸，此動作稱為排氣行程。

二、二行程汽油機之動作原理

　　另一種內燃機有些四行程的動作，因構造上的不同將排氣行程和進口氣行程時間縮短，幾近同時進行，且其排氣和進氣並無動作，此種內燃機稱為二行程汽油機。四行程機的四個行程中，只有一個行程會產生動力；二行程機將進氣和壓縮混合氣的動作，合在同一行程裡進行，而將爆發與排氣的動作在接下來的行程中同時進行，所以二行程機是兩個行程中，就有一個行程能產生動力，其構造模型如圖 3-5-2 所示。

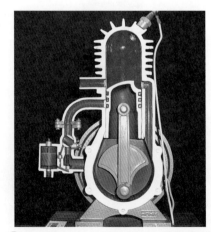

圖 3-5-2　二行程汽油機構造模型
（圖片來源：編著者提供）

1. 第一行程：活塞上升壓縮混合氣，同時在曲軸箱內吸入混合氣。

2. 第二行程：混合氣點火爆發後推動活塞往下，同時壓縮曲軸箱中之混合氣，由旁通口進入氣缸排出燃燒後的廢氣。

　　二行程機之進氣和排氣動作必要藉外力進行，這種動作稱之為掃氣。掃氣常由掃氣泵來執行，進、排氣口都裝於氣缸的下方，進排氣時間由活塞的位置來決定。氣缸內經燃燒後之廢氣、在活塞下行露出排氣口時，廢氣衝出。緊接著活塞在下行時，進氣口露出、使新鮮空氣進入氣缸，驅出廢氣。單流掃氣的二行程機在於氣缸蓋上裝有排氣閥，進氣管裝有空氣過濾網、排氣管裝有消音器。

　　二行程機之燃油系統與四行程機相似，包括有儲油箱、管路及化油器，惟經化油器吸入氣缸之混合則為汽油、空氣和滑油。汽油和滑油混合之比例應保持在規定範圍內，大約為 50:1，太多排氣會冒黑煙、太少潤滑不足易磨損。基本上二行程機的潤滑系統與四行程機的潤滑系統是相同的，小型機器使用汽油和潤滑油混合氣時，則無需潤滑系統。混合氣在活塞上行時吸入曲軸箱，在活塞下行時被壓入氣缸內，部分潤滑油沾黏在軸承上，供潤滑之用，其他進入氣缸，故構造簡單。

三、四行程柴油機之動作原理

　　進氣行程時進氣閥開啟，排氣閥關閉，活塞下降形成氣缸內部局部真空，空氣進入氣缸內部，活塞繼續下降。經下死點後開始上升，這時進氣閥關閉，氣缸內之空氣被壓縮；接近上死點時，空氣已達高壓又高溫，此行程稱為壓縮行程。接著柴油噴入氣缸，以高溫又高壓之空氣將噴入氣缸之柴油點燃，產生更高壓更高溫的氣體在氣缸內膨脹，使活塞向下作功，此行程稱為動力行程。接近下死點時排氣閥已開，部分燃氣已排出，當活塞經下死點後上升，將燃燒過後之生成物排出，此行程稱排氣行程。接近上死點時進氣閥開啟，活塞經上死點下降排氣閥關閉，進氣行程開啟，二轉完成進氣→壓縮→膨脹→排氣四個動作，四行程柴油機之構造模型如圖 3-5-3 所示。

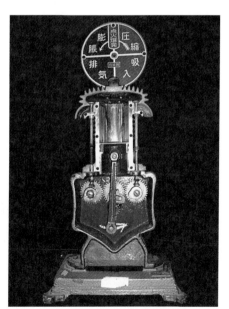

圖 3-5-3　四行程柴油機構造模型
（圖片來源：編著者提供）

四、二行程柴油機之動作原理

　　二行程機本身無法進氣，需靠外力將空氣打進氣缸內部，故將進氣稱為掃氣。二行程柴油機掃氣有環流掃氣、橫流掃氣及單流掃氣三種方式，如圖 3-5-4 所示。採用任何一種掃氣方式其氣缸構造即不相同，二行程機在氣缸上，只有進氣口沒有進氣閥，如圖 3-5-5 所示。二行程柴油機之構造模型如圖 3-5-6 所示，當活塞下行排氣口先行開啟，壓力即下降，活塞又繼續下行，掃氣口開啟時，將掃氣泵（或稱為鼓風機、排氣渦輪增壓機）壓縮之空氣以高於氣缸內廢氣的壓力送入氣缸，並利用此空氣將氣缸內之廢氣掃出，此作用稱為掃氣。一方面排氣一方面進氣，同時進行兩種步驟，活塞通過下死點，排氣口及掃氣口分別關閉後，排氣及進氣步驟便同時完成。活塞便開始壓縮氣缸內之空氣，至下死點前約 6°噴油閥開，噴油霧化燃燒，至過上死點後約 36°噴油閥關閉，又繼之膨脹產生動力，為另一循環開始。行程又開始，整個循環在曲軸一轉中完成。

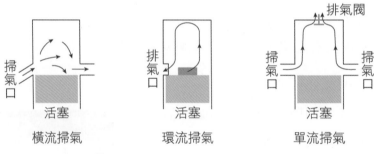

圖 3-5-4　三種掃氣方式示意圖

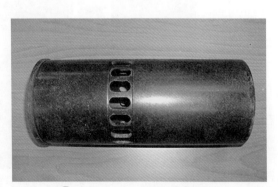

圖 3-5-5　二行程機之氣缸
（圖片來源：編著者提供）

圖 3-5-6　二行程柴油機構造模型
（圖片來源：編著者提供）

 ## 內燃機動作原理重要觀念

1. 內燃機的行程順序為進氣、壓縮、膨脹、排氣。

2. 內燃機之四個主要工作循環未指明點火。

3. 四行程引擎曲軸旋轉二轉 720°，完成一次動力循環產生一次動力。

4. 二行程三氣缸引擎，曲軸轉一轉發生三次燃燒。

5. 汽油機吸入氣缸內的是汽油和空氣的混合氣，使用火星塞點火。

6. 柴油機進入氣缸內的為純空氣，靠壓縮熱點火，有二行程和四行程兩種。

7. 柴油機實際壓縮過程有：壓力升高、吸熱、放熱過程。

8. 柴油機壓縮行程後，噴入之燃料著火燃燒係靠壓縮熱。

9. 柴油機在排氣過程中，氣缸內的壓力，略高於大氣壓力。

10. 柴油機和汽油機比較，柴油機熱效率高，燃油消耗率低。

 ## 二行程機和四行程機之比較

1. 二行程機的優劣點：在相同的馬力下，二行程機體積較小、重量較輕、運轉較圓滑，故可使用較小之飛輪。但二行程機燃燒不完全、換氣不徹底，同馬力情形下較四行程機費油。機器溫度較高、壽命較短。

2. 使用二行程機於船舶推進的理由：二行程機每一轉就有一動力行程，而四行程機每兩轉才有一動力行程。同樣大小的機器相同轉速下，二行程機點火次數比四行程多一倍，理論上二行程機的馬力應該是四行程機的兩倍，但因摩擦損失、排氣損失及冷卻損失等因素，事實上不足兩倍約為 1.5 倍。不論如何，可以確定同樣尺寸的引擎，二行程機馬力較四行程機大。除此之外，二行程機沒有進、排氣閥，構造較簡單不易故障、檢修方便等優點，故小船及大型船舶皆適用。

3. 四行程機的優劣點：四行程機優於二行程機之處為同馬力較省油，四行程柴油機換氣品質好，熱效率比二行程機高。

五、動作原理重要名詞定義

1. 上死點與下死點：上死點(Top Dead Center)簡稱 TDC，當曲軸銷在最高點時即曲軸臂與連桿成一直線時，活塞頂面所在之位置即為上死點。下死點(Bottom Dead Center)簡稱 BDC，當曲軸銷在最低點時即曲軸臂與連桿重合在一直線時，活塞頂面所在之位置即為下死點。如圖 3-5-7 所示。

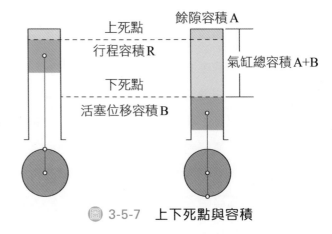

圖 3-5-7　上下死點與容積

2. 行程：又稱衝程，在上死點與下死點之間的距離稱為活塞移動的行程。

3. 行程容積：又稱活塞排氣量(Piston Displacement)，即活塞在上死點與下死點之間的容積燃燒室。

4. 餘隙容積：又稱燃燒室容積，當活塞在上死點時，活塞頂面上端的容積。

5. 氣缸總容積：當活塞在下死點時，活塞頂面上端的容積稱為氣缸容積，即行程容積與餘隙容積之和。

6. 壓縮比：壓縮比是指氣缸總容積除以餘隙容積，如圖 3-5-7 所示。汽油機之壓縮比受汽油的抗爆性質所限制。

7. 定時：使進排氣閥之動作配合點火動作稱為定時。汽油機火星塞點火開始在上死點前，汽油機點火後氣缸內壓力最大時是在上死點後。柴油機噴油開始在上死點前。

8. 馬力：引擎的馬力是表示單位時間內所作的功。引擎實際輸出之馬力為制動馬力，機械效率係指引擎之輸出制動馬力與指示馬力之比值。

9. 旁吹(Blow By Gas)：當活塞環開口間隙太大，活塞環與活塞環槽之邊間隙太大，活塞環與氣缸壁之間隙太大或因活塞環斷裂時，活塞會發生旁吹。旁吹將造成引擎曲軸室溫度突然不正常升高，嚴重的會產生爆炸，故發現氣缸燃氣旁吹的處理方式是立即減速。

3.6　內燃機與推進器的裝置方式

內燃機與推進器的裝置方式，大致分為船內機、船內外機和舷（船）外機三種。

一、船內機

船內機則否是將引擎裝置於船艙內，由傳動軸穿過艉軸管，將引擎出力傳達到推進器上，並有獨立舵設備，用本身的舵來控制船隻方向，大型的船舶均使用船內機，如圖 3-6-1 所示。

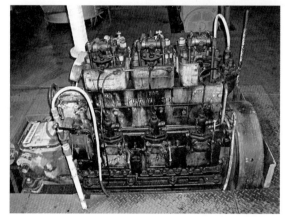

圖 3-6-1　船內機（圖片來源：編著者提供）

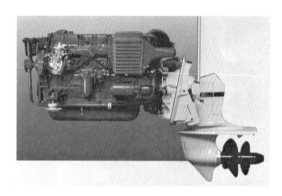

圖 3-6-2　船內外機

二、船內外機

將四行程的汽油機或柴油機裝置於船艙內，而推進器則外懸掛於艉部的支架上，中間透過傳動設備，將引擎出力傳動到推進器，如圖 3-6-2 所示。此種裝備可將較大馬力的舷內機配合高效率的舷外推進器，使整套的推進系統產生推力，能有效地作用於船隻的推進。

三、舷外機

又稱船外機，原只為在美國湖泊裡小船所設計發展的推進器裝置，現在廣泛使用在各種小艇作為推進動力，例如水庫、魚塭裡使用的舢舨、排筏上，奔馳在大海裡的警用快艇、海釣船、休閒遊艇，甚至走私用的黑金鋼。舷外機為其引擎掛於船尾，引擎裝於推進器的上方，引擎動力經一垂直傳動軸及扇形齒輪傳達到推進器，整個引擎懸掛於船尾船舷外面，所以稱為舷（船）外機，如圖 3-6-3 為舷外機之外觀。

圖 3-6-3　舷外機之外觀（圖片來源：編著者提供）

 ## 舷外機之特點

1. 舷外機引擎與推進器都設計成一體，可拆離船舷，提到岸上來，維修及儲藏都很方便。

2. 引擎馬力由數十匹至數百匹都有，有些遊艇還掛上雙引擎，可作最好的搭配。

3. 舷外機推進器和舵同時擔任轉向工作，引擎操作可以在機側控制或在控制站遙控。

4. 舷外機可使推進器、軸與水平面平行，因而有較大調整船隻俯仰角度的空間，故在裝置、操作上都相當方便。

5. 引擎啟動與汽俥之啟動方式相似，啟動前必須插入啟動鑰匙，只是裝有緊急停俥卡栓或鑰匙者，啟動引擎前，該卡栓或鑰匙也必須先插入緊急停俥裝置上，否則引擎無法發動。

6. 啟動鑰匙或卡栓與一條腕繩相連接，該腕繩可套入駕駛者的手腕，當駕駛者落海時，腕繩可隨落海駕駛者自動拔出鑰匙，使船舶引擎熄火停俥，以防事故發生。

7. 操俥裝置由一支操縱把手、啟動鑰匙及安全裝置組成，操縱把手用於控制船舶速度、前進、後退及停俥。操縱把手在中間位置時，船舶停止，向前推小艇就前進，向後拉則倒退，船舵使用必須與船速配合。

8. 雙俥引擎，使用雙把手，當一個引擎做前進，另一個引擎做倒俥時，可使船舶加速迴旋。

9. 舵為操船舶之最主要裝置，若為舷外機或船內外機船，則螺旋槳本身即充當舵之效用。船內機船則需靠舵以操船向，舵因承受水流之推力而產生反作用力使船轉向，故舵必須在船有速率之狀況下才有舵效。舷外機船因完全由螺旋槳推力產生，所以舵效與船速相關性較少。

10. 舷外機大都利用航行水域的水做直接冷卻，所以較小馬力的舷外機在海水中航行後，要將其置於淡水槽內運轉數分鐘，以便將內部的海水沖洗乾淨。較大型的舷外機可利用岸上的水管接頭，先以人力或油壓裝置把舷外機翻轉過來，底部朝上，再用淡水將冷卻管路的海水沖洗乾淨。

 ## 舷外機之操縱注意事項

1. 避開水上漂浮物：小船航行應避開水上漂浮物，如浮木、垃圾等，俥葉打到此等漂浮物會受損變形。如實在無法避開，則應停俥，並將舷外機升起，讓小艇以慣性衝過漂浮物。

2. 俥葉纏住：小船螺旋槳因漁網、或水中漂流物而使俥葉纏住，應立即停止引擎處理，並揚起舷外機消除。俥葉如被繩索或塑膠帶纏住，仍強行動俥，則引擎可能超過負荷而燒毀。

3. 擱淺處理：引擎立刻停俥，不可強行動俥以圖脫困，因此種情形下動俥，可能使船體受損擴大，或引擎吸入沙泥而受損。擱淺後檢查小艇受損情況，觀察潮水狀況，計算高潮時間，於高潮時，利用槳、艇鉤或錨，必要時減輕小船重量，以使小船浮起，脫困後至安全吃水時再動俥脫離。

 ## 3.7 內燃機之燃料、燃燒與加油

一、汽油機與柴油機之燃料的三不同

1. 燃料不同：汽油機用汽油，柴油機用柴油。

2. 點火方法不同：汽油機使用火星塞點火，柴油機利用壓縮點火，故又稱壓燃機。

3. 燃料進入氣缸方式不同：汽油機吸氣行程吸入氣缸內的是汽油和空氣混合氣，使汽油和空氣混合均勻之裝置稱化油器。柴油引擎吸氣行程吸入氣缸內的是純空氣。

二、小船使用之燃料

1. 船內機：使用柴油。

2. 舷外機：使用汽油。

3. 船內外機：使用汽油或柴油。

三、汽油與柴油應具備之條件與比較

1. 汽油應具備之條件
 (1) 揮發性大，易產生的毛病是汽塞，若汽油之揮發性過低，則汽化不完全，滑油易被沖淡。
 (2) 抗爆性大，汽油之辛烷值為區別汽油之等級，係表示汽油之抗爆性。
 (3) 凝固點低。
 (4) 含硫量小，應該低於 0.25%。

2. 柴油應具備之條件
 (1) 比重小。
 (2) 黏度適當。
 (3) 燃燒性良好。
 (4) 閃光點高。
 (5) 凝固點低。
 (6) 水及灰分含量少。
 (7) 瀝青含量少。
 (8) 含硫量少。
 (9) 不含酸鹼性物質。

3. 汽油與柴油的比較
 (1) 汽油容易揮發。
 (2) 汽油燃點低。
 (3) 汽油不適用於壓燃機。
 (4) 以儲存安全性考慮，柴油比汽油安全。
 (5) 汽油以辛烷值為區別汽油之等級，表示汽油之抗爆性。
 (6) 柴油以十六烷數大小表示著火性之好壞。

4. 汽油與柴油之燃燒

(1) 汽油引擎火星塞點火開始在上死點前，點火後氣缸內壓力最大在上死點後。

(2) 柴油引擎噴油開始上死點前，氣缸內壓力最大在上死點後，引擎運轉越快，點火動作越提前。

(3) 汽油引擎在油門關至最小時，仍能維持機器以最低速度運轉之油路，為惰速油路。

(4) 進入氣缸內之燃油過多時會冒黑煙。

(5) 汽油引擎冒黑煙如確信來自火星塞積碳，其應急處理方法為保持高速運轉一段時間。

(6) 柴油引擎冒黑煙可能原因為噴油嘴積碳。

四、加油與船隻安全

（一）充填燃料 1/3 原則

　　適當充填燃料是船隻安全的重要因素，不論短程或較長的航程，補充燃料應遵守 1/3 原則，亦即 1/3 的燃料出海航行用，1/3 的燃料回航用，並保持 1/3 的燃料作為備用油。

（二）安全加油工作

　　不論引擎是用汽油或柴油，一定要非常小心地執行船舶加油工作。檢查事項依序為油櫃是否堅固無漏、通氣作動良好、填加口或管必須設置於艙外並裝置良好。加油可分加油前、加油中和加油後三個階段。

1. 加油前

(1) 盡可能在白天加油，加油前應將船隻固定於加油碼頭。

(2) 白天要懸掛加油旗 B 旗，晚上要掛燈號，如圖 3-7-1 所示。

(3) 凡是可能產生火花的設備，如引擎、馬達、通風全部停掉。

(4) 電器用品總開關關掉，廚房電源關閉，不許有明火。

(5) 先測量各油箱之存量，盡量添加新油，避免新舊油混合。

(6) 確認油箱之人孔蓋、油管、閥等，狀況良好。

(7) 檢查主甲板上各排水孔，是否已填塞住。

(8) 就近準備木屑、破布、滅火器等備應急用。

(9) 核對油品規格及預加數量是否正確。

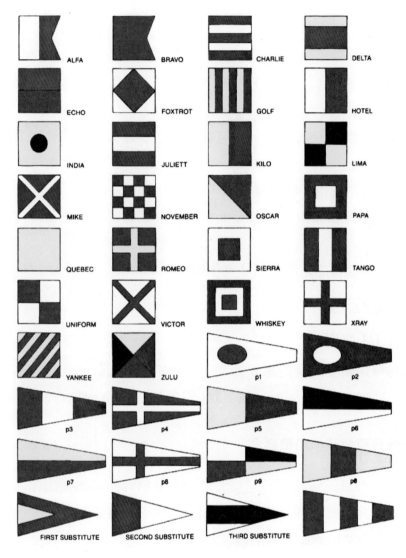

圖 3-7-1　信號旗

2. 加油中

(1) 加油期間應保持船體水平並防止左右傾斜太大。

(2) 防止加油口因靜電產生火花。

(3) 加油管必須緊密接觸加油口，防止燃油溢出。

(4) 甲板上應留守一人注視油艙空氣管，防止燃油溢出。

(5) 油艙必須保留適當空間，加油量以不超過 90%為限，以供燃油溫度升高膨脹之
用。

3. 加油後

(1) 關閉所有油箱開口。

(2) 擦乾溢出或殘留之燃油，將擦拭之破布置於岸上安全處所並妥善處理之。

(3) 打開船艙之門窗，啟動通風機至少 4 分鐘以上，直到船艙內聞不到燃油味道為止。

(4) 柴油通常不會爆炸，但會起火燃燒，亦不可掉以輕心。

 ## 3.8 內燃機之操作與管理

一、操船的態度觀念

1. 操船的態度事先檢查重於一切。

2. 減少故障的最好辦法是定時檢查。

3. 對於引擎故障歸於人為疏忽。

4. 檢查小船內一切系統，直到安全無虞後航行。

5. 應熟知船機性能，並在規定範圍內操作。

6. 過度增加船機負荷會減損船機壽命。

二、謹記操作原則

1. 溫伸時間要充足，天冷汽油機使用阻風門的目的是增加油氣濃度。

2. 冷伸猛加速對引擎造成的最大傷害是氣缸內外膨脹不均而龜裂。

3. 引擎操作需留意：低速低負荷易使火星塞積碳，低速低負荷使柴油噴嘴積碳，高速高負荷噴油嘴和火星塞有自清作用。

4. 加速要慢，猛加速易造成故障。

5. 長時間運轉後減速應慢。

6. 發現運轉引起之高溫狀況，應即減速繼續航行。

7. 發現潤滑油失壓、幫浦故障、曲軸箱內聲音異常等狀況，應即停機檢查。

三、內燃機啟動前、運轉中應注意事項

（一）內燃機啟動前應注意事項

1. 檢查各種油位、開啟油、水管路閥。

2. 啟動的引擎要檢查電瓶、電系。

3. 對燃油櫃的檢查應做到放水、檢漏和油位。

4. 船機上之安全閥若發現有損毀時，應立即修理或更換，直到安全無虞後航行。

（二）內燃機運轉中應注意事項

1. 隨時檢視燃油壓力、滑油壓力以及冷卻水壓力溫度及排氣溫度等的壓力，無須檢查船體顏色。

2. 引擎說明書都會詳細記載該機各系統之壓力值，如若低於此值時，可能有下列的原因：

 (1) 壓力表本身故障：更換壓力表。

 (2) 過濾器阻塞：需更換或停機清潔之。

 (3) 幫浦進口阻塞：停機處理。

 (4) 幫浦故障：停機修理。

 (5) 油水之液面過低：設法補充。

3. 隨時用溫度表量測引擎各部分之溫度，溫度過高會導致機器損壞，太低則會導致腐蝕，皆需予以控制，例如氣缸冷卻水進出溫度、機油進口出口溫度、排氣溫度以及空氣、海水溫度等。

4. 用電流表測試發電機的負荷，或各馬達之負載情形，注意正常運轉時電流值，當超過此限時，應找出原因保障船隻航行安全。

四、內燃機之一般保養工作

1. 遵從說明書指導。

2. 遵守工作程序：

 (1) 以吊缸為例，欲取出活塞檢查時應先拆解氣缸蓋，打開曲軸箱蓋，鬆解連桿下端軸承螺絲，最後把活塞從氣缸內吊出。

(2) 拆下零件應依序排列。

(3) 每一零件應加清潔。

(4) 依拆解之逆向裝回，如活塞環拆出後，裝回次序不可對調。

(5) 運轉中引擎若有故障必須開啟曲軸室時，停機 15 分鐘開啟。

3. 維修電器設備應注意是否切掉電源、保持身體乾燥、配戴橡皮手套，圖 3-8-1 為小艇保養實況。

圖 3-8-1　小艇保養實況

（圖片來源：編著者提供）

五、防止海水汙染

1. 機艙中沾有油之布類絕對不可拋海，須放在桶內交岸上處理。

2. 對機艙內含油之艙底水，有油部分應收集桶內交岸上處理。

六、內燃機簡單之故障原因與排除方法

1. 不能啟動

(1) 汽油機不能起動的原因可能來自電路或油路，在電路方面為：

　　a. 汽油機點火線圈之低壓電路故障原因：使用白金者白金接點汙髒、消火花之電容器短路、低壓線圈斷線。

　　b. 汽油機點火線圈之高壓電路故障原因：感應線圈斷路、點火分配器故障、線路未接妥當。

　　c. 汽油機之火星塞的火花變弱原因：火星塞間隙變大、高壓電路部分漏電。

　　　在油路方面的原因為：

　　　(a) 因燃油系統使汽油機不能啟動之原因：油氣濃度太低。

　　　(b) 天冷使用阻風門的目的是增加油氣濃度。

　　　(c) 氣溫太低：可在進入口加些許汽油再啟動。

(2) 柴油機不能起動的原因：

　　a. 油管內有空氣：需予放出各個燃油閥再徹底釋放空氣。

　　b. 噴嘴堵塞、噴油霧化不良或洩漏：拆解研磨並試壓。

　　c. 高壓油泵過度磨耗：更新。

d. 高壓油管洩漏：更換之。

e. 壓縮壓力不足：活塞環斷裂或過度磨耗，需予以更新。

f. 進排氣閥漏氣。

g. 氣缸磨耗過大。

2. 潤滑油壓力低：應即停機檢查，找出原因修復後再繼續航行。

3. 冷卻水壓力低：減速檢查過濾器、入水口及泵是否正常。

4. 航行中突然停俥：檢查油櫃、檢查燃油系統是否有空氣、檢查高壓泵是否運轉正常、燃油閥有無噴油。

5. 發現船速突然增加，檢查燃油裝置。

6. 航行中，高壓油管破裂：減速航行至安全水域，停機更換之。

7. 汽油機低速行駛正常，但高速行駛時馬力不足，原因是化油器節汽門開度不足。

8. 引擎運轉不順之原因：點火火花不穩、油路不暢、油中有水。

9. 航行中螺旋槳轉速突然減慢：螺旋槳可能纏到異物，需停俥檢查或緩慢正俥、倒俥，試圖使異物掉落。檢查離合器是否打滑，減速航行再加速試之。

10. 冒黑煙：正常排氣顏色為淡棕。

(1) 汽油機運轉冒黑煙，應檢查混合氣之濃度、火星塞積碳。

(2) 柴油機運轉冒黑煙，其可能原因為：噴油頭積碳、燃料混有水分、氣門間隙調整不良、噴射壓力過高。

(3) 不論汽油機、柴油機，進入氣缸內之燃油過量時，因燃燒不完全均會冒黑煙。

(4) 若確信汽油機運轉冒黑煙來自火星塞積碳，其應急處理方法，為保持高速運轉一段時間嘗試將積碳沖掉。

11. 曲軸箱內溫度異常：立即停俥檢查，如無異狀，減速航行，如無法降低溫度，則應停俥修理。

12. 發現排氣管流出冷卻水時，應減速檢查原因。

13. 發現船機於航行中，突然排氣溫度過高，應降低船速，開始檢查。

14. 引擎發生異常振動的原因：一缸爆發不正常、螺槳纏到異物、螺槳葉片變形。

15. 運轉軸抖動的原因：軸承磨耗、中心線不正、軸變形。

16. 軸中心線不正造成的後果：軸承偏磨、抖動、軸折斷。

CHAPTER 04

船機常識（二）

4.1　前　言

　　遊艇或動力小船之動力機械，多數使用舷外機，舷外機為安裝於船舷外側的推進發動機，因多利用艉板夾緊支架懸掛於船舷外側，所以又稱舷外機，舷外機具有安裝簡單、重量輕、無需機艙，節省空間、選購容易、價格適中等優點，為個人休閒娛樂之動力載具首選動力裝置。

　　而就舷外機以能源驅動方式，主要為燃油驅動及電力驅動兩大類，因燃油驅動之續航能力較容易掌握，而燃油又可分為汽油舷外機、柴油舷外機、液化石油氣舷外機和煤油舷外機等，燃油舷外機中，又以汽油舷外機為大宗，汽油舷外機又可區分為四行程汽油機與二行程汽油機，依作動行程不同又區分四行程及二行程，雖然引擎循環方式有差異，二行程引擎依照使用手冊之建議，多於汽油中添加若干比例的潤滑油，然二行程及四行程其運作原理均類似，故本章以小型動力浮具最常使用之汽油舷外機為主，進行介紹說明，內容包含各部功能名稱介紹與使用前、中、後操作保養及安全注意事項說明、日常及定期保養注意事項，簡易故障排除進行介紹，希望對於使用動力載具舷外機的使用者能有所助益。

4.2　汽油舷外機工作原理

　　汽油舷外機工作原理，主要利用汽油為燃料與吸入空氣混合，在內燃機的汽缸中，滿足燃料、溫度、空氣俱足的燃燒三要素，利用活塞壓縮充足空氣、噴入汽油為燃料，再利用火星塞產生火花熱源，使汽缸內部達到汽油和空氣混合氣燃點溫度進而燃燒，燃燒後汽缸內之壓縮空氣迅速升溫膨脹，形成高壓並將作用力施力於活塞上，透過活塞、連桿、曲軸、尾軸等機件，將動力傳遞到螺槳，形成推進小型浮具的動力，使小型浮具得以克服風、流和載具運動的阻力前進。

　　簡言之，汽油舷外機的工作原理，就是將汽油的化學能透過內燃機，將熱能轉化為機械能，藉由機械裝置巧妙的設計，將動力傳遞至螺槳，形成浮具前進的動能。

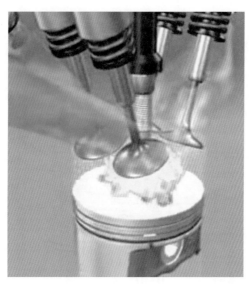

圖 4-2-1　汽油內燃機內部作動示意圖

4.3　汽油舷外機各部構造與功能介紹

　　就汽油舷外機的各部構造，各廠牌舷外機之細部構造機件和設計部位會有差異，並非絕對位置，但其主要原理是相通的，茲就常見之常見舷外機之示意圖，予以介紹說明，讓小型動力載具的操作人員了解汽油舷外機各部名稱及其功能（如圖 4-3-1 汽油舷外機各部名稱示意圖）：

1. 發動機罩：主要保護連結發動機之電路、油路、潤滑及冷卻機件，延長使用壽命，避免轉動機件外漏，維護操作人員安全。

2. 搬運把手：方便舷外機搬運或維修之提拉使用。

3. 燃油開關：開關燃油流入管路之開關，提升安全性，避免搬運或傾斜時，燃油外洩造成危險。

4. 換檔桿：多數的舷外機有前進檔、空檔及倒檔三個檔位，用來操控載具之進、退和停泊，亦有少數只有前進和空檔兩個檔位，其後退檔以舷外機旋轉 180 度後之前進檔替代。

5. 冷卻水流出檢視口：用於檢視吸入之冷卻水循環流動狀況是否正常，正常狀況下，發動及航行時必須有水柱流出。

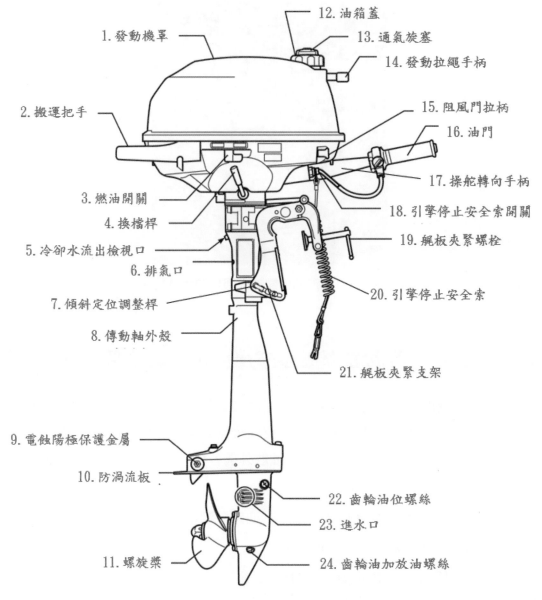

1. 發動機罩
2. 搬運把手
3. 燃油開關
4. 換檔桿
5. 冷卻水流出檢視口
6. 排氣口
7. 傾斜定位調整桿
8. 傳動軸外殼
9. 電蝕陽極保護金屬
10. 防渦流板
11. 螺旋槳
12. 油箱蓋
13. 通氣旋塞
14. 發動拉繩手柄
15. 阻風門拉柄
16. 油門
17. 操舵轉向手柄
18. 引擎停止安全索開關
19. 艉板夾緊螺栓
20. 引擎停止安全索
21. 艉板夾緊支架
22. 齒輪油位螺絲
23. 進水口
24. 齒輪油加放油螺絲

圖 4-3-1　汽油舷外機各部名稱示意圖

6. 排氣口：用來排放發動機汽缸室燃燒後的熱和廢氣。

7. 傾斜定位調整桿：用來調整舷外機與艉舷的角度，用來調整螺槳入水深度和載具航行姿態。

8. 傳動軸外殼：保護傳動軸及冷卻水泵等內部機件。

9. 電蝕陽極保護金屬：一種犧牲金屬，海水載具通常使用金屬為鋅，藉由電位產生減少金屬受到腐蝕作用，藉以保護水中之設備，如螺槳、金屬板等免受腐蝕，並隨航

行時間增加，犧牲陽極金屬會腐蝕犧牲而變薄。金屬厚度減小到原廠規範厚度或更換時間時，必須更新。

10. 防渦流板：減少渦流擾動增加舵效。

11. 螺旋槳：載具運動主要推力來源。

12. 油箱蓋：油箱加油口。

13. 通氣旋塞：發動機作動微開通氣，燃油減少時，避免油箱形成真空。

14. 發動拉繩手柄：連結磁發電機拉繩藉以發動引擎，使用時應採兩段式拉法，第一段先拉出拉繩，讓拉繩緊繃後，再施力拉出至引擎發動。

15. 阻風門拉柄：發動機啟動時，發動機或外部空氣冷卻，拉出阻風門拉柄，可使混合氣變濃，發動後推回。

16. 油門：用以控制噴油量，調整發動機轉速。

17. 操舵轉向手柄：利用左右迴旋，操縱螺旋槳推進方向，藉以改變航向。

18. 引擎停止安全鎖開關：按壓後可停止引擎。

19. 舺板夾緊螺栓：螺栓旋緊後，可牢固舺板夾緊支架與船舺板，使舷外機牢固支撐於載具舺板。

20. 引擎停止安全索：航行時，繫固於駕駛人身上的安全索具（如圖 4-3-2 引擎停止安全索照片），預防駕駛人落水，安全鎖與引擎停止安全鎖脫離時，使引擎隨即停止，安全索插銷未插入開關凹槽時，發動機無法啟動。

圖 4-3-2　引擎停止安全索照片

21. 艉板夾緊支架：牢固結合引擎及載具使用（如圖 4-3-3 艉板夾緊支架照片）。

22. 齒輪油位螺絲：更換齒輪油後，齒輪油加滿油位的位置。齒輪油由加放油螺絲位置添加，至上方齒輪油位螺絲位置溢出齒輪油後為加滿。

23. 進水口：冷卻水泵作動後，冷卻水之入口。

24. 齒輪油加放油螺絲：齒輪油更新時的加放口，卸下螺絲後，可進行加放油。

 4-3-3　艉板夾緊支架照片

4.4　汽油舷外機使用前、中、後之操作保養及應注意安全事項

　　汽油舷外機如果操作不當，可能會導致嚴重事故或故障。為維護載具航行安全，茲就實務上，說明汽油舷外機搬運、操作及保養，應該注意事項安全事項及使用前、中、後操作保養要領。

一、汽油舷外機應注意安全事項

1. 舷外機的推進功率過大，可能導致載具操縱不穩定和傾覆。

2. 舷外機在使用操作前，必須仔細閱讀並遵守載具、舷外機的所有注意事項及警示標籤。

3. 切勿進行影響舷外機設備零件功能的改裝。

4. 每次使用前必須進行使用檢查。

5. 舷外機廢氣含有一氧化碳，可能導致中毒。切勿在船屋等封閉不通風處所起動發動機。

6. 汽化汽油極易起火爆炸，切勿在有汽油的地方使用火或吸菸。

在駕駛過程，務必將緊急停止開關安全索連接到身體上（圖 4-4-1 緊急停止開關安全索應連接到身體），如手、腳、衣服、救生衣等地方，以防止落水被螺槳打傷或載具失控。

7. 須密切注意所有方向，以安全的速度駕駛，以確保沒有其他船隻、潛水夫或游泳者，或者水中障礙物。

8. 勿靠近游泳者。

9. 長時間不使用，汽油留存燃油箱中會變質，使用變質的汽油會導致發動機故障。

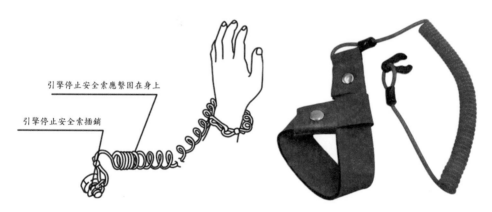

引擎停止安全索應繫固在身上

引擎停止安全索插銷

圖 4-4-1　緊急停止開關安全索應連接到身體

二、舷外機使用之日常檢查及航行前應注意事項

（一）舷外機的安裝注意事項

1. 舷外機馬力和載具必須匹配，馬力過大可能導致操縱不穩定和傾覆。切勿安裝超過指定輸出功率的發動機於載具。

2. 在船上安裝不當的舷外機或設備，可能導致無法操作或損壞機器和船隻，甚或造成人身傷害。

3. 舷外機安裝位置過高會導致螺旋槳打滑或發動機過熱。過低會導致水中阻力增加、速度降低。建議較佳安裝高度為防渦流板距離載具底部約 0-25 mm（如圖 4-4-2 舷外機安裝高度示意圖）。

4. 舷外機中心應安裝於與載具垂直中心線一致（如圖 4-4-3 舷外機安裝中心線示意圖）。

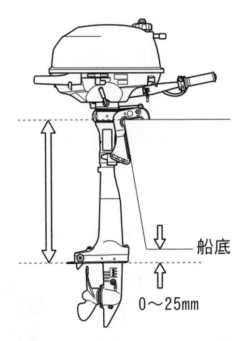

圖 4-4-2　舷外機安裝高度示意圖

圖 4-4-3　舷外機安裝中心線示意圖

5. 轉緊艉板夾緊螺栓，將舷外機固定在艉板上。必須確實檢查是否緊夾緊（如圖 4-4-4 艉板夾緊螺栓應確實旋緊）。啟航前，必須再次檢查夾緊螺釘的緊固是否鬆動。如果舷外機夾緊螺栓固定不確實，可能在航行過程中讓舷外機掉入水中，造成舷外機嚴重損壞和航行安全。

6. 將舷外機安裝完成後，要確保轉向操作和傾斜下降均可活動操作，不會撞擊載具設備或受到限制，亦可使用防墜繩索加強，繫固於船體，防止掉落（如圖 4-4-5 艉板夾緊螺栓使用防墜繩索加強示意圖）。

圖 4-4-4　艉板夾緊螺栓應確實旋緊

圖 4-4-5　艉板夾緊螺栓使用防墜繩索加強示意圖

7. 艉板夾緊支架之傾斜插銷應調整適當角度，載具航行姿態良好，可以減少阻力（如圖 4-4-6 艉板夾緊支架之傾斜插銷調整可改變載具航行姿態）。

8. 檢查備品，汽油舷外機常用的備品臚列如下（隨機型不同略有差異，須依原廠建議備用）：

(1) 備用火星塞，建議經常性備用 2~3 顆（或依原廠建議），火星塞使用後，常見碳附著在電極上，或隨著電極的使用而逐漸磨損，如積碳或磨損到一定程度，會導致發動機故障。

(2) 隨機配賦工具包，通常備有火星塞拆換工具、墊片、螺絲、備用安全索…或其他常用配件（如圖 4-4-7 舷外機隨機隨機配賦工具包物品示意圖）。

(3) 使用說明書。

(4) 船機常用零件或電路保險絲（如有配備）。

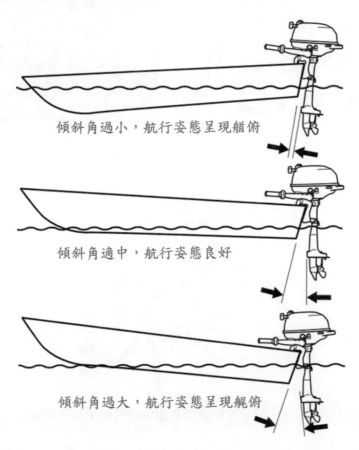

🔵 4-4-6 艉板夾緊支架之傾斜插銷調整可改變載具航行姿態

圖 4-4-7　舷外機隨機隨機配賦工具包物品示意圖

（二）燃油加油注意事項

1. 汽油之油氣有起火爆炸的可能，切勿在有汽油的地方使用明火（如圖 4-4-8 舷外機油箱）。

2. 加油時，向左轉動油箱蓋，鬆開並拆下油箱蓋。加油後，必須將油箱蓋鎖緊牢固於加油口，防止燃油溢出。

圖 4-4-8　舷外機油箱照片

3. 多數油箱蓋上有加裝通風旋鈕，旋鬆後，可使外部空氣流入油箱，避免使用時油箱形成真空，發動機運作時，應鬆開通風旋鈕（如圖 4-4-9 發動機運作時，應鬆開油箱蓋上通風旋鈕）。

4. 舷外機在向上傾斜或搬運之前，必須擰緊通風旋鈕，以防止燃油洩漏，造成危險。

5. 油箱加油時，要停止發動機並保持通風，並防止燃油溢出，如有溢出的燃料應立即用乾布或紙巾擦拭。

6. 如使用外接油箱，應使用單向閥球（如圖 4-4-10 外接油箱單向閥球油管照片）排除管內空氣，使燃料完全進入化油器。

圖 4-4-9　發動機運作時，應鬆開油箱蓋上通風旋鈕

圖 4-4-10　外接油箱單向閥球油管照片

7. 使用外接油箱，必須將兩端油管接頭確實接合（如圖 4-4-11 外接油箱單向閥球油管接頭）。

8. 添加燃油勿超過燃油箱規定容量。

◎ 4-4-11　外接油箱單向閥球油管接頭

（三）日常及發動引擎前應行之檢查

1. 應依據航程計畫，燃油箱是否有足夠支應航程計畫的燃料。

2. 檢查燃油箱／軟管等燃油系統是否有燃油洩漏。

3. 換檔桿應置於空檔位置（如圖 4-4-12 舷外機換檔桿）。

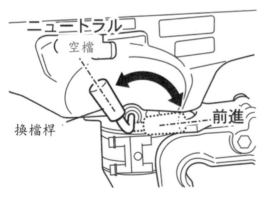

◎ 4-4-12　舷外機換檔桿

4. 阻風門應置於推入或關閉位置（如圖 4-4-13 舷外機阻風門）。

5. 檢查艉板夾緊支架之傾斜插銷的插入位置，使船航行時，處於良好的航行姿勢（如圖 4-4-14 艉板夾緊支架之傾斜插銷改變傾斜度示意圖及圖 4-4-15 傾斜插銷照片）。

6. 發動前燃油開關應置於開啟位置，搬運或不使用時關閉燃油開關（如圖 4-4-16 燃油開關）。

7. 引擎停止安全索插銷必須插在引擎緊急停止按鈕上（如圖 4-4-17 引擎停止安全索插銷）。

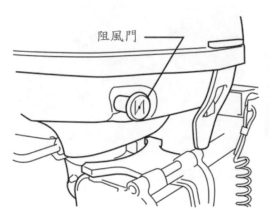

圖 4-4-13 　舷外機阻風門

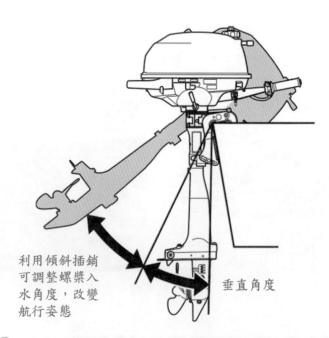

利用傾斜插銷
可調整螺槳入
水角度，改變
航行姿態

垂直角度

圖 4-4-14 　艉板夾緊支架之傾斜插銷改變傾斜度示意圖

艉板夾緊支架
傾斜插銷應置
於適當位置。

圖 4-4-15　傾斜插銷照片

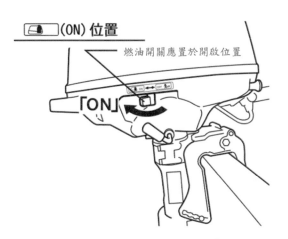

（ON）位置

燃油開關應置於開啟位置

圖 4-4-16　燃油開關

引擎停止按鈕

引擎停止安
全索插銷

引擎停止安全索

圖 4-4-17　引擎停止安全索插銷

8. 檢查潤滑油表尺或視窗之油量，是否在上下限刻度之間（如圖 4-4-18 潤滑油油量視窗及表尺）。

9. 檢查螺槳是否有破損之檢查，必須選擇合適之螺槳，如果未安裝原廠設計適合螺槳，發動機旋轉將高於或低於指定使用旋轉範圍，可能導致引擎嚴重損壞。

10. 平時如需載運應留意事項：

(1) 停止發動機。

(2) 關閉燃油開關（如圖 4-4-19 燃油開關關閉示意圖）。

(3) 油箱蓋上的通風旋鈕應緊閉（如圖 4-4-20 油箱蓋上的通風旋鈕應緊閉示意圖）。

(4) 注意燃料有無滲漏。

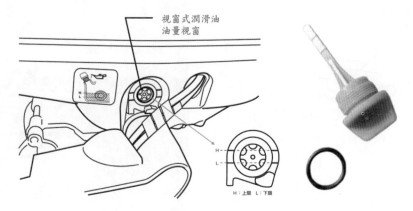

圖 4-4-18　潤滑油油量視窗及表尺

圖 4-4-19　燃油開關關閉示意圖

11. 如長期不使用，可利用打開燃油釋放螺絲（通常位於化油器底部），將油箱及化油器內燃油清空，避免燃油腐蝕沉積，可延長舷外機使用壽命（如圖 4-4-21 鬆開油箱及化油器內燃油螺絲清空燃油示意圖）。

圖 4-4-20 油箱蓋上的通風旋鈕應緊閉示意圖

圖 4-4-21 鬆開油箱及化油器內燃油螺絲清空燃油示意圖

12. 搬運或未使用時，不得將發動機以倒立、傾倒、側置方式放置，此不當放置可能會使油底殼中的機油會流入，導致氣缸或發動機損壞。如果螺槳部分高於發動機或側置，而內部仍有水未排乾，都有可能讓水流入發動機內部，造成發動機損壞（如圖4-4-22 不當的舷外機搬運方式示意圖）。

13. 較佳的搬運或放置的方式是使用舷外機固定架放置，如需車輛載運必須將固定架及舷外機進行牢固（如圖4-4-23 正確舷外機搬運建議示意圖）。

圖 4-4-22　不當的舷外機搬運方式示意圖

圖 4-4-23　正確舷外機搬運建議示意圖

（四）發動時及航行中應注意事項

1. 發動要領及安全注意事項：
 (1) 安全注意事項：廢氣含有一氧化碳，可能會引起中毒，請勿在關閉空間持續發動引擎。請勿在拆下發動機罩的情況下航行，因接觸飛輪會造成受傷或電擊的危險。
 (2) 必須確認舷外機齒輪箱（防渦流板）完全放入水中。

2. 確保燃油箱中有足夠的燃油。

3. 向左轉動開啟燃油箱蓋上的通風旋鈕。

4. 將燃油開關置於 ON 位置（如圖 4-4-24 燃油開關開啟示意圖）。

5. 將換檔桿置於空檔位置。

6. 將緊急停止安全索鎖板（如圖 4-4-25 緊急停止安全索鎖板）插入發動機停止開關，並將安全索的一端連接到駕駛員身體的一部分（手、腳、衣服等）。

7. 如因天冷啟動不易時，可將阻風門拉柄拉出，發動後推回。

圖 4-4-24　燃油開關開啟示意圖

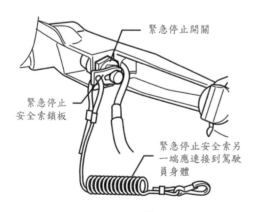

圖 4-4-25　緊急停止安全索鎖板

8. 握住起動拉繩手柄，慢慢拉到感覺阻力的地方，然後再用力水平拉動拉繩，注意非水平拉動或歪斜拉動拉繩，都會讓拉繩和拉繩口造成磨損，減少拉繩使用壽命。待拉出後後再緩慢放回，直到引擎發動（如圖 4-4-26 正確起動拉繩手柄拉動方式）。

9. 適度旋轉及調整油門控制手柄，進行油量控制，使發動機不會停止，同時逐漸將油門放回迨速位置，持續預熱舷外機五分鐘。

10. 發動機起動後，要檢查冷卻水是否有從檢水口排出。如果沒有冷卻水排放，請立即停止發動機（如圖 4-4-27 發動機起動後檢水口必須有冷卻水排出）。

11. 航行時，配合油門的旋轉控制及排檔桿前進、後退及空檔的操作，利用轉向手柄控制載具前進及後退方向。

圖 4-4-26　正確起動拉繩手柄拉動方式

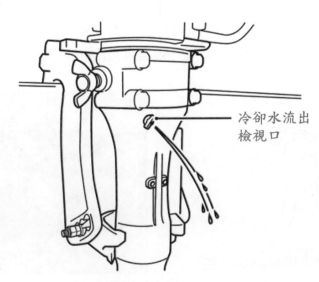

冷卻水流出
檢視口

圖 4-4-27　發動機起動後檢水口必須有冷卻水排出

（五）停航後應注意事項

停航泊靠後，應繫固載具，怠速運轉 3-5 分鐘後停止引擎運轉，並將舷外機螺槳升出水面（如圖 4-4-28 舷外機螺槳升出水面示意圖）。

停航泊靠後，調整舷外機，將螺槳升出水面

圖 4-4-28　舷外機螺槳升出水面示意圖

1. 停航後舷外機清洗

 (1) 每次在海水或汙泥水中使用後，應使用淡水清潔冷卻水通道，以去除海水腐蝕或泥漿。

 (2) 停止發動機（建議在岸上清潔時，可拆下螺旋槳，一併進行檢查保養，避免發動時，被旋轉螺槳打傷）。

 (3) 將舷外機安裝到適當水箱中，加入適當淡水至上下限高度間之水量（如圖 4-4-29 舷外機安裝到水箱淡水上下限適當高度示意圖）。

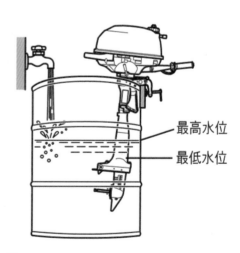

最高水位
最低水位

圖 4-4-29　舷外機安裝到水箱淡水上下限適當高度示意圖

(4) 使換檔桿處於空檔位置，然後起動發動機（如圖 4-4-30 發動時應先檢查換檔桿應於空檔位置）。

(5) 確認冷卻水從檢水口排出（如圖 4-4-31 冷卻水從檢水口排出示意圖）。

(6) 怠速旋轉發動機約 5 分鐘，使淡水充分循環清潔海水或汙泥。

(7) 停止發動機（裝回岸上發動前拆除之螺槳）。

(8) 用清水清洗舷外機外部，用乾布擦乾水分，完成舷外機冷卻水道清潔。

2. 舷外機長期不使用封存處理要領

(1) 存放舷外機之前，應依據保養要領先行檢查和維護。

(2) 用清水清洗舷外機的冷卻水循環管路。

(3) 使發動機怠速的狀態下，請將燃料開關的操縱桿置於「OFF」（關閉）的位置。讓發動機自然停止，使管路中的燃料消耗清空。

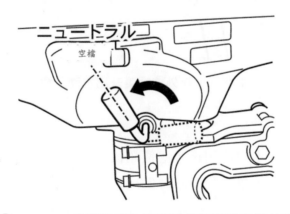

圖 4-4-30　發動時應先檢查換檔桿應於空檔位置

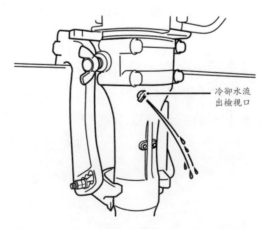

圖 4-4-31　冷卻水從檢水口排出示意圖

(4) 如燃油箱中仍有燃油，自燃油管將燃油箱燃油清空妥適保存。

(5) 鬆開化油器的排放燃油螺絲，將化油器中剩餘的燃油完全排出（如圖 4-4-32 化油器的排放燃油螺絲放油示意圖）。

(6) 擰緊燃油排放螺釘，如有溢出燃料應立即用乾布擦拭。

(7) 長期封存前，建議更換齒輪油及發動機機油（更換要領如維修保養單元步驟）。

(8) 使用黃油對於需要黃油潤滑部位，注入更新潤滑黃油。

(9) 用清水清洗舷外機外部，並用乾布擦乾水分。

(10) 將舷外機存放在乾燥通風處所，避免陽光直射。

3. 長期封存後，需要使用前應進行之檢查與維護

(1) 檢查火星塞，如有嚴重汙損應換新。

(2) 檢查齒輪油油位是否充足（油量至注油螺絲孔位置）。

(3) 檢查發動機機油油位是否於上、下限之間。

(4) 向手冊中需要黃油潤滑部位注入黃油潤滑。

(5) 清潔舷外機外部。

4. 定期保養

(1) 為保持舷外機正常安全使用，必須依照原廠規範之使用時數或定期保養間隔時間，進行定期進行檢查。

(2) 定期檢查後，如發現舷外機發生故障或異常時，超出自行檢修範圍，應尋求原廠或專業廠商進行檢查、維修和保養。

燃油釋放螺絲

圖 4-4-32　化油器的排放燃油螺絲放油示意圖

(3) 對於機油、齒輪油、火星塞、燃油軟管、犧牲陽極、燃油濾清器、化油器、冷
　　卻泵…等耗材零件之更換，原廠都有建議時間，應依照原廠或可信賴之專業維
　　修商建議進行定期保養更換。

(4) 建議對於定期保養更換零件、機油及潤滑油依照原廠建議之規格維護保養。

(5) 如經常性於惡劣環境條件下使用之舷外機，應縮短定期保養之使用小時或間隔
　　時間，提升安全。

(6) 拆卸更換火星塞及檢查要領

　　A. 發動機剛停機時，火星塞主體溫度較高，可能造成燙傷。在拆卸更換火星塞
　　　 之前，必須待火星塞充分冷卻。

　　B. 停止發動機，拆下發動機蓋。
　　　 拆下火星塞蓋。使用工具包扳手和手柄，向左轉動火星塞鬆開並拆下火星塞
　　　 （如圖 4-4-33 火星塞拆裝工具使用示意圖）。

　　C. 如火星塞中心電極髒汙或附著有碳，應進行清潔（如圖 4-4-34 檢查火星塞狀
　　　 態示意圖）。

　　D. 如火星塞電極因積碳過度汙染或磨損時，請更換新火星塞。

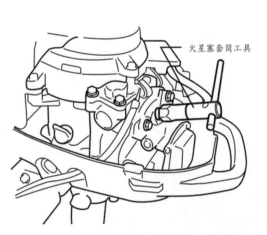
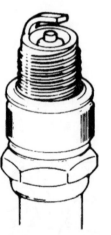

火星塞套筒工具

圖 4-4-33　火星塞拆裝工具使用示意圖　　　圖 4-4-34　檢查火星塞狀態示意圖

E. 檢視及調整火星塞間隙，正常值約為 0.6~0.7mm（隨機型不同略有差異），如圖 4-4-35 清潔及調整火星塞間隙示意圖。

F. 安裝使用拆卸的相反步驟安裝火星塞。

(7) 機油檢查與更換

A. 機油檢查應在發動機停止後至少 2~3 分鐘進行檢查，同時直立舷外機進行油量檢視。

B. 檢查機油油位是否在油位檢查鏡頭的 H（上限）和 L（下限）範圍內。

C. 接近 L（下限）時，須補充規範的發動機機油，直到儀表或量尺達到 H（上限）位置。如果機油已經髒汙或乳化，應更換機油。

D. 勿混合不同品牌或等級的發動機機油或使用劣質機油，這都可能導致機油變質，導致發動機故障。

E. 補充機油時，要防範水或灰塵雜物從機油入口進入。

F. 新的舷外機第一次更換機油的時間，因為機件磨合會有鐵屑等產生，通常更換機油時間較短（可能為 25 小時或更短，需依照原廠建議更換）。

G. 在發動機剛停止，發動機主體和機油溫度很高，應在發動機完全冷卻後，再行更換發動機機油（更換週期通常為每 100 小時或每 6 個月，因機型而異）。

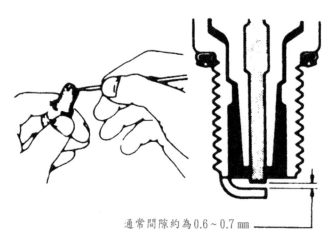

通常間隙約為 0.6 ~ 0.7 mm

圖 4-4-35　清潔及調整火星塞間隙示意圖

H. 更換機油時，先打開加機油口，並拆下洩油螺絲，待完全排出後，安裝新墊片並擰緊洩油螺釘（如圖 4-4-36 機油更換示意圖）。

I. 依照建議之機油量補充，將機油補充到上限 H 位置，旋緊注機油蓋口（如圖 4-4-37 機油補充示意圖）。

J. 起動發動機，檢查機油有無滲漏漏油。

K. 怠速發動引擎 2-3 分鐘後停止，然後再次檢查油位及機油量。

(8) 燃油系統的保養與檢查

A. 檢視燃油箱、燃油軟管等燃料系統的外部沒有損傷、劣化、燃料洩漏等不良情況（如圖 4-4-38 燃油箱及燃油軟管檢查示意圖）。

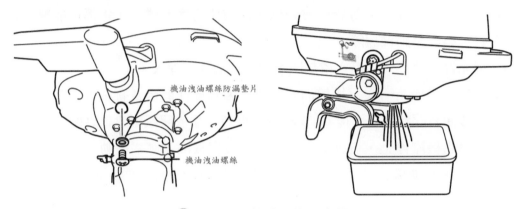

機油洩油螺絲防漏墊片

機油洩油螺絲

圖 4-4-36　機油更換示意圖

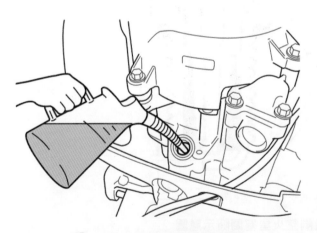

圖 4-4-37　機油補充示意圖

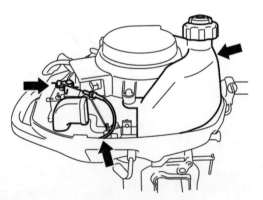

圖 4-4-38　燃油箱及燃油軟管檢查示意圖

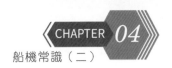

B. 檢查燃油軟管的連接部位之軟管夾是否牢固擰緊（如圖 4-4-39 燃油軟管的連接部位檢查示意圖）。

C. 燃油濾清器應依照使用時數或間隔時間要求更換（不同型式位置會有差異，如圖 4-4-40 燃油濾清器）。

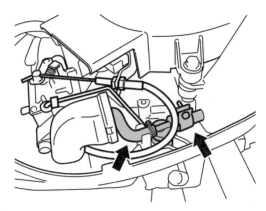

圖 4-4-39　燃油軟管的連接部位檢查示意圖

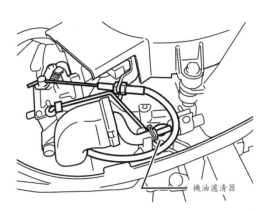

機油濾清器

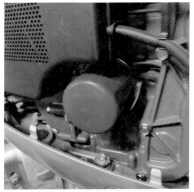

圖 4-4-40　燃油濾清器

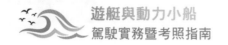
D. 齒輪油更換

(A) 更換齒輪油時，必須將舷外機牢固在船的橫樑或支架上，以防止因舷外機傾倒造成意外事故。

(B) 保持舷外機直立，將排油托盤放在齒輪箱下方。

(C) 打開洩油螺絲和油位螺絲，進行排油，將齒輪油排放乾淨（如圖 4-4-41 齒輪油洩油螺絲和油位螺絲）。

(D) 檢視排放出的齒輪油，如果排出的齒輪油為乳白色，可能有水混入齒輪油，齒輪箱中的機件可能會損壞，應請原廠或專業廠商進行檢查和維護。

(E) 從油排油塞孔中注入推薦的齒輪油，當注入的機油開始從油位孔中流出時，擰緊油位螺絲，隨後立即擰緊排油螺絲（如圖 4-4-42 齒輪油添加操作示意圖）。

(F) 使用之齒輪油應採用原廠建議為佳。

齒輪油油位螺絲及墊片

齒輪油洩油螺絲及墊片

圖 4-4-41　齒輪油洩油螺絲和油位螺絲

圖 4-4-42　齒輪油添加操作示意圖

(9) 犧牲陽極的保養檢查

A. 裝設犧牲陽極目的在防止舷外機水面下機件電蝕，不可在犧牲陽極上塗抹油漆或塗料（如圖 4-4-43 犧牲陽極金屬）。

B. 定期使用鋼絲刷清潔犧牲陽極表面，以確保犧牲陽極防電蝕的效果。

C. 犧牲陽極是一種犧牲金屬，可保護舷外機之機件不受到腐蝕作用，犧牲陽極會隨著使用時間消耗減少。必須定期檢查，當尺寸減小到 2/3 或原廠建議標準，就必須更換犧牲陽極。

(10) 黃油的添加潤滑保養

A. 為了確保舷外機各運動機件的穩定、減少摩擦及可靠運行，需要定期進行更換黃油。

B. 需要定期進行黃油更換的機件通常如下：

(A) 化油器連結器潤滑（如圖 4-4-44 化油器連結器潤滑示意圖）。

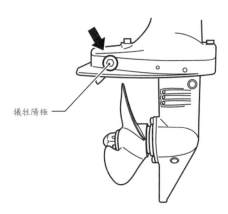

犧牲陽極

圖 4-4-43　犧牲陽極金屬

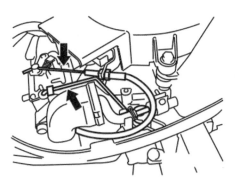
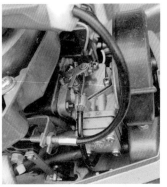

圖 4-4-44　化油器連結器潤滑示意圖

(B) 艉板夾緊支架旋緊螺絲潤滑（如圖 4-4-45 艉板夾緊支架旋緊螺絲潤滑）。

C. 舷外機旋轉支架潤滑（如圖 4-4-46 舷外機旋轉支架潤滑示意圖）。

D. 螺槳軸潤滑（如圖 4-4-47 螺槳軸潤滑示意圖）。

圖 4-4-45　艉板夾緊支架旋緊螺絲潤滑

圖 4-4-46　舷外機旋轉支架潤滑示意圖

圖 4-4-47　螺槳軸潤滑示意圖

(11) 螺槳的檢查與保養

A. 安裝或拆卸螺旋槳時不小心可能會導致嚴重傷害。

B. 為防止發動機意外起動，在安裝、拆卸螺旋槳等之前，請執行以下操作：

(A) 換檔桿必須打在空檔。

(B) 要將引擎停止安全索插銷從緊急停止開關上拆下。

(C) 將火星塞蓋從火星塞拆下。

C. 螺旋槳葉片薄而鋒利，拆裝時必須特別小心防止割傷。

D. 更換或去除異物時，必須戴上手套並小心操作。

E. 鬆開或擰緊螺槳螺絲時，應在螺旋槳葉片和防空蝕板之間放置適當的木塊，防止螺槳滑動，再鎖定螺槳。

F. 保養檢查時，應檢視螺槳是否有過度磨損、損壞、碎屑、彎曲或腐蝕。如有損壞嚴重，應立即更新。

G. 螺槳拆卸要領：

(A) 拉直並拆下螺槳插銷（如圖 4-4-48 拆卸螺槳插銷示意圖）。

(B) 可使用木塊固定，防止螺槳軸轉動，鬆開螺槳螺絲（如圖 4-4-49 拆卸螺槳螺絲示意圖）。

圖 4-4-48 拆卸螺槳插銷示意圖

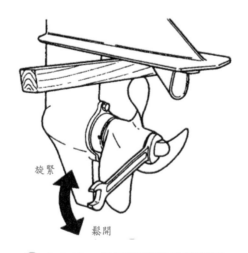

旋緊

鬆開

圖 4-4-49 拆卸螺槳螺絲示意圖

(H) 卸下螺槳螺絲後，依序可以取下螺槳和螺槳軸承（如圖 4-4-50 依序取下螺槳插銷、螺槳螺絲、螺槳和螺槳軸承示意圖）。

(I) 螺槳軸位置容易被釣魚線或雜物纏繞，取下後可以進行魚線或雜物清除，並進行黃油潤滑保養後反序裝回。

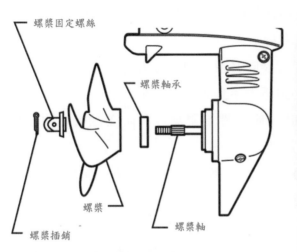
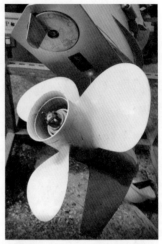

🜚 4-4-50　依序取下螺槳插銷、螺槳螺絲、螺槳和螺槳軸承示意圖

4.5 　簡易故障排除

　　故障發生可以透過確實的日常檢查和維護來預防，而多數故障都是因為不熟悉操作或維護不良造成的，所以，使用前、中、後的保養維護、長期不使用的封存和重新使用的檢查維護工作極為重要，以下列舉可能發生之簡易故障排除要領：

一、汽油舷外機可能發生故障與可能原因列表

　　應針對故障情形，必須先判斷可能發生原因，確認原因後，才能針對實際故障原因進行排除，針對引擎無法發動、怠速熄火、引擎轉速過高、過低、加速狀況異常和引擎過熱等較常見故障之可能原因列表，方便操作者可以進行故障原因檢查並排除。

常見故障情形 可能發生原因 故障排除處置	引擎無法發動	怠速熄火	引擎轉速過高	引擎轉速過低	加速狀況不良	引擎過熱
原因：無法供應燃油 處置：檢查燃油供應系統	✓					
原因：燃油系統連接不良 處置：檢查連接妥當	✓			✓	✓	✓
原因：燃油系統吸入空氣 處置：排除吸入之空氣	✓	✓		✓	✓	✓
原因：油箱通氣旋鈕未開 處置：打開油箱蓋通氣旋鈕				✓	✓	✓
原因：燃油濾清器或化油器堵塞 處置：進行燃油濾清器或化油器清理	✓			✓	✓	✓
原因：汽油品質不良 處置：更換汽油	✓	✓		✓	✓	✓
原因：燃油吸入過多 處置：調整燃油噴油量			✓		✓	✓
原因：化油器調整不當 處置：調整化油器油氣比例	✓	✓	✓	✓	✓	✓
原因：火星塞型式規格不符 處置：更換火星塞		✓	✓	✓	✓	
原因：火星塞積碳、汙損、不良 處置：清理或更換火星塞	✓	✓		✓	✓	
原因：冷卻水無法循環或水位過低 處置：檢查冷卻水口或調整舷外機高度					✓	
原因：螺槳選擇不當 處置：更換適當螺槳					✓	✓
原因：螺槳損壞 處置：更換螺槳			✓	✓	✓	✓
原因：旋外機安裝位置不當 處置：調整舷外機高度			✓	✓	✓	✓
原因：艉板高度不當 處置：修正艉板高度			✓	✓	✓	✓
原因：引擎停止開關短路 處置：插入引擎停止安全鎖插銷（或臨時替代品）	✓					
原因：阻風門位置不當 處置：調整阻風門拉柄	✓	✓	✓	✓	✓	✓

二、舷外機不慎落入水中的處理要領

1. 如果外置設備掉入水中，則必須由專業廠商完全拆卸和維護發動機，但第一時間的緊急處置非常重要，延遲或錯誤操作會對發動機造成無法挽回的損壞。

2. 舷外機掉落到水中時，建議採取緊急作為如下（如圖 4-5-1 舷外機不慎落入水中的處理要領示意圖）：

 (1) 盡快將舷外機從水下撈起。

 (2) 用清水清洗舷外機，去除鹽和泥漿等汙垢。

 (3) 拆下火星塞。拉動發動拉繩手柄，排出已進入氣缸的水。

 (4) 檢查發動機機油中是否已混入水，如果水已混入機油箱，應鬆開油排放螺絲排出機油。排出機油和水後，擰緊排水螺釘。

 (5) 將化油器中的水和燃料排放。

 (6) 從火星塞中注入發動機機油。

 (7) 拉動發動拉繩手柄，使機油進入發動機內部進行保護。

 (8) 立即尋求專業維護廠商，進行發動機之拆卸和維護。

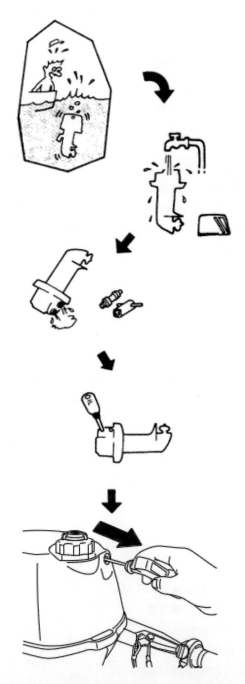

🔵 4-5-1　舷外機不慎落入水中的處理要領示意圖

三、發動拉繩斷掉導致無法發動之緊急處理方法

　　使用緊急起動繩啟動發動機的操作僅限在緊急情況下進行，操作時，務必將變速桿置於空檔位置，並特別注意避免手、頭髮和衣服與旋轉部分接觸或捲入導致受傷。發動機啟動時，另切勿觸摸電氣部件，如高壓線或點火線圈，避免受到電擊。

　　如果發動機發動拉繩裝斷掉，並且需要緊急起動發動機，請嘗試以下方法起動發動機：

1. 變速桿置於空檔位置。

2. 鬆開發動機罩固定扣，拆下發動機罩（如圖 4-5-2 打開發動機罩）。

3. 鬆開並拆下周邊螺絲（注意中間螺絲勿拆，如圖 4-5-3 鬆開並拆下磁發電機周邊螺絲）。

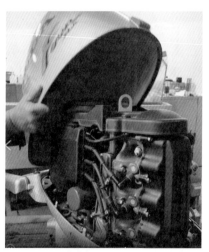

發動機罩
固定扣

圖 4-5-2　打開發動機罩

磁發電機罩
固定螺絲

圖 4-5-3　鬆開並拆下磁發電機周邊螺絲

4. 取出緊急啟動繩，在繩索的一端打結，並將另一端接在操作員的手柄上（如圖 4-5-4 取出緊急啟動繩並打結固定）。

5. 將緊急啟動繩索纏繞在飛輪上（如圖 4-5-5 將緊急啟動繩索纏繞於飛輪）。

6. 將引擎停止安全索插銷安裝到緊急停止開關上。

7. 拉緊急起動繩啟動發動機。

📖 4-5-4　取出緊急啟動繩並打結固定

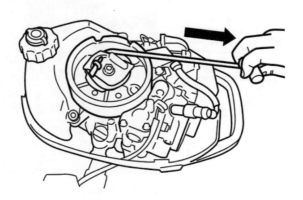

📖 4-5-5　圖 4-5-5 將緊急啟動繩索纏繞於飛輪

4.6　結論

　　汽油舷外機是小型動力浮具最常使用的動力設備，本單元介紹了有關舷外機操作使用，要特別注意的安全事項，航行前、中、後舷外機的操作要領以及日常和定期保養檢查重點及施作方法要領，並將常見可能發生的故障彙整成表，方便讀者查閱及故障排除，對於小型載具的動力設備，各廠牌型式的雖有差異，但平時的保養維護及正確的操作觀念，是確保駕駛航行安全的基石，希望本單元的介紹及安全觀念的強調，能夠幫助讀者徜徉水域，安全快樂的遨遊海洋。

參考資料

台北海洋科技大學教學及水域設備照片。

SUZUKI、YAMAHA、MERCURY 等技術操作手冊。

Memo:

船藝與操船

　　船上工作人員各司其職，如何在各自的崗位上做好本身的工作，須具有一定的知識與經驗，對於船舶的認識、如何操作、管理在海上航駛的船舶，以達到航行安全，順利完成任務，均為船藝(Seamanship)涵蓋範圍。

　　一般船上人員可分為：船長、艙面、輪機、通訊四個部門，動力小船或二等遊艇，只配置駕駛人一員及助手，則動力小船或二等遊艇駕駛人既是船長、水手亦為機關手，並須隨時做好通訊工作，故其對於船長、艙面、輪機、通訊，四個部門均須具有一定知識與經驗，其一定的稱呼為船長，船員法上亦有明定。

　　依小船管理規則之規定，小船行駛的範圍可達離岸 30 浬，那是一個相當遠離岸邊的海上，與國際、國內航線船舶相遇的機會很多，往往也看不到陸際，則操船時，身為船長如何把穩船舵，觀測好方位、方向、準確行駛所定航向，做好往來船舶間禮讓、避免碰撞，是很重要。

5.1　船體結構

一、船舶規格

　　對於船舶之認識，一般分為船體部門與機器部門，合稱為船舶規格(Ship's Particular)登錄於小船執照、遊艇證書之中，分述如下：

（一）船體部門

1. 船名(Ship's Name)：船名一欄載有現在船名，由船東自取，但不能與他船相同。

2. 推進器(Propeller)：由推進器之種類與數量，可以判明這船的性能。

3. 質料(Materials)：即船舶建造時所使用之材料一般採用鋼質、玻璃纖維 FRP、木質或鐵質製成。

4. 建造地點及建造日期(Where and When Built)：通常寫出建造的港口地名，有時再寫出國家名稱、建造時間；除寫出年分外，有的再有安放龍骨、下水及交船月分。

5. 造船廠名(Builder's Name)：有名望的廠商比較安全。

6. 主要尺寸(Principal Dimensions)：即船舶總長度、長度、寬度、深度及吃水。

7. 總噸位(Gross Tonnage)及淨噸位(Net Tonnage)：總噸位指甲板以上及甲板以下所有圍蔽部份之總容積，以 100 立方呎為 1 噸；淨噸位指總噸位內扣除不能直接用作裝載客貨部分之容積。

8. 船籍港／註冊地(Port of Registry)。

中華民國小船執照

小船編號：　　　　小船執照號碼：　　　　字第　　　　號　　　　註冊編號：

主要註冊項目			
船　　　　名		漁船 CT 編號	
小 船 種 類		註 冊 地（港）	
所 有 人		船 殼 材 質	
地　　　　址			
造 船 廠 名		總 噸 位	
建 造 地 點		淨 噸 位	
建 造 日 期		主機廠牌及型式	
總 長 度		主機種類及數量	
船 長		主機定格總馬力	
船 寬		主機引擎號碼	
舯 部 模 深		主 機 缸 數	
最高吃水尺度		推 進 器 種 類	
適 航 水 域		油櫃（電池）容量	
船員配額／動力小船駕駛及助手		全 船 乘 員最 高 限 額	
乘 客 定 額		停 泊 地 點	
備　　　　註			

主要設備目錄							
項　　目	數　量	項　　目	數 量	項　　目	數 量	項　　目	數 量
救 生 衣	成人___兒童__	救 生 圈		號（電）笛		抽 水 機	
航 行 燈	桅___艉___舷__	救 生 索		號 標		輕便滅火器	
環 照 燈	紅___白___綠__			號 鐘			
拖 曳 燈		錨					
羅 經		錨 索		急 救 箱			
電信設備	VHF　　SSBEPIRB　　DSB	廁 所		降落傘信號			

<彩色照片>

核換補發日期：＿＿＿＿＿＿＿＿＿

有 效 期 間 至：＿＿＿＿＿＿＿＿＿

發 照 機 關：＿＿＿＿＿＿＿＿＿
　　　　　　　（首長簽署）

图 5-1-1　小船執照

中華民國遊艇證書
THE REPUBLIC OF CHINA
YACHT CERTIFICATE

發證機關 Issuing Agency ：_____

船舶號數 Official No. ：_____

證書編號 Certificate No. ：_____

發證日期 Issuing Date ：_____

有效期限 Expiration Date ：_____

登記／註冊日期 Registration Date ：_____

☐自用 Private　　　　☐非自用 Non-Private

☐一般遊艇 Motor Yacht　　☐動力帆船 Sailing Yacht

☐推進動力未滿12瓩之遊艇　Max.Continuous Rate　under 12kw

遊艇照片黏貼處 Photo

主要登記／註冊項目 Registration Information													
船名			Yacht Name										
遊艇所有人			Owner										
所有人地址			Address										
遊艇建造日期			Date of Production										
遊艇驗證機構（新造／輸入）			Verification Agency (Production/Acquired abroad)										
船籍港／註冊地			Port of Registry										
適航水域			Navigable waters										
乘員定額（全船總人數）	符合ISO 12117 標準設計等級				國際	國內	Max. Capacity on Board	Design category specified in ISO 12217				International	Domestic
	A	B	C	D				A	B	C	D		
共有人（持分比例）							Yacht Co-owner(S) (Number of Shares)						

遊艇船身、丈量與主機資訊 Hull, Measurement and Engine				
船殼材質			Hull Material	
全長		公尺	Length Overall	m
船寬		公尺	Width	m
最高吃水深度		公尺	Max. Draft	m
總噸位			Gross Tonnage	
淨噸位			Net Tonnage	
主機廠牌、種類及數目			Maker/Type/Qty. of Main Engine	
推進器種類及數目		具	Type/Qty. of Propeller	
最大額定馬力		瓩	Max. Continuous Rate	Kw
船舶電臺呼號			Call Sign	
水上行動業務識別碼			MMSI	

🔵 5-1-2　遊艇證書

（二）機器部門

一般載主機廠牌、型式、種類、年分、數量、馬力、每日耗油量及船速。

二、船舶分類與定義

1. 小船：指總噸位五十以下之非動力船舶，與總噸位二十以下之動力船舶；分有載客、載貨或漁業為目的，非動力船舶裝有可移動之推進機械者，視同動力船舶。

2. 遊艇：指專供娛樂，不以從事客、貨運送或漁業為目的，以機械為主動力或輔助動力船舶，分有自用（指專供船舶所有人自用或無償借予他人從事娛樂活動）、非自用（指整船出租或以俱樂部型態從事娛樂活動）。

3. 駕駛人：

 動力小船駕駛：駕駛動力小船之人員，分有自用、營業用。

 一等遊艇駕駛：駕駛全長二十四公尺以上遊艇之人員。

 二等遊艇駕駛：駕駛全長未滿二十四公尺遊艇之人員。

三、船舶種類

（一）依航行狀態分

1. 排水量型：以載客、貨為主，船體吃水較深，船速較為平穩，船全速航行時與停止時之吃水皆不變者。

2. 滑航型：多為個人使用船體較小，船主機馬力較大，瞬間加速快，船於高速航行時，船身可以浮出水面只有艇部與水接觸減低磨擦，個人娛樂用汽艇及競賽用快艇皆屬此型。

3. 半滑航型：與同尺寸之排水量型船比較，吃水較淺船體較輕，馬力較大，船舶可較高速航行，船身介於上述兩者之間之航行狀態，一般巡邏艇、交通艇、稽私艇、遊艇多屬此型。

（二）依主機型式分

1. 舷外機：船之主機及推進之螺旋槳，皆置於船艉殼板之外。

2. 舷內外機：船之主機置於船艉之船艉殼板之內，推進之螺旋槳則置於船艉之船殼板外，無舵。

3. 舷內機：船之主機置於船舯之船艙內，推進之螺旋槳則以推進軸與主機連接位於船艉之底部，有舵。由舷外機、舷內外機、舷內機，船之噸位依序逐漸加大。

（三）依建造材料分

木材、輕合金及纖維強化塑脂(Fiber Reinforce Plastic, FRP)，為 1970 年起大量地使用於動力小船之建材，為一種複合材料。由碳纖維覆以塑脂高壓合成，除了堅固外還有質輕、易塑、高抗蝕性之特點。

其優點：

1. 其產生之結構無縫隙，一體成形。

2. 不易受海水或其他化學物質腐蝕。

3. 容易以模具製成複雜之曲線變化。

4. 破裂容易修補。

其缺點為：

1. 容易因撞擊而破裂。

2. 缺乏彈性。

3. 易燃。

FRP 船之保養：

1. 拖上岸存放時應以清水清洗鹽分。

2. 清除船身附著之海草及海生物等。

3. 加遮蓋避免日光直射。

四、船舶組成、船體部位名稱及方位

（一）船舶組成

動力小船及二等遊艇多供遊樂之用，船型較為豪華，可分為四個基本組成部分，即船體、上層建物、動力部分及設備部分。

1. 船體(Hull)：指船舶上甲板以下部分，其所涵蓋範圍為主甲板(Main Deck)、船舷側(Sides)及船底(Bottom)間之區域，而由肋骨(Frames)覆以外板(Plating)構成。船體以甲板(Decks)作水平向，及隔艙壁(Bulkheads)作垂直向，將之區隔為數個水密艙間，而形成機艙、貨艙或客艙及油水艙櫃。

2. 上層建物或稱船艙：指船舶上甲板以上之艙室建築，包含船樓(Superstructure)及甲板室(Deck House)。

3. 動力(Power)：指產生推進力或動力之機械設備。

4. 設備部分：指船舶在操縱、繫泊、裝卸、應急安全及人員居住生活上所需之設備及系統，包括錨設備、舵設備、繫泊設備、吊貨設備、救生設備、滅火設備等。另有供水、油、衛生、通風、壓載、艙底水等系統。

（二）船體部位名稱

1. 水平部分：縱向區分為三部分，為前部(Fore Part)、舯部(Midship)、後部(After Part)，最前部位稱為艏(Bow)，最尾部位稱為艉(Stern)。橫向區分為兩部分：右舷側(Starboard Side)、左舷側(Port Side)。

2. 垂直部分：甲板(Deck)、底部(Floor)。

3. 船外位置與方向：在艏正前(Ahead)，在艉正後(Astern)及在正橫(Abeam)均為相對方位。當某物在正前與在正橫之間之方位，稱為在艏(On the Bow)，在右舷艏稱右艏(Starboard Bow)，在左舷艏稱左艏(Port Bow)。當某物在正後方與在正橫之間之方位，稱為在艉(On the Quarter)，在右舷艉稱右艉(Starboard Quarter)，在左舷艉稱左艉(Port Quarter)。

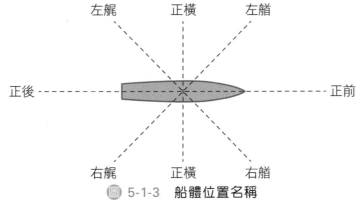

圖 5-1-3　船體位置名稱
（資料來源：船藝概要，基隆海事自編教材）

　　對於船外之較精確方位可使用以正前方為零度之相對方位(Relative Bearing)度數表示之。

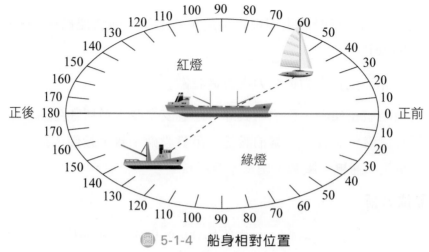

圖 5-1-4　船身相對位置
（資料來源：船藝概要，基隆海事自編教材）

五、船舶尺度及船型係數

（一）船舶尺度(Ship's Dimensions)

1. 長度(Ship's Length)
 (1) 全長(Length Over All, LOA)：船之最大長度，指船舶最前端點與船艉最後端點間之水平距離。
 (2) 垂標間距(Length Between Perpendiculars, LBP)：指艏垂標(Fore Perpendicular)與艉垂標(Aft Perpendicular)之水平距離。

2. 寬度(Ship's Breadth/Beam)
 (1) 全寬(Extreme Breadth)：船之最大寬度，即船體橫向最寬處之水平寬度。
 (2) 模寬(Moulded Breadth)：船體最大正橫剖面處，兩舷船殼內板間之水平寬度。

3. 舯部模深(Moulded Depth)：船舯兩舷自甲板下緣與船底基線間之垂直距離。
 (1) 乾舷(Freeboard)：吃水線至甲板線上緣之高度。
 (2) 吃水(Draft or Draught)：龍骨線至水面之高度。

（二）船型係數(Block Coefficient or Coefficient of Finess)

船型方塊係數(Block Coefficient)或稱肥瘦係數(Coefficient of Finess)，其表示式為

$Cb=\nabla/L\times B\times d$

∇為排水體積(Displacement in Volume)

L 為最大長度，B 為最大寬度，d 為吃水深度

若 Cb 小，則船舶為纖細型(Fine Form)；Cb 大，則船舶粗寬型(Full Form)。

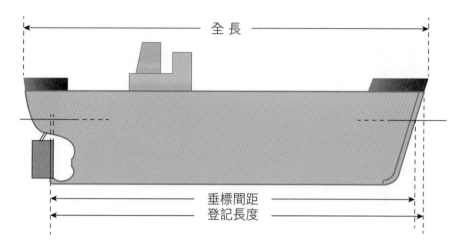

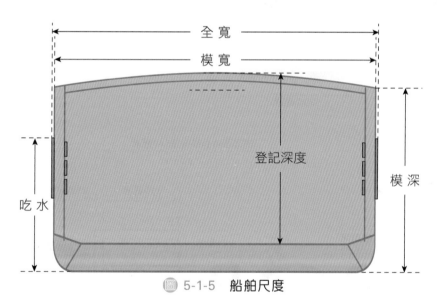

圖 5-1-5　船舶尺度

（資料來源：船藝概要，基隆海事自編教材）

六、船舶標誌(Ship's Mark)

1. 船名：標示於船首左、右兩舷及正船尾船殼板上。

2. 船籍港名：標示於船尾船名之正下方。

3. 船舶吃水尺度：以阿拉伯數字焊刻於艏材及艉材左右兩舷明顯易見處，數字高度及間距，均為十公分。

4. 載重線標誌：分有國際航線及國內航線船舶載重線，其標示於舯左、右兩舷外板
上，包括甲板線、載重線圈及各項載重線。

各項載重線之名稱及符號：

S：夏季載重線之上緣。

W：冬季載重線之上緣。

WNA：冬季北大西洋載重線之上緣。

T：熱帶載重線之上緣。

F：夏季淡水載重線之上緣。

TF：熱帶淡水載重線之上緣。

▲ 國際航線船舶載重線所使用之各線標

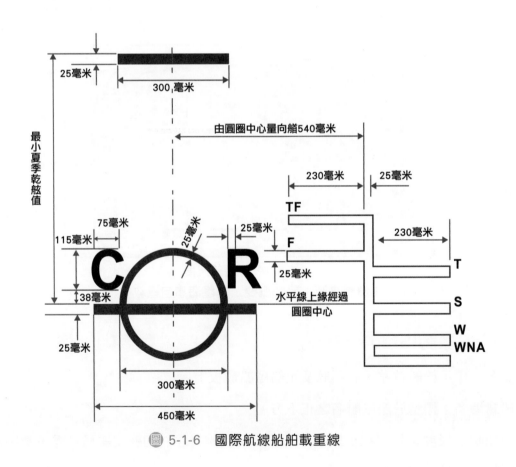

⚓ 5-1-6　國際航線船舶載重線

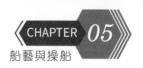

▲ 國內航線船舶載重線所使用之各線標

圖 5-1-7　國內航線船舶載重線

七、船舶構造

　　船舶為達到具有足夠強度下，擁有較大載重空間之使用，因此採用以船底板、舷側板及甲板組成之中空圍蔽空間，而圍蔽體為能抗衝水壓、載重及浪擊，則需在其內側，以縱向及橫向體架系統結構物來支撐、補強，期使船舶具有足夠之結構強度及封閉性。

（一）體架系統(Framing System)

　　船舶縱向及橫向體架系統結構在使船體外殼保持原形，及使船舶能抗拒體可能之變形。因此，船舶縱向及橫向均需有足夠之硬度(Rigidity)。

1. 縱向系統：主要包括龍骨(Keel)、艏柱(Stem)、艉柱(Stern Post)、縱樑(Girder)、縱材(Longitudinal)等。

　　(1) 龍骨：屬底部骨架結構物，船艇使用者多為以下兩種。一是方條龍骨(Bar Keel)，具防擦板及翅板功能。另一是平板龍骨(Flat Plate Keel)，船底平整狀似「工」字形。

(2) 艏柱：於船首由船底上升至上甲板，兩側與船殼板相焊接。

(3) 艉柱：於船尾龍骨至船尾處向上突起之結構物，用以支撐後部所承受之應力。

(4) 縱樑：位於底部上側或甲板下側，為船首、尾連貫之主要強力結構物。

(5) 縱材：位於船底底部上側或甲板下側，為船首、尾連貫之結構物。

2. 橫向系統：主要包括底板(Floor)、肋骨(Frame)、橫樑(Beam)等。

(1) 底肋板：位於船底底部，除支撐其上貨、客艙內負載，並抗衡船底水壓賦予船殼板之應力。

(2) 肋骨：位於船舷兩側，抗衡船舷邊水壓賦予船殼板之應力。

(3) 橫樑：位於甲板下側，為船舷兩側連貫之強力結構物。

（二）船殼板(Shell Plating or Shell Strake)

用以承受船舶彎曲應力及剪應力，並保持船體水密，包括：

1. 甲板(Deck)：其結構由甲板鋼板及甲板骨架組成。

2. 底板(Bottom Plate)：其結構由船體左右兩舷舭部之間的整個船體底部結構的總稱。

3. 舷側板(Side Plate)：其結構分有橫、縱向肋骨式船側結構等。

八、船舶穩度

（一）穩度有關名詞

1. 重心(G)：指船舶所有重量之代表點，當船舶平正狀態時，該點位於縱向中心線上。

2. 浮心(B)：指船體浸水體積之幾何中心點。

3. 穩心(M)：船舶受外力作用產生小角度傾側時，過 B 點向上之浮力線與原船體平正時之浮力線相交於一點，該點即為穩定中心，簡稱穩心，亦即船舶受外力作用做小角度傾側時，是以 M 點為圓弧中心作移動。

4. 恢復力臂(GZ)：指重力線與浮力線之間距，其值 GM sinθ，即與 GM 成正比。

5. 恢復力矩：指重力與浮力之間所產生之力矩，其值為 GZ・△，而△為船舶排水量。

（二）平衡狀態

重心(G)與穩心(M)兩者間位置關係，形成下列三種可能情狀之一。

1. 穩定平衡（正穩度）：G 位在 M 下方，當船舶受外力作用傾側後，重力與浮力不在同一垂直線上，因而產生力矩，該力矩可於外力消失後，使船舶回復至平正位置，

故此力矩又稱為恢復力矩或扶正力矩(Righting Moment)。當船舶有較大 GM 時，受外力作用傾側後，將產生較大恢復力矩，而稱此船舶為剛性船(Stiff Ship)，若具有較小 GM 時，將產生較小恢復力矩，而稱此船舶為柔性船(Tender Ship)。

🖼 5-1-8　穩定平衡
（資料來源：D.R. Derrett, Ship Stability for Masters and Mates.）

🖼 5-1-9　不穩定平衡
（資料來源：D.R. Derrett, Ship Stability for Masters and Mates.）

2. 不穩定平衡（負穩度）：G 位在 M 上方，當船舶受外力作用傾側後，重力與浮力不位於同一垂直線上，因而產生力矩，該力矩將使船舶加劇傾側，終至翻覆，故此力矩又稱為翻覆力矩(Capsizing Moment)。

3. 中性（隨遇）平衡：G 與 M 位在同一點上，當船舶受外力作用傾側後，重力與浮力位在同一垂直線上，不產生力矩，故於外力消失後，船舶仍於該傾側角度保持平衡狀態。

🖼 5-1-10　中性平衡
（資料來源：D.R. Derrett, Ship Stability for Masters and Mates.）

5.2 船舶設備及屬具

一、錨具

錨具為船舶於海上拋錨停泊及起錨時所利用之工具，包含(1)錨(Anchor)、(2)錨鏈、(3)連接器如卸扣(Shackle)與轉環(Swivel)、(4)制鏈器(Chain Stopper)、(5)起錨機(Windlass)。

（一）錨(Anchor)

錨具分有桿錨與無桿錨，錨以自身之重量及特殊形狀爪進泥土中，配合錨爪之力量協同錨鏈互相合作的力量牽制了船舶。錨大致上可區分日本錨與西洋錨兩種，而西洋錨又可分為有桿錨（普通錨 Stock Anchor）與無桿錨（山字錨 Stockless Anchor）二種，大型船多使用西洋錨。日本錨有圓形彎曲的爪二個或四個，用於小型帆船或日本型船。錨具其各部名稱如下：

1. 錨幹(Shank or Shaft)：錨身的直立桿叫錨幹。

2. 錨環(Ring Shackle)：裝於錨幹頂端之鐵環稱為錨環。

3. 錨桿(Stock)：錨環下方穿過錨幹上面的孔，與其成垂直之鐵製或木製之桿。

4. 錨臂(Arm)：在錨幹下端向兩側伸出之鉤形臂狀物。

5. 錨冠(Crown)：錨幹與錨臂之接合處。

6. 錨掌(Fluke or Palm)：錨背兩端成三角形狀之平滑部分。

7. 錨爪端(Pea or Bill)：錨爪之尖端部分。

8. 桿球(Nut)：錨桿兩端成球形狀之部分。

（二）錨鏈(Anchor Chain)

錨鏈係由多數之鏈環(Link)、卸扣(Shackle)與一個轉環(Swivel)等連接而成，連接錨的錨鏈一向是加熱鐵或鋼的圓棒彎成圓形，再將兩端鍛接而造成的，近來有鑄造成型、或彎曲為圓形再將端點電焊等方法。錨鏈之長度以節(Shackle)計數，每節之長度為 15 噚（或 27.5 公尺），總噸位 3,000 的船，各舷準備有 12 節。鏈的外端與錨連接，內端通過錨鏈筒進入船體內，以起錨機(Windlass)收回，導入後側甲板下的錨鏈艙(Chain Locker)內貯放，其末端很堅固地按裝在錨鏈艙的後壁。

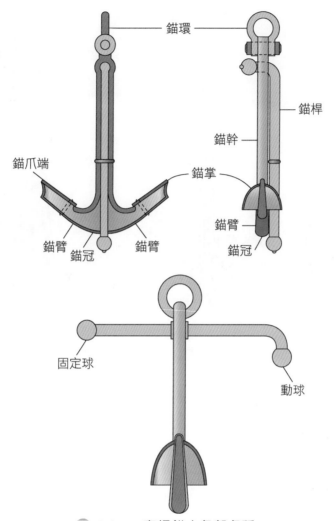

錨環

錨桿

錨幹

錨掌

錨爪端

錨臂

錨臂　錨冠　錨臂

錨冠

固定球

動球

圖 5-2-1　有桿錨之各部名稱
（資料來源：船藝概要，基隆海事自編教材）

（三）起錨機(Windlass)

　　在船艏設置起錨機以捲起錨鏈升起錨，電動者居多。隨著錨絞盤的轉動，錨鏈緊貼在配合其形狀的槽內，鏈環一個接一個順次地返入船上。拋錨時，以煞車控制起錨機之絞盤，再移開絞盤與其他構件之銜接，緩慢放鬆剎車，利用錨與錨鏈之本身重量使絞盤向反方向回轉，將錨及錨鏈放出直達海底為止。拋錨後，依海之深度放出適當長度（為普通水深之三倍）的錨鏈後，將起錨機前的錨鏈扣和錨鏈中之一環相扣住，將錨鏈停止。

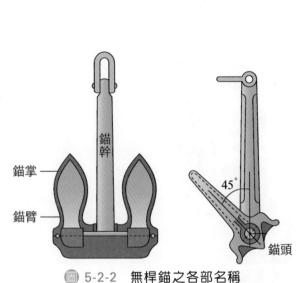

圖 5-2-2　無桿錨之各部名稱
（資料來源：船藝概要，基隆海事自編教材）

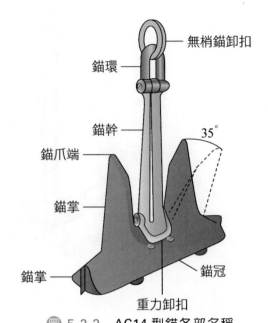

圖 5-2-3　AC14 型錨各部名稱
（資料來源：船藝概要，基隆海事自編教材）

二、繩索與繩結

（一）繩索類別及破斷力

　　繩索用於繫泊、固定、救生、拖帶、測深等，用途廣泛。其編接(Splicing)後其強度至少減低十分之一，編結(Knot)後強度其少減低十分之一。繩索分天然纖維索與合成纖維索兩種，直徑通常以 D(mm)表示，其破斷力依其所採纖維之性質及製造程序不同而有所差異。

　　以白棕(Manila)繩而言，其破斷力為：$2D \times D/300$（公噸）

　　一般繩索之破斷力：$(D/8)(D/8) \times (1/3)$噸

　　繩索於作業時應取其破斷力之六分之一，為安全負荷。

　　　　破斷力＝$(D/8)(D/8) \times (1/3)$
　　　　安全負荷＝破斷力$\times (1/6)$

　　一般船用鋼絲索(6×4)其破斷力為：

　　　　破斷力＝$20(D \times D)500$ 公噸
　　　　安全工作負荷＝破斷力$\times (1/5)$

（二）船用繩結

船用繩結應簡單、快捷、牢固，應熟練繩結打法，靈活運用。小船常用繩結如下：

1. 反手結(Overhand Knot)：可阻止繩端溜脫之一種滯溜結，也可用來縮短繩索。

2. 平結(Flat Knot)：此結用於捆紮包裹固定之用，易於解開，但因容易鬆脫，不宜接駁纜繩。

3. 丁香結(Clove Hitch)：俗稱雙套結，為一實用之繩結，繫纜固定常用。

4. 稱人結(Bowline Bend)：用途廣泛之繩結，此結紮實可靠，不易鬆脫。如搭救人員、連接繩索、繫吊水桶等。

5. 漁人結(Fisherman's Knot)：此結可增強繩索拉力，不易鬆脫，可用以繫結漁具等重物。

6. 雙半套結(Two Half Hitches)：為兩個半套結形成，為一活結，吃力時收緊，不吃力時易鬆脫。

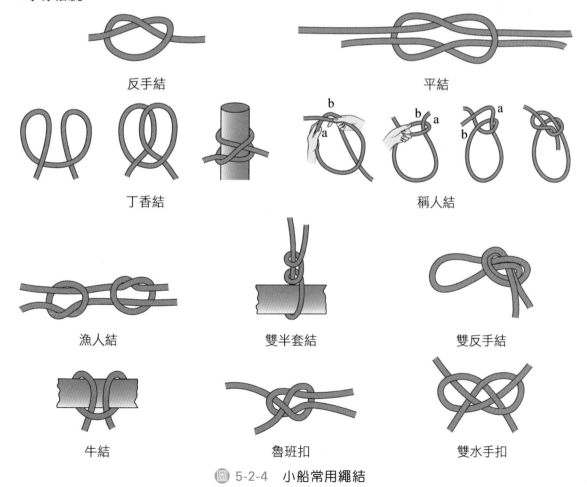

圖 5-2-4　小船常用繩結

7. 雙反手結(Double Overhand Knot)：用來縮短繩索之一種打法。

8. 牛結：簡單易解之繩結。

9. 魯班扣(Sheet Bend)：連接兩繩索用。

10. 雙水手扣(Double Carrick Bend)：連接兩較粗繩索用之繩結。

三、滑車與轆轤

（一）滑車各部分名稱

滑車(Block)主要部分之名稱為滑車殼(Shell)、滑車輪(Sheave)、滑車軸(Pin)、滑車眼環(Eye)、滑車滑環(Shackle)、滑車鉤(Hook)、滑車箍(Strop)等。在滑車頂，即鉤或眼環所裝之地方稱為滑車頭(Crown)，滑車之底稱為滑車尾(Arse or Tail)。滑車殼之兩邊稱為滑車頰(Cheeks)，滑車頰上之溝槽用以裝箍(Strop)稱為滑車溝槽(Score)，在滑車輪與殼間之開口用以穿索處稱為通索道(Swallow)。

（二）滑車之種類

1. 內箍滑車(Internal-Bound Block, I.B.Block)：此種滑車之滑車殼部分由木製成，其他部分係由金屬所構成。金屬部分係由一叉型之鋼材所組成，此鋼材稱為捆條(Binding)。

2. 金屬滑車(Metal Block)：凡由金屬材料所製成之滑車稱為金屬滑車，其類別很多。

3. 活口滑車(Snatch Block)：係一種在其一邊裝有絞鏈(Hinged Clamp)而可卸開之滑車，故繩索之索套，可自開口側將繩索滑入滑車輪上，然後再將絞鏈夾扣上，使其起來與手提導滑車一樣方便。

4. 橢圓滑車(Clump Block)：可為木滑車或金屬滑車，其通索道特大。

5. 箍滑車(Stropped Block)：使用箍帶於滑車殼之上者，有時稱為外箍滑車(External Bound Block)。

（三）轆轤

轆轤(Purchases and Tackle)中之滑車分別稱為動滑車(Moving Block)及定滑車(Standing Block)，穿經其間之繩索為滑車索(Fall)。滑車索依其所在部分之不同稱為固定段(Standing Part)、活動段(Running Part)及拉力段(Hauling Part)。轆轤之大小通常以所使用之滑車索大小名之，例如使用 3 吋（約 7.62 公分）之滑車索稱其為 3 吋轆轤。

轆轤之機械利益(Mechanical Advantage)可由用以克服負荷或阻力之作用力以表示之，其值等於負荷（作用之力）或阻力（作用力）。

$$S \times P = W + \frac{nW}{10}$$

S：拉力段之拉力，P：轆轤之理論機械利益，n：滑車輪的數目，W：負重。

圖 5-2-5　轆轤作用力示意圖

（資料來源：船藝概要，基隆海事自編教材）

機械利益(Mechanical Advantage)：如果摩擦力不計的話，機械利益等於通過動滑車之滑車索之段數。

摩擦阻力：每一滑車輪之摩擦阻力，可估量為所舉重量之十分之一。

速度比(Velocity Ratio)：拉力段所拉之距離與動滑車移動之距離比，稱為速度比，其值等於經過動滑車之繩段數。

5.3 動力船舶之操船

一、船舶運轉

影響船舶運轉原則上分有推進力、側力、舵力。

1. 推進力(Propulsion Force or Screw Thrust)：螺旋槳（俥葉）轉動所產生之推力或後退力。

2. 側力(Side Force)：螺旋槳（俥葉）轉動時，因俥葉在水深部位之壓力差，造成俥葉上下緣，所受反作用力差所致。亦可稱之為明輪效應(Paddle Effect)。

3. 舵力(Rudder Force)：水流或俥葉流作用於舵板所產生之作用力。

二、螺旋槳（俥葉）

動力小船在螺旋槳(Propeller)設計上，分單螺旋槳及雙螺旋槳，以其旋轉方向之不同，分右旋(Right Hand)及左旋(Left Hand)兩種。所謂右旋、左旋是由船艉看俥葉的旋轉方向，一般單俥右旋螺旋槳葉，正舵倒俥時，艉易偏左，單俥左旋螺旋槳葉，正舵倒俥時，艉易偏右。俥葉船在設計上，其俥葉一般均向內旋(Inward)或向外(Outward)旋轉，其側力則不明顯。

三、舵

舵(Rudder)為操縱船舶迴轉(Turning)最主要之裝置，如為舷外機或舷內外機，則螺旋槳本身即可充當舵之效用，舷內機船則需靠舵以操縱船舶之航向。舵之種類有不平衡舵(Unbalanced Rudder)、平衡舵(Balanced Rudder)、半平衡舵(Semi-balanced Rudder)。不平衡舵的舵葉面積全左舵桿之後，平衡舵的整面舵葉皆伸至舵桿之前，半平衡舵之舵葉下半部伸出舵桿之前。舵的三種型式中，不平衡舵是自古即採用者，而平衡舵及半平衡舵是近年來採用的。

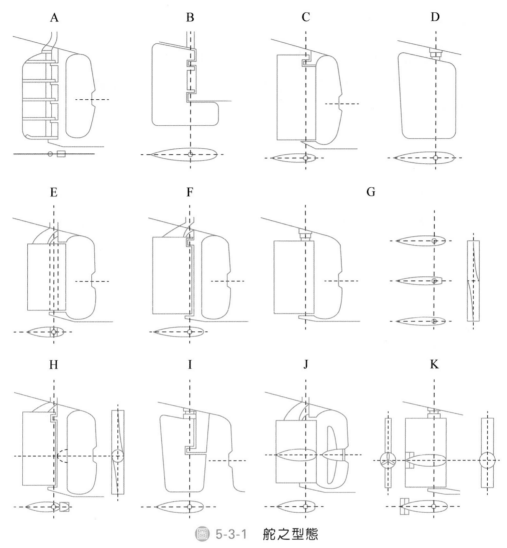

圖 5-3-1　舵之型態

（資料來源：船藝概要，基隆海事自編教材）

　　為改變船之航行方向轉動舵之裝置稱為操舵裝置(Steering Gear)。小型舷外機無舵也無操舵裝置，可由人力扳動舷外機把柄，達到控制航向之目的。操舵裝置中，最簡單的，是用手臂力量直接轉動舵，此方法有下列數種：

1. 在舵的上端按裝一支柄，直接用手將柄左右牽動而操作舵，這是最簡單的方法。

2. 在舵柄之左右用繩索或鏈鎖牽導，另一端盤捲在一圓筒上，筒上裝舵輪而旋轉，使舵之旋轉軸左右旋轉。

　　大型船之舵大，舵輪距舵遠，以人力無法轉動。於是用手直接轉動舵輪，舵輪與舵之間裝置操舵機，以舵輪之轉動使操舵機工作，用舵機的力量使舵柄轉動。

四、俥舵效應

1. 俥葉效應：當正舵時，一般右旋單俥船，前進時，初始，由於側力作用，艉稍偏右，艏稍偏左。當達相當速度後，則無偏向發生。倒俥時，由於側力及艉吸入流之作用，使艉向左偏向大，艏即向右大幅偏轉。艉側來風時，船艉傾向追風（偏向上風）。

2. 舵效應：舵效與舵板之面積大小成正比，與船速的平方成正比，舵角大則舵效大。唯用舵轉向時，舵角不宜超過 35°，因為大於 35°時，亦產生背壓及渦動現象，減損舵效力。一般進俥時，舵效顯著，倒俥時舵效不佳。進俥時，右舵，使船艉向左，船艏向右；左舵，使船艉向右，船艏向左。退俥至相當速度時，右舵，使船艉稍偏右，艏偏左；左舵，使船艉稍偏左，艏偏右。小船轉向用舵時，除為了避免緊急危險，應避免使用大舵角，以免造成小船的傾側，或甚而翻覆。

3. 俥與舵之合力：進俥或退俥時，若同時施用舵，則對船舶運動所改變方向，乃是兩者之合力（向量合）。

4. 擺尾現象(Kick Out)：小船轉向時，船尾會向航向外側偏出。利用此現象，於有人落水時，可向落水人員之舷側大角度轉舵，可避免落水人員為螺旋槳葉所傷。

5. 風與流之影響：逆流、逆風時，舵效比順流、順風時佳。倒俥時無舵效，艉易逆風。小船隨風漂流時，易成橫風。小船向上風舷轉向比向下風舷困難。

五、靠離碼頭

（一）靠泊碼頭

　　靠碼頭時，應以與碼頭約成 30~40 度角度減速慢行，至船首離靠泊點約 4~6 倍船身時，停俥以慣性前進，船速約低於 1 節。至靠泊點時，以外角舵使船身與碼頭平行並保持橫距約 1 公尺，略打倒俥，使船停住帶上纜繩即可。接近碼頭時，視風向情況決定離岸距離，吹攏風時，離岸應稍遠些，預留風壓。可分成四步驟：

1. 小船以與碼頭成約 30~40 度夾角進入靠泊點。

2. 距靠泊點 4~6 倍船身，停俥慣性前進。

3. 以外角舵進入靠泊點保持約 1 公尺之橫距。

4. 船身與靠泊點平行時，略打倒俥停住船身。

（二）離碼頭

　　小船離碼頭時，應讓小船船尾先偏離碼頭，以內角舵（右舷靠則右舵，左舷靠則左舵）微進俥，使艉偏離碼頭，再回正舵倒俥退出。倒俥時應後視並鳴笛三短聲，表示本船正在倒俥中，至適當回轉距離時，再進俥以外角之滿舵離開碼頭。其原則為避免俥葉掃到碼頭，並注意前後船之距離，避免碰觸他船。可分成四步驟：

1. 內角舵微進俥，使艉偏離碼頭。

2. 艉偏出、停俥、回正舵。

3. 倒俥退出（後視、三短聲）。

4. 外角舵，進俥離開碼頭。

六、風速儀錶之作業：求真風向、真風速

　　圖 5-3-2 所示 \overrightarrow{AB} 為本船航向、航速，\overrightarrow{CA} 為由風速儀所得，相對本船視風之風向、風速，\overrightarrow{DA} 為真風向、真風速，則得由下述方式得之：

1. \overrightarrow{AB} 為本船航向、航速，\overrightarrow{CA} 為相對本船視風之風向、風速則連接 \overrightarrow{CB} 再用平行尺將 \overrightarrow{CB} 平推至 A、則得 \overrightarrow{DA} 為真風向、真風速。

2. 將 \overrightarrow{BA} 用平行尺推至 \overrightarrow{CD} 量測 \overrightarrow{DA}、則得 \overrightarrow{DA} 為真風向、真風速。

3. 風主來向，圖中虛線部分為相對運動三角形圖例，記得求得真風去向、去速，須回復其真風之來向、來速 \overrightarrow{DA}。$\left(\overrightarrow{er}+\overrightarrow{rw}=\overrightarrow{ew}\right)$

4. 依相對運動三角形作業，可參考如下：$\left(\overrightarrow{er}+\overrightarrow{rw}=\overrightarrow{ew}\right)$

　　（參酌薩師洪老師航海學第一部第十三章風力問題）

　　(1) 於作業圖上，繪出本船的航向航速 \overrightarrow{AB}；\overrightarrow{BA} 即為船風。

　　(2) 由風速儀得知視風向、風速，以 \overrightarrow{CA} 表示並繪於作業圖上。

　　(3) 風主來向，則取其去向 $\overrightarrow{AC'}$。

　　(4) 用平行尺將 $\overrightarrow{AC'}$ 平移至 $\overrightarrow{BD'}$。

　　(5) 取得 \overrightarrow{AD} 為真風向、真風速。

　　(6) $\overrightarrow{AD'}$ 為去向。

　　(7) 將 $\overrightarrow{AD'}$ 回復成 \overrightarrow{DA}，成為來向之真風向、真風速。

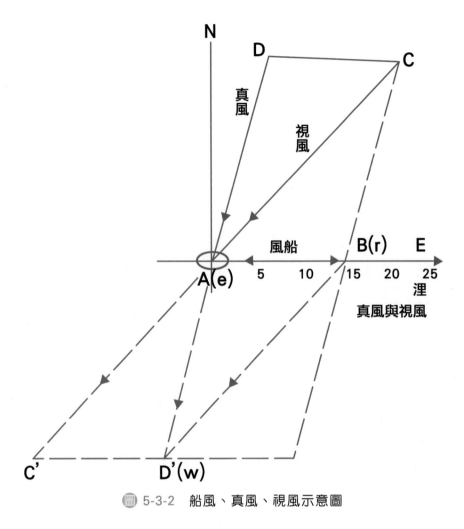

圖 5-3-2　船風、真風、視風示意圖

七、羅經之作業 （參酌薩師洪老師航海學第一部第二章　羅經）

（一）真航向（方向、方位）與各誤差之關係

1. 若磁北在真北之西→磁差為西；若磁北在真北之東→磁差為東

2. 若磁羅經北在磁北之西→自差為西；若磁羅經北在磁北之東→自差為東

3. 若磁羅經北在真北之西→磁羅經差為西；若磁羅經北在真北之東→磁羅經差為東

4. 磁羅經差＝磁差＋自差

5. 若電羅經北在真北之西→電羅經差為西

6. 若電羅經北在真北之東→電羅經差為東

7. 東加西減、東正西負

（二）所示各「誤差」，其數值均為「東正」、「西負」

1. 真航向(T.C.)＝磁航向(M.C.)＋／－磁差 Var.(E)/(W)

2. 磁航向(M.C.)＝羅經航向(C.C.)＋／－自差 Dev.(E)/(W)

3. 羅經差 C.E.(E)/(W)＝自差 Dev.(E)/(W)＋／－磁差 Var.(E)/(W)

4. 真航向(T.C.)＝羅經航向(C.C.)＋／－羅經差 C.E.(E)/(W)

5. （羅經航向）（自差）（磁航向）（磁差）（真航向）（電羅經差）（電羅經航向）（羅經差）

| C | D | M | V | T | GE | GH | CE |

運算式：C＋D＝M，　M＋V＝T，　　T＝GH＋GE，　　　　CE＝D＋V

T＝C＋CE＝C＋D＋V

(1) 各項誤差分向東，向西，向東其符號為正，向西其符號為負

(2) 若計算結果，其誤差之符號為正，則為東，符號為負，則為西

例一： 某船首向 218°，該向時自差為 2°E，該地區之磁差為 10°W，求 M.C.、T.C.及 C.E.。

C	D	M	V	T	CE
218°	2°E	220°	10°W	210°	8°W

答：M.C.為 220°、T.C.為 210°、C.E.為 8°E

例二：

SH	N	NE	E	SE	S	SW	W	NW
D	8°E	7°E	2°W	7.5°W	2°W	8°E	9°E	7.5°E

今測得 A 燈塔之羅經方位為 045°，B 燈塔之羅經方位為 315°，此時航向為 090°，偏差為 2°W，求兩燈塔之真方位。（由航向得知自差為 2°W）

	C	D	M	V	T
A 塔	045°	2°W	043°	2°W	041°
B 塔	315°	2°W	313°	2°W	311°

答：A 燈塔真方位 041°

B 燈塔真方位 311°

經過一段時間後測得 K 標桿之羅經方位 074°，Q 燈船之羅經方位 200°，此時航向為 270°，磁差為 5°W，求 K 標桿與 Q 燈塔之真方位。（由航向得知自差為 9°E）

	C	D	M	V	T
K 標桿	074°	9°E	083°	5°W	078°
Q 燈船	200°	9°E	209°	5°W	204°

答：K 標桿真方位 078°

　　Q 燈船真方位 204°

八、颱風圈避航作業（以北半球為例）

1. 船舶遇上颱風時，應保持冷靜避免將船駛進颱風中心，並使船隻穩定的航行。

2. 利用白貝羅定律，確定颱風中心方向，避免駛入。

3. 觀測氣壓計若氣壓越來越低，則本船位於颱風前半圓。

 觀測氣壓計若氣壓越來越高，則本船位於颱風後半圓。

4. 觀測風向若左旋，則本船位於颱風左半圓。

 觀測風向若右旋，則本船位於颱風在右半圓。

 所觀測之風向若不變，則本船位於颱風行進路徑上。

5. 利用對氣壓及風向之觀測，可得知本船位於颱風圈中那一象限，小心駕駛。

6. 如船在危險半圓（右半圓），則採取風向對右舷船艏航行。

 如船在可航半圓（左半圓），則採取風向對右舷船尾航行。

7. 如船在颱風前部、並在颱風行進路徑上，亦應採取風向對右舷船尾航行。

8. 颱風路徑可能隨時改變，應隨時注意風向之改變，而更正航路。

九、船舶航行避讓之操作作業（可使用雷達作業）

　　參考國際海上避碰規則規定，其作業如下：

（一）第一階段（保持正確瞭望，以期完全了解其處境及碰撞危機）

1. 目標浮出水平線即予鎖定→測出 CPA

 若 CPA > 設定值→目標安全

2. 若 CPA＜設定值→目標不安全

若 CPA＝0→目標有碰撞危機→則進入第二階段（判別誰是讓路船／直航船）

若本船為讓路船→進入第三階段（採取適當之避讓措施）

（二）第二階段（求出位向 ASPECT）

1. 先求出目標船之航向航速

2. 由目標船之航向反求出其觀測本船之相對方位

 此相對方位即為位向(ASPECT)

3. 位向 ASPECT 應進化至本船之顯示燈號

 →以判別本船是在目標船的紅燈區／綠燈區／白燈區

 →以判別本船是讓路船／直航船／追越船

 →以依避碰規則之規定採取適當措施→第三階段（採取適當之避讓措施）

（三）第三階段（採取適當之避讓措施）→先模擬再執行

 採取避免與他船碰撞之措施時應以安全距離相互通過。

（四）第四階段（監控）

 持續回復第一階段，密切觀測。

（五）第五階段（返回原航向）

 當兩船最後通過安全之「最近點」（即直至他船最後通過並分離清楚），可斟酌回復原航向、航速。

十、錨泊

 當需在水上暫時停泊小船，需下錨停泊，錨泊之海底底質最佳者為沙或泥之底質，岩石或珊瑚礁底皆不適於錨泊。錨泊應放出適當長度之錨索，否則易發生走錨之現象，於微風、水流微弱之情形下，錨索之長度約為水深之 3 倍即可。若風強且水流強勁，則錨索之長需為水深之 5 至 10 倍。小船所用之錨，多為 Danforth 錨，為 1933 年美國人 R.S. Danforth 所發明，為各型錨中抓著力最佳者。

1. 拋錨方法：小船至下錨地點停止前進，對水無速率時，拋下船錨。略用倒俥，放出適當長度錨索，使錨抓緊即可。

2. 錨之其他功用：小船緊急停止之使用、狹水道小於本船迴轉半徑之迴轉使用、小船擱淺時，脫離淺灘使用。

3. 海錨：海錨為帆布製如漏斗狀之裝置，於浪大風急且水深甚深，無法下錨之處，可於船首放出海錨，讓小船頂風頂流，並穩住小艇。海錨之圓錐開口直徑，約為 75 公分，圓錐尾直徑約為 3 公分。海錨放出時，前後皆有一錨索，後索可方便海錨之收回。

十一、特殊情況操船

1. 大風浪操船：於風大浪高，海面狀況不佳之天候，風浪大且有湧時，若小船船身與海浪平行，小船易為海浪打翻，此時操船應：
 (1) 減低船速，避免船底拍擊過大。
 (2) 船首與浪湧成 20 度之角度航行。
 (3) 甲板上排水口開放以利排水。
 (4) 固定船上之移動物體。

2. 拖帶：若小船於海上需拖帶他船時，兩船間之拖纜長度，至少應為兩船船身長之和的 3 倍。

3. 撈救落水人員：人員落水，應盡快予以撈救，尤其寒冷季節，海水低溫，人員易造成失溫現象。落水人員撈救應依下列方式為之：
 (1) 向落水人員舷側轉向，人在右舷向右轉向，人在左舷向左轉向。
 (2) 迅速向落水人員拋出救生圈，救生圈應向拋落水人員之上風處。
 (3) 注意落水人員之狀況及其漂流情形，小船環繞落水人員航駛至其下風處。
 (4) 至落水人員下風處對正落水人員，慢俥航駛，接近落水人員。
 (5) 至落水人員處，停俥救起落水人員，不可撞及落水人員。
 (6) 若風浪過大宜將船駛至上風處，將落水人員置於下風處，以利安全撈救。

十二、其他操船處理

1. 船上失火：船上失火除盡快撲滅火源外，並應調整航向，使火源位於本船之下風處，避免火勢擴大。

2. 俥葉攪住：小船螺旋槳因漁網或水中漂流物而使俥葉攪住，應立即停止引擎處理，舷外機船可揚起舷外機清除，舷內外機或舷內機船必須人員下水清除，否則只能等

待他船拖帶支援。俥葉如被繩索或塑膠帶攪住，仍強行動俥，則引擎可能超過負荷而燒毀。

3. 小船擱淺：小船近岸航行，或停船漂泊，因未能確實掌握水深而致擱淺。此時不宜貿然動俥，應：

 (1) 引擎立刻停俥，不可強行動俥以圖脫困，因此種情形下動俥，可能使船體受損擴大，或引擎吸入沙泥受損。

 (2) 檢查小船受損情況。

 (3) 觀察潮水狀況，計算高潮時間。

 (4) 於高潮時，利用槳或艇鉤或錨，必要時減輕小船重量，以使小船脫困浮起，至安全吃水時，再動俥脫離。

 (5) 必要時，由他船協助脫離。

4. 避開水上漂浮物：小船航行應避開水上漂浮物，如浮木、垃圾等，俥葉打到此等漂浮物會受損變形。如實在無法避開，則應停俥，舷外機船則可將舷外機升起，讓小船以慣性衝過漂浮物。

十三、開航前注意事項

1. 收聽氣象，了解航行水域之氣、海象狀況。

2. 準備航行區域海圖。

3. 預定航行浬程及時間計算。

4. 航行用燃油、備用燃油檢查及準備。

5. 淡水及食物準備。

6. 航行設備及裝具檢查。

7. 救生衣、救生圈檢查。

Memo:

CHAPTER 06

氣（海）象常識

　　臺灣四面環海，東臨太平洋，西臨臺灣海峽及大陸棚，海洋、內河水上遊艇遊憩資源和活動充滿潛力。但因島內中央山脈等多處高山盤據，河川大多狹窄，水淺而湍急，出海口處潮汐潮差變化顯著。又臺灣緊鄰大陸陸地，氣候屬於海島型氣候，天氣變化及氣候特性主要與季風息息相關，而南太平洋形成熱帶高氣壓發展成颱風，對夏秋季節海上活動造成極大之威脅。夏季主要盛行西南季風，風向由臺灣西南部吹向東北部，冬季主要盛行東北季風，風向由臺灣東北部吹向西南部。

　　由於島內河道以及海上的季風與颱風，對動力小艇駕駛及活動產生極大之挑戰。諸如離靠岸駕駛技巧、海上搜救等駕駛基本技能，均與潮流和海象密不可分，因此充分掌握氣象相關之潮流、季風、颱風、風速及風浪分類等基本知識，進而熟悉氣象播報管道及方式，將能提供小艇更安全駕駛的環境。

　　近幾年海上休閒及水域休閒廣為國人接受，交通部與各縣市觀光主管單位朝愛海、知海及親海方向，推出藍色公路網，如娛樂漁業、漁船活動及增加開放遊艇停泊港口（如龍門漁港），隨著法令限制逐漸鬆綁、硬體設施及路線增加建置，進而串連路上休閒及海上休閒之便利性，大大提升海上休閒之人口，因此了解各地氣候，氣象之專業術語及預測知識極為重要。

　　動力小艇駕駛必須具備航海相關氣象知識及掌握判斷應變技能，本篇將依序介紹水、風、氣團等大氣相關認識，諸如風力、雨量、季風，及溫度、濕度、能見度等，依氣象相關重點分別敘述於下。

6.1　水與潮汐

一、水循環

　　水在大自然中循環，形成水循環，水藉由蒸發、凝結及降水過程，在大自然中持續循環。水亦可經由微生物吸收及攝食進入體內，並經由呼吸、蒸散、排泄及分解等作用，循環進入大自然。

　　水流入河川形成河流，流經變化山勢地貌，因河道寬窄變化及地勢高差，產生水流速度及旋轉方向之變化，增添河流流域水流不穩定性。臺灣山岳多成南北向，河道短淺，於風災大雨或豪雨中，水流加速湍急，此乃臺灣河道航行必須認知之河流流域特性。西部河川流入臺灣海峽，東部河川流入太平洋。

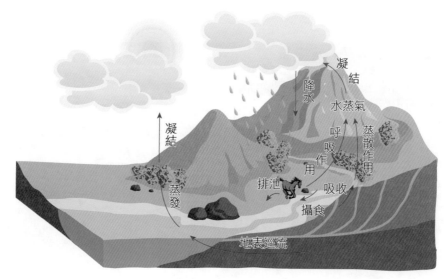

圖 6-1-1　水循環

二、海流

　　水流流入海洋，海洋中的水流承受風壓、地球自轉力、地球與太陽及月球間吸引力等作用，而發生流動的現象，形成海流。海水因受輻射熱、蒸發、降水、冷縮等作用而形成不同密度之水團，臺灣海峽及其附近之海流情況係隨季節性變化而改變。

　　洋流猶如大洋中的河流，朝向特定的方向及路徑流動，海流隨其成因的不同可分為吹送流、密度流、傾斜流及補償流等。潮汐現象產生係因地球上之海水承受與太陽及月亮間之吸引力，造成海水海面高程產生週期性升降現象。海水海面高程產生上升過程稱之為漲潮，下降過程稱之為落潮，海面高程達最高水位稱為高潮或滿潮，最低為低潮或是乾潮。漲潮與落潮間水位差稱為潮差，平潮為漲潮與落潮間水位無變化期間，任何時間海水平面高出海圖基準面之高度稱之為潮高。

圖 6-1-2　　臺灣地區海流流況，北海道流順時鐘方向流經菲律賓群島及臺灣東部海岸，形成黑潮

寒流（含涼流）
暖流

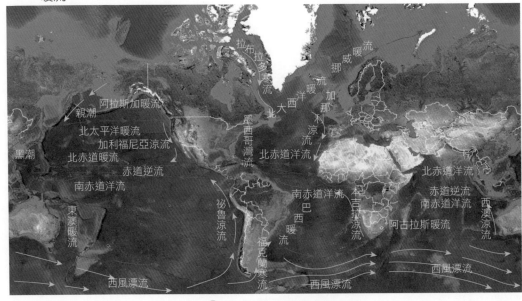

📷 6-1-3　全球洋流分布

（資料來源：http://web4.fssh.khc.edu.tw/course/ear/oceanflow.html）

　　臺灣西部區域海岸為半日潮，海面升降一次的週期約為 12 小時 25 分，每天有兩次漲潮與兩次落潮。但全日潮為每天海面升降一次，週期約為 24 小時 50 分，亦即僅有一次漲潮與落潮。倘若實際的潮汐現象並不單純屬於半日潮或全日潮，稱為混合潮。就距離而言，月球比太陽距離地球近，月球的引潮力較太陽強，因此採用農曆估算當地的潮位較為準確。當月球距離地球最遠時，相當於農曆上弦月及下弦月時潮差最小，所產生之潮稱為小潮。而於農曆新月和滿月時潮差最大，所產生之潮稱為大潮。

📷 6-1-4　漲潮與退潮

6.2　氣壓與鋒面

　　臺灣的天氣和氣候主要受季風影響，夏天吹西南季風，冬天吹東北季風，因而造成各地區不同的氣候。在天氣變化上，四季中以春冬兩季的變化較大，夏秋兩季天氣變化較小。在氣溫方面，北部氣溫比南部低。在雨量方面，中南部夏季雨量較多，冬季就很少下雨，北部則幾乎是全年有雨，臺灣地區梅雨期發生在春末夏初的季節。大氣狀況與風、溫度、氣壓、氣團及鋒面等息息相關。

　　大氣由包覆地球四周圍之空氣組成，氮氣與氧氣為主要成分，分別占 78% 及 21%。地球表面大氣層可依溫度的分布變化進行分層，依序為對流層、平流層、中氣層，往上延伸至增溫層。平流層上部因臭氧吸收太陽的紫外線輻射，具有阻擋太陽紫外線，避免陽光造成直接傷害。

　　氣壓就是地表面的空氣層所產生的一種壓力，簡稱為氣壓。現行使用之氣壓單位為百帕，1 標準大氣壓值為 1,013 百帕。倘若某地點之氣壓為 1,000 百帕，該地點位於低氣壓區域，該區域為上升空氣，而四周高氣壓空氣會流入，氣流循反時針方向內旋，常伴著鋒面並有下雨、強風的壞天氣。倘若某地點之氣壓為 1,020 百帕，該地點位於高氣壓區域，該地區的氣壓比周圍的氣壓高，下沉重的空氣團，會向四周擴散，此種氣壓分布之情形，空氣係自中心循順時針方向外轉。高氣壓範圍內之天氣型態為雲少及天晴，低氣壓範圍內之天氣型態為初期為晴天，雲量逐漸增多轉為陰雨綿綿。

　　當一大團空氣滯留在陸地或海面往水平伸展，於同一高度層具有相近及均勻的溫度與濕度者稱氣團。依氣團形成地區分類可分為熱帶海洋氣團、極地大陸氣團及赤道氣團，依氣團的溫度分類可分為暖氣團及冷氣團，暖氣團會向寒冷地區移動，提高行經區域當地溫度，而冷氣團會降低行經區域當地溫度。

　　鋒面為兩種不同類型氣團相會所產生的界面，冷暖空氣的移動同時造成鋒面移動，因不同的移動情形可分為冷鋒、暖鋒、滯留鋒、囚錮鋒四種鋒面及其天氣特性，在臺灣最常見的是冷鋒和滯留鋒。當冷空氣推鋒面向暖空氣方向移動時，稱為「冷鋒」，冷鋒鋒面過境造成地面氣溫降低變冷。冷鋒移動有快慢之分，移動較慢的冷鋒，暖空氣上升較慢平穩，而出現層狀雲，降雨緩和；移動較快的冷鋒，暖空氣受冷空氣猛烈衝擊快速上升，造成濃厚的積雨雲，這時地面就會下起雷電交加的大風雨。

表 6-1　暖鋒及冷鋒之天氣特性

天氣特性	氣象要素	鋒前	鋒正通過時	鋒後
暖鋒	氣壓	穩定下降	停止下降	稍微變化或徐徐下降
	風	風向逆轉，風速增加	風向順轉，風速微弱	風向穩定
	氣溫	穩定或徐徐上升	上升	稍變化
	相對濕度	在降水時上升	如未飽和，可能繼續上升	稍微變化，可能飽和
	天氣	持續不斷降水	晴天或毛毛雨或間歇小雨	降水減弱、停止
	能見度	除非下雨，能見度一般良好	常有霧(mist)，能見度惡劣	通常中度或惡劣能見度，有霧或靄
冷鋒	氣壓	下降	突然上升	繼續上升，但上升速度較慢
	風	風向逆轉，風速增加，有短暫之陣風	風向突然順轉，可能有陣風	陣風後，風向稍送轉，風速穩定，較多順轉
	氣溫	穩定，但在鋒前溫度下降	突然下降	稍微變化，在陣雨時溫度變化不定
	相對濕度	在鋒前附水中，相對濕度可能增高	在降水中，相對濕度保持很高	降水停止，相對濕度急降，陣雨時濕度不定
	天氣	通常零星降雨，並可能有雷聲	大雨，並可能有雷聲及冰雹	通常有大雨，隨後雨過天晴，但時有陣雨
	能見度	中度或惡劣，可能有霧	短期極為惡劣，隨後快速轉佳	極佳

資料來源：中央氣象局。

　　若暖空氣的勢力強過冷空氣，而鋒面向冷空氣方向運動，就形成「暖鋒」，會使經過地區的氣溫增高。暖鋒的鋒面前方是一大片範圍廣闊的雲雨區，連綿數百公里，造成持續不斷的降雨，降雨型態和冷鋒不同。當冷氣團與暖氣團兩方強度相近，鋒面便無法迅速前進，而徘徊、停留於原地，造成冷鋒與暖鋒同時出現的雲雨天氣，就形成「滯留鋒」。「囚錮鋒」是當鋒面在移動時，如果冷鋒趕上暖鋒或是兩條冷鋒迎面相遇重疊時，鋒面和鋒面之間拉拉扯扯，互不讓步，最後兩條鋒面就會合併成「囚錮鋒」，它所造成的雲系和降雨兼具兩種鋒面的特徵。

6.3 風的種類

空氣流動產生風，風流經海域，海面激起浪花，季風影響臺灣地區的天氣和氣候，東北季風於冬天盛行。本節依據中央氣象局資料，介紹風力分級及陸地與海面特徵，並介紹颱風強度分類及命名方式。

當高氣壓地區之空氣往低氣壓地區流動，流動方式於北半球地區，風係以右旋方式由高氣壓中心向外流出，或以左旋方式由外流入。風向係表示風的來向，例如基隆冬季吹東北風，是表示風從東北邊方向吹過來，風向觀測可以 16 方位或採用角度數表示。風速的單位可以每秒幾公尺（公尺／秒）表示，或換算成每小時幾公里（公里／小時），或採英制單位換算成每小時幾哩（哩／小時）、每小時幾海浬（海浬／小時）或簡稱為節(Knot)。

風力可依陸地級海面物體經風吹動變動現象，進行分級並區分強弱程度。目前國際通用之風力等級評估為蒲福風力級數(Beaufort Scale)，1805 年英國海軍上將蒲福氏首創，用於海上風力等級觀察，後經修訂亦用於陸上，成為今日各國通用之風力等級評估。

實際風速與蒲福風級之對應經驗關係式為：

$$V= 0.836×B^{3/2} \quad m/s$$

V 為風速（公尺／秒），B 為蒲福風力級數

颱風分級未將雨量、暴風半徑及颱風移動速度納入考量，僅依接近颱風中心處之最大風速進行輕度颱風、中度颱風及強烈颱風等分級，熱帶性低氣壓表示其近中心最大風速低於輕度颱風標準。中央氣象局並無「超級颱風」或「超級強烈颱風」的分級標準。

中央氣象局颱風名稱產生方式，自民國 89 年 1 月 1 日起係同步採世界氣象組織於 1998 年召開颱風委員會決議，統一西北太平洋及南海地區生成之颱風名稱，由 14 個颱風委員會成員分別提供 10 個名稱，經由世界氣象組織之區域專業氣象中心排定名稱之順序，採用以颱風編號為主，颱風命名為輔的報導方式。

🐟 表 6-2 陸地及海上情形應用敘述之蒲福風級表

蒲福風級	稱謂	陸地情形	海面情形	m/s	knots
0	無風 calm	煙直上	海面如鏡	不足 0.3	不足 1
1	軟風 light air	僅煙能表示風向，但不能轉動風標	海面有鱗狀波紋，波峰無泡沫	0.3~1.5	1~3
2	輕風 slight breeze	人面感覺有風，樹葉搖動，普通之風標轉動	微波明顯，波峰光滑未破裂	1.6~3.3	4~7
3	微風 gentle breeze	樹葉及小枝搖動不息，旌旗飄展	小波，波峰開始破裂，泡沫如珠，波峰偶泛白沫	3.4~5.4	8~12
4	和風 moderate breeze	塵土及碎紙被風吹揚，樹之分枝搖動	小波漸高，波峰白沫漸多	5.5~7.9	13~16
5	清風 fresh breeze	有葉之小樹開始搖擺	中浪漸高，波峰泛白沫，偶起浪花	8.0~10.7	17~21
6	強風 strong breeze	樹之木枝搖動，電線發出呼呼嘯聲，張傘困難	大浪形成，白沫範圍增大，漸起浪花	10.8~13.8	22~27
7	疾風 near gale	全樹搖動，逆風行走感困難	海面湧突，浪花白沫沿風成條吹起	13.9~17.1	28~33
8	大風 gale	小樹枝被吹折，步行不能前進	巨浪漸升，波峰破裂，浪花明顯成條沿風吹起	17.2~20.7	34~40
9	烈風 strong gale	建築物有損壞，煙囪被吹倒	猛浪驚濤，海面漸呈洶湧，浪花白沫增濃，減低能見度	20.8~24.4	41~47
10	狂風 storm	樹被風拔起，建築物有相當破壞	猛浪翻騰波峰高聳，浪花白沫堆集，海面一片白浪，能見度減低	24.5~28.4	48~55
11	暴風 violent storm	極少見，如出現必有重大災害	狂濤高可掩蔽中小海輪，海面全為白浪掩蓋，能見度大減	28.5~32.6	56~63
12	颶風 hurricane	—	空中充滿浪花白沫，能見度惡劣	32.7~36.9	64~71

資料來源：中央氣象局、臺灣颱風資訊中心。

CHAPTER 06, 氣（海）象常識

<< 後 6h 各測站過去 24 小時風速 前 6h >> 進階查詢

縣市：基隆市 ▽　選擇測站：基隆嶼 ▽　選擇氣象要素：全部　　　▽

說明：　　　　　　　　　　　　　　　　　　　　　　　　　　　　　　　　　更新時間：2020-12-15 17:06:01

1.風速單位：第一行為蒲福風級，第二行為公尺每秒。2.表格背景色：橘色為風級 >=8級，黃色為風級 >=6級。

縣市	測站	12/15 10:00 風向	風速	陣風	12/15 09:00 風向	風速	陣風	12/15 08:00 風向	風速	陣風	12/15 07:00 風向	風速	陣風	12/15 06:00 風向	風速	陣風	12/15 05:00 風向	風速	陣風	今日最大 風向	風速	陣風	前一日最大 風向	風速	陣風	前二日最大 風向	風速	陣風
基隆市	基隆嶼	◤	3 4.3	6 13.4	▽	4 5.5	7 14.0	▽	4 5.8	7 14.8	▶	4 6.7	7 15.8	▽	4 6.7	7 14.8	▽	4 6.9	7 16.3	▽	4 7.0	7 16.3	▽	5 8.9	8 18.8	◤	2 3.0	-

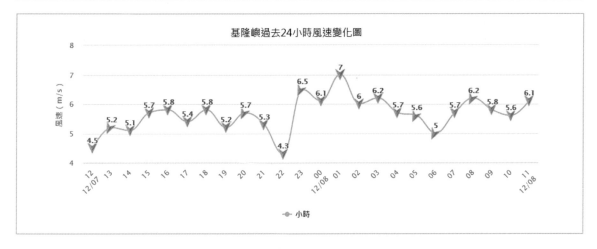

圖 6-3-1

（資料來源：中央氣象局）

中央氣象局即時提供 24 小時風向風速及陣風資訊查詢，如圖 6-3-1。

臺灣地區從 1~12 月均有可能遭受西北太平洋及南海地區產生之颱風侵襲，根據過去氣象紀錄，颱風出現在 4 月下旬至 11 月期間；其中以 7~9 月，暑假期間最為頻繁。依據颱風近中心附近平均最大風速，中央氣象局將颱風強度分為三級，依序為輕度颱風，中度颱風及強烈颱風等三級。

表 6-3　颱風強度分級

颱風強度	近中心附近平均最大風速			
	每秒公尺(m/s)	每小時公里(km/hr)	每小時海浬(knots)	相當風級
輕度颱風	17.2~32.6	62~117	34~63	8~11 級
中度颱風	32.7~50.9	118~183	64~99	12~15 級
強烈颱風	51 以上	184 以上	100 以上	16 級以上

資料來源：中央氣象局。

🐚 表 6-4　部分颱風國際命名及原文涵義

來源	第 1 組	第 2 組	第 3 組	第 4 組	第 5 組
柬埔寨	丹瑞 Damrey：象	康瑞 Kong-rey：女子名	娜克莉 Nakri：花名	科羅旺 Krovanh：樹名	莎莉佳 Sarika：鳥名
中國	海葵 Haikui：海葵	玉兔 Yutu：兔子	風神 Fengshen：風神	杜鵑 Dujuan：花名	海馬 Haima：海馬
北韓	奇洛基 Kirogi：候鳥	桃芝 Toraji：花名	卡玫基 Kalmaegi：海鷗	莫吉給 Mujigae：彩虹	米雷 Meari：回音
香港	啟德 Kai-tak：機場名	萬宜 Man-yi：水庫名	鳳凰 Fung-wong：鳥名	彩雲 Choi-wan：建築物名	馬鞍 Ma-on：山名
日本	天秤 Tembin：天秤座	烏莎吉 Usagi：天兔座	卡莫里 Kammuri：北冕座	柯普 Koppu：巨爵座	陶卡基 Tokage：蝎虎座

資料來源：中央氣象局。

6.4　溫度、濕度與霧

　　臺灣地區的氣候，四季中以春季及冬季兩季的天氣變化較大，而夏季及秋季兩季天氣變化較小。溫度方面，南部氣溫較北部高。而雨量方面，北部較南部多雨，北部幾乎是全年有雨，中南部僅夏季雨量較多，冬季就很少下雨。臺灣地區梅雨期發生在春末夏初，約在 5~6 月分的季節。

　　濕度與空氣中所能存在水蒸氣有關，溫度越高可存在水蒸氣越多，基本上 1m³ 的空氣在標準狀況下為 1,290g(1.29kg)，其可以存在的水蒸氣在 10℃為 9.41g、在 30℃為 30.38g，所謂相對濕度以溫度 30℃為例，若空氣中水蒸氣僅 20g，但 30℃可存在 30.38g 的水蒸氣，所以相對濕度是(20g/30.38g)%，也就是 65%，其意義為在這個溫度空氣中的水蒸氣在飽和的 65%，而絕對濕度就是實際的水蒸氣含量 20g。霧的形成以 30℃為例，若此時空氣中的水蒸氣超過飽和量 30.38g，多餘的水蒸氣無法存在空氣中就凝結，凝結在空氣中是霧，凝結在物體表面如葉子上是露。

　　臺灣地處東北及西南季風地區，春夏及秋冬季會出現海霧，海上航行船舶必須留意。其形成的方式有兩種：

1. 平流霧(Advection Fog)：春夏交替西南季風逐漸增強，當暖濕空氣平流流經較冷水面或陸地時，相對的濕度已達飽和，即冷卻凝結成霧。

2. 蒸氣霧(Steam Fog)：晚秋及早冬，東北季風增強，冷空氣流過較暖的水面時將暖水蒸發，在空氣中達到飽和凝結形成蒸氣霧。

　　地球暖化現象亦為造成氣候變遷溫度異常變化之重要課題，由於人類排放過多二氧化碳，造成地球暖化，此外排放到大氣中之甲烷及氧化亞氮均會造成全球暖化。大氣中之臭氧能吸收太陽大部分紫外線，過去使用氟氯碳化物如冷媒、救火設備海龍系統等均會破壞臭氧層，國際上已要求在 2000 年完全禁用。

6.5 天氣圖與氣象播報

　　學習掌握氣象情報、氣象播報機制及氣象相關圖說識圖，以便動力小船操作者分析計算航行時間及航行方向，維護航行及作業安全。氣象工作人員將來自世界各地氣象站，同一時間觀測所得之相同氣壓值連線形成等壓線，由不同之等壓線組合而成天氣圖。從天氣圖上等壓線分布形勢，如壓力梯度大，亦即天氣圖上等壓線越密，表示當地壓力變化越大，當地風力越大及當地湧浪越大。

冷鋒	▲▲▲▲	東南風	
暖鋒	●●●	西風	
囚錮鋒	▲●▲●	東風	
低氣壓	L	25 節風	
高氣壓	H	15 節風	

圖 6-5-1　天氣圖符號

圖 6-5-2　天氣圖（資料來源：中央氣象局）

中央氣象局依對象、時效長短或因特殊用途，目前採用 12 種不同的氣象發布方式，氣象語音服務電話號碼為 166（非颱風警報期間可撥 166 及 167）。常見的天氣現象用詞如下：

1. 強風：要在海面上有平均 6 級或以上的風力出現，可能會影響航行船隻的安全時，就會發布「強風特報」，通常是對海域發布的。在東北季風盛行時，當有大陸冷氣團到達或者有旺盛對流雲生成，都容易有強風出現；如果有颱風接近或影響時，也會產生強風；當陸地上有強風出現，也會報導。這是各種特報中最常發布者。

2. 濃霧：在春秋及梅雨季時，在鋒面到達前的高壓迴流影響下，就常會有大範圍而且持續久的濃霧出現。濃霧會阻遮能見度，如果能見度不到 200 公尺，對陸上或海上的交通就會造成影響，氣象局便會在濃霧出現的地區或海域發布「濃霧特報」。

3. 低溫：在嚴冬時節，當強烈大陸冷氣團逼近，使得某地區氣溫突然降到 10 ℃或以下時，氣象局會發布「低溫特報」。這時在郊區空曠地帶、沿海、山坡等地氣溫都會降得比都市更低，可能到 7、8℃或 5、6℃，很容易造成農作物和養殖魚類的損害，就稱為「寒害」；如果再降，山坡地可能會降至零度或更低，而發生災害，稱為「霜害」。

4. 大雨、豪雨：當有連續降雨，而且 24 小時雨量累積到 200 毫米時，或 3 小時累積雨量達 100 毫米時，會發布「豪雨特報」；如果降雨量不到 200 毫米，卻在 80 毫米以上，或時雨量達 40 毫米時，且有可能造成災害時，便發布「大雨特報」。這兩種災變天氣最常在 5、6 月的梅雨季節時發生；或者在春秋雨季的鋒面及夏季偏南氣流強盛時，產生對流性大雨或豪雨。颱風來襲，引進強勁的西南氣流，也是大雨或豪雨的成因之一。

5. 颱風特報：

(1) 海上颱風警報發布時機為預測颱風之 7 級風，暴風範圍 24 小時內可能侵襲臺灣或金門、馬祖 100 公里以內海域時，發布頻率為每隔 3 小時發布 1 次，但必要時得增加發布次數。此時中央氣象局及各氣象站日間掛黃色旗 2 面，夜間亮綠色燈 2 盞作為警報標誌。

(2) 陸上颱風警報發布時機為預測颱風之 7 級風，暴風範圍 18 小時內可能侵襲臺灣或金門、馬祖陸上區域時，發布頻率為每隔 3 小時發布 1 次，但必要時得增加發布次數。此時中央氣象局及各氣象站日間掛黃色旗 3 面，夜間亮綠色燈 3 盞作為警報標誌。

圖 6-5-3　中央氣象局提供降雨雷達合成回波圖

（資料來源：中央氣象局）

(3) 解除颱風警報時機為颱風之 7 級風，暴風範圍離開臺灣或金門、馬祖陸上時，
即解除陸上颱風警報；7 級風暴風範圍離開臺灣或金門、馬祖近海時，即解除海
上颱風警報。颱風轉向或消滅時，得直接解除颱風警報。此時中央氣象局及各
氣象站日間將黃旗降下，夜間則將綠色燈熄滅作為解除警報標誌。

🏛 表 6-5　中央氣象局發布各種氣象報告資料表

氣象報告類別	發布次數	預報地區	預報內容
當天天氣預報	每天 2 次	臺灣及金馬共 22 區	天氣、最高最低氣溫及降雨機率
明天天氣預報	每天 4 次	臺灣及金馬共 22 區	天氣、最高最低氣溫及降雨機率
近海漁業氣象預報	每天 4 次	臺灣沿海及金馬海面共 16 區	風向、風力、浪高、天氣
三天漁業氣象預報	每天 4 次	黃海至南沙島海面共 15 區	風向、風力、浪高、天氣
一週天氣預報	每天 1 次	北部、東北部、東部、中部、南部、澎湖、金門、馬祖	天氣
一週旅遊地區天氣預報	每天 1 次	陽明山、日月潭、阿里山、梨山、溪頭、墾丁、蘭嶼、合歡山、玉山、拉拉山、龍洞（東北角風景區）、太魯閣、三仙臺（東部風景區）、綠島	天氣
中國大陸主要都市天氣預報	每天 1 次	廣州、福州、昆明、重慶、武漢、南昌、杭州、上海、南京、青島、北京、開封、西安、瀋陽、蘭州、海口、香港	天氣及最高最低氣溫
國際各主要都市天氣預報	每天 1 次	世界各洲主要城市	天氣
一週農業氣象預報	每週二、五各 1 次	北部、東北部、東部、中部、南部	天氣最高最低氣溫及農事建議事項
月長期天氣展望	每月底及 15 日各 1 次	北部、東部、中部、南部	未來一月天氣展望及上、中、下旬氣溫雨量
颱風警報	當颱風侵襲臺灣及金馬附近海面或陸地時發布		

6.6　颱風動態判斷及操船技巧

　　颱風對於海上動力小艇駕駛及活動產生極大之挑戰，諸如離靠岸駕駛技巧、海上搜救等駕駛基本技能，均與海象密不可分，進而必須學習海上判斷颱風及颱風外圍之氣象判斷及操船技巧，因此充分掌握氣象相關之季風、颱風、風速、風浪分類等基本知識，熟悉氣象播報管道及方式，以提供海上安全與小艇安全的駕駛環境。颱風來襲前二至三天，可從以下氣象徵兆判斷：

1. 天氣晴朗，能見度變佳。

2. 風向出現轉變。

3. 天空卷雲出現。

4. 海邊出現湧浪及海鳴，或沿岸潮汐漲落異常。

5. 氣溫異常及天氣悶熱。

　　航行中船舶判斷颱風及颱風外圍之氣象，首先了解在北半球生成之高氣壓範圍內的氣流，由順時鐘方向流出，而循反時鐘方向流入，因此，當人背風而立，舉起右手前方為高氣壓側，左手前方為低氣壓方向（亦即颱風中心方向）（圖 6-6-1），著名之白貝羅定律(Buys Ballot)定律係依此大氣現象原理決定颱風中心方位。

圖 6-6-1　就北半球來說，高氣壓範圍內的風順時針方向繞出，低氣壓範圍內，風逆時針方向繞入。因此背風而立的時候，高氣壓在右，低氣壓在左（資料來源：中央氣象局）

　　若船舶航行位置，處於颱風前進方向之右側半圓為危險區域，該區域強風雨大，而左側半圓為可航區域。當船舶遭遇颱風來襲，務必謹慎戒備，必須先判斷颱風中心方向及距離。當船隻位於危險區，應將右舷船艏朝向風向前進。當船隻位於可航區，應將右舷船艉朝向風向前進。

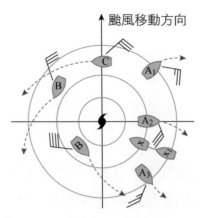

圖 6-6-2　暴風圈內船舶避風方法

（資料來源：動力小船駕駛人教本，圖片引用：中央氣象局）

6.7　波浪

　　風浪對於小船及遊艇活動產生極大之影響，因此充分掌握氣象相關風與浪的資訊對航行安全極重要。惟波浪預報有其困難度，蓋因海上的波浪不是只有一個，最後形成的波浪是好幾個不同方向的浪相互消長的結果，如圖 6-7-1 以兩個波浪消長為例，當兩波浪相遇時若相位接近，如兩浪皆往上爬就形成大浪，如圖中間部分，若一浪往上另一浪往下亦即相位差 180° 則變小浪，如圖的最左邊，故必須知道波浪是如何預報，才能知道可能遇到的波浪範圍，而不是預報是 5m 就認定浪高就是 5m。總結歸納，小浪高度約 1 至 1.5m，中浪高度約 2 至 2.5m，大浪高度約 3 至 3.5m。

　　波浪如前述是不同方向的浪相互消長的結果，故波浪預報是用統計的方法，取 1/3 最大浪的平均值稱示性波高(Significant Wave Height, Hs)作為波浪的預報，如圖 5-7-2 綠色部分。舉例來說：取 100 個波浪其中最大的 33 個波浪(33.3%)平均值若為 5m（公尺），則 Hs=5m，但是 60%的波浪只有 Hs 的 2/3，所以平均波高 H（平均 Mean）=3.2m，甚或更小些，其中有 10%及 1%的波浪分別為 Hs 的 1.27 倍及 1.67 倍，而可能的最大波浪為 Hs 的 2 倍，如下頁所示。

圖 6-7-1　兩波浪相遇時若相位接近，亦即兩浪皆往上爬就形成大浪如圖中部分，若一浪往上
　　　　　另一浪往下亦即相差 180°則變小浪

（參考 Open-University-Waves, Tides and Shallow Water Processed）

　　惟船員基本上應當了解當預報在開闊水域為 5m 的波浪時，那是示性波高
Hs(30%)，船員將遇到大部分為 3m 的波浪(60%)，小部分浪達到 6~8m(10~1%)，甚至
有可能有 10m 的波浪存在，其範圍是示性波高 Hs 的 60~200%。

Hs=5m

H（平均 Mean）=0.64 倍(2/3)的 Hs=3.2m

H（最大可能 Most Probable）（稍小於 H 平均）=3m

H1/10（10%最大波浪）=1.27 倍的 Hs = 6.3m

H1/100（1%最大波浪） = 1.67 倍的 Hs = 8.3m

Hmax= 2 倍的 Hs =10m

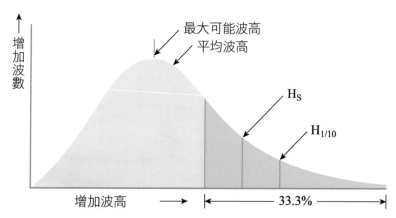

圖 6-7-2　波浪預報是用統計的方法，取 1/3 最大浪的平均值稱示性波高

(Significant Wave Height, Hs)作為波浪的預報（參考 Ucar The comet program）

Memo:

CHAPTER 07

通訊與緊急措施

通訊的意義是發送者透過各種手段與藉由各種器材，用來傳達發送者所要表達的訊息給收訊者並進而達到雙方溝通，了解雙方行動及意涵的目的。古時候人們通過天生具有良好方向感的信鴿來進行遠距離的信息傳輸，三國時代，諸葛孔明被敵軍司馬懿圍困於平陽，於是諸葛孔明以紙製天燈配合風向，繫上求救信息放上天空，後來得到救兵支援。葡萄牙航海探險家麥哲倫率領西班牙船隊找尋香料之島，沿著中南美洲大西洋西岸南下，每航經一個灣澳便派遣哨戒船前往勘查，哨戒船當初即是以兩響砲聲作為信號通知麥哲倫船隊，找尋到通往太平洋的麥哲倫海峽。人類利用眼睛、耳朵、接收的各種通訊方法讓人們溝通更加容易，以遊艇及動力小船之船舶通訊之種類可歸納如下：

1. 視覺通訊：手旗、掛旗、號標、燈光、煙火等。

2. 音響信號：號笛、號鐘、號標、霧號等。

3. 無線電通訊：無線電話、無線電報。

4. 衛星通訊。

7.1 國際信號旗

視覺通訊中，發送者發送各種訊號，讓接收者以眼睛瞭望，已達到通訊為目的，其中以旗幟符號為通訊目的者，如國際信號旗，由 A~Z 英文字母 26 面旗、10 面數字旗、代旗、答應旗共 40 面，其讀法與單其意義說明如下。（國際信號旗之 N 旗與 C 旗為求救信號，上 N 下 C 串掛。）

A, Alpha
本船有人員水下工作中，請慢速行駛並遠離

B, Bravo
本船正在裝載或卸，或正運輸危險物品

C, Charlie
表示「肯定」

D, Delta
本船操縱困難，請避讓

E, Echo
本船正在向右舵轉向中

F, Foxtrot
本船發生故障，請與本船聯絡

G, Golf	H, Hotel	I, India	J, Juliet	K, Kilo	L, Lima
本船須要引水人	本船有引水人在船上	本船正在向左舵轉向中	本船失火並載有危險品，請遠離本船	本船希望與貴船通信	貴船應立即停俥

M, Mike	N, November	O, Oscar	P, Papa	Q, Quebec	R, Romeo
本船已停俥，並於水面無速度	表示「否定」	本船有人員落水	所有人員立即回船，本船即將啟航	本船是健康，請求簽發檢疫證	本船現為靜止狀態（海軍在港當值艦）

S, Sierra	T, Tango	U, Uniform	V, Victor	W, Whiskey	X, Xray
本船正在退俥	本船正在進行拖船作業，請遠離	貴船正駛入危險中	本船需要援助	本船需要醫療援助	請貴船停止行動並注意本船信號

Y, Yankee	Z, Zulu	0	1	2	3
本船正流錨中	本船需要拖船				

4	5	6	7	8	9

代一	代二	代三	答應旗

7.2　無線電通訊

一、無線電波頻帶

國際聯合電信會(International Telecommunication Union, ITU)將電磁波頻譜內的無線電範圍 3KHz~3,000GHz 分為特低頻 VLF、低頻 LF、中頻 MF、高頻 HF、特高頻 VHF、超高頻 UHF、極高頻 SHF、至高頻 EHF 9 個頻帶，各頻帶波長及頻率範圍說明如表 7-1。

表 7-1　無線電波頻帶區分及界限

頻帶名稱	波長	頻率界限	備註
特低頻 VLF	100~10km	3~30 KHz	
低頻 LF	10~1km	30~300 KHz	長波
中頻 MF	1,000~100 m	300~3,000 KHz	中波
高頻 HF	100~10 m	3~30 MHz	短波
特高頻 VHF	10~1 m	30~300 MHz	特短波
超高頻 UHF	100~10 cm	300~3,000 MHz	超短波
極高頻 SHF	10~1cm	3~30 GHz	微波
至高頻 EHF	10~1 mm	30~300GHz	
	1~0.1 mm	300~3,000GHz	

二、海上 VHF 特高頻無線電話

VHF 屬於近距離通訊，通訊範圍視氣候及地形大約可達 20~50 浬，作為海上通訊使用。國際聯合電信會(ITU)於 1995 年會議通過，將無線電 VHF(30~300 MHz)頻帶中 150~170 MHz 作為海上通訊使用，海上特高頻(VHF)無線電話波道分配如表 7-2。

三、VHF 海上無線電通訊種類

海上無線電通訊依通訊功能、電臺及收發位置不同，有以下方式：

1. 遇險、緊急、安全通訊及呼叫：VHF CH-16 列為緊急、遇險、安全通訊及呼叫頻道，因此本頻道應常時守聽並盡量減少占用，以利隨時隨時應答岸臺及其他船舶之呼叫。

2. 港口通訊：船舶進出港口時與海岸電臺及港埠電臺通訊，直接交換有關航行安全信文及港口交通狀況之頻道。

表 7-2　特高頻(VHF)無線電通話波道分配表

波道編號 CH	船舶 VHF 無線電話（海岸電臺）		國際波道(ITU)使用優先順序排列			
	發送頻率（接收）MHz	接收頻率（發送）MHz	船舶間單頻使用次序	港埠管制		民用（公眾）通訊雙頻使用次序
				單頻使用次序	雙頻使用次序	
1	156.050	160.650			10	8
2	156.100	160.700			8	10
3	156.150	160.750			9	9
4	156.200	160.800			11	7
5	156.250	160.850			6	12
6	156.300		1			
7	156.350	160.950			7	11
8	156.400		2			
9	156.450		5	5		
10	156.500		3	9		
11	156.550			3		
12	156.600			1		
13	156.650		4	4		
14	156.700			2		
15	156.750		11	14		
16	156.800		遇險、緊急、安全通訊及呼叫			
17	156.850		12	13		
18	156.900	161.500			3	
19	156.950	161.550			4	
20	157.000	161.600			1	
21	157.050	161.650			5	
22	157.100	161.700			2	
23	157.150	161.750				5
24	157.200	161.800				4
25	157.250	161.850				3
26	157.300	161.900				1
27	157.350	161.950				2
28	157.400	162.000				6

🐠 表 7-2　特高頻(VHF)無線電通話波道分配表（續）

波道編號 CH	船舶 VHF 無線電話 （海岸電臺）		國際波道(ITU)使用優先順序排列			
	發送頻率 （接收） MHz	接收頻率 （發送） MHz	船舶間 單頻使 用次序	港埠管制		民用（公眾） 通訊雙頻 使用次序
				單頻使 用次序	雙頻使 用次序	
29(60)	156.025	160.625			17	25
30(61)	156.075	160.675			23	19
31(62)	156.125	160.725			20	22
32(63)	156.175	160.775			18	24
33(64)	156.225	160.825			22	20
34(65)	156.275	160.875			21	21
35(66)	156.325	160.925			19	23
36(67)	156.375	9	10			
37(68)	156.425		6			
38(69)	156.475	8	11			
39(70)	156.525		(DSC)用於遇險、緊急、安全的數位選擇性通訊及呼叫			
40(71)	156.575			7		
41(72)	156.625		6			
42(73)	156.675		7	12		
43(74)	156.725			8		
44(75)			警戒頻帶(Guard band)			
45(76)			156.7625~156.7875 MHz			
46(77)	156.875		10			
47(78)	156.925	161.525			12	27
48(79)	156.975	161.575			14	
49(80)	157.025	161.625			16	
50(81)	157.075	161.675			15	28
51(82)	157.125	161.725			13	26
52(83)	157.175	161.775				16
53(84)	157.225	161.825			24	13
54(85)	157.275	161.875				17
55(86)	157.325	161.925				15
56(87)	157.375	161.975				14
57(88)	157.425	162.025			25	18

3. 公用（民眾）通訊：經由海岸電臺或由 CH-16 頻道連接船舶與有線電話通訊後，應轉換此頻道繼續通話，此類通訊報含船舶營運管理及影響船舶安全之通訊。

4. 船舶間（際）通訊：船舶與船舶間相互聯絡及交換訊息，通常由 CH-16 頻道呼叫後轉到此類頻道。

5. 本國漁船呼叫：我國漁船呼叫岸臺及岸臺回答漁船應使用 CH-7。

📌 表 7-3　VHF 海上無線電特高頻通訊分類

通訊種類	波道編號（依使用順序排列）
1. 遇險、緊急、安全通訊及呼叫	16
2. 港口通訊（單頻）	12、14、11、13、09、68、71、74、10、67、69、73、17
3. 民用（公眾）通訊	26、27、25、24、23、28、04、01、03、02、05、65
4. 船舶間（際）通訊	06、08、10、13、09、72、73、69、67、77、15、17
5. 本國漁船呼叫	07

四、VHF 海上無線電注意事項

　　使用 VHF 海上無線電必須注意無線電的禮節與紀律，通話過程必須簡潔、明確，使無線電通聯時能夠更順暢及達到信文溝通之目的。使用 VHF 無線電必須注意事項如下：

1. 船舶電臺呼號(Call Sign)應有明顯標示牌置於駕駛臺內，以方便辨別及呼叫。

2. 依照通訊頻道種類使用，並依照使用順序選擇。

3. 呼叫友臺時應先報明本臺的呼號及船名。

4. 發話前須先守聽是否有人使用，非有確實需要，不要插入正在通話之頻道。

5. 通話內容應簡單明瞭，以免耽誤其他使用者的重要通話。

6. 航行期間必須守值 CH-16 守聽，若側聽到呼救信號可傾聽紀錄，並盡可能支援，若他臺久無回應，且本臺無法立即救援時，可代轉知海岸電臺。

7. 本臺若遭遇危險事故，應立即於 CH-16 報明自己呼號、船名、所在位置及需要救援事項。

8. 非遇緊急事故，不要使用 CH-16，平時於航行時保持守聽，並摘要記錄通話所有內容。

9. 漁船用 CH-7 呼叫基隆或高雄海岸電臺，可與市內電話連線通話。

10. VHF 無線電話通訊中，應以「滿足通訊所需最低功率」進行無線電通訊。

11. 通話過程中，當發話告一段落需要對方回答時，應於該段通話完畢加「OVER」，若全部通話結束時，應加「OUT」，表示結束通話。

五、CH-16 使用重點

1. 當船舶接近港口航行時，都應該打開 VHF CH-16 作為「守聽」頻道。

2. 國際性遇難信號在 VHF CH-16 無線電話使用頻率為 156.8MHz。

3. 使用 VHF 通話中一般情形都是以 CH-16 作為呼叫頻道，先呼叫對方並建立通信。當「呼叫」完成後，如在港區附近應轉換到船際通訊頻道。

圖 7-2-1　VHF CH-16 無線電話頻道
（圖片來源：作者提供）

4. 航行在任何海域包括在近岸海域航行之船舶，均應保持守聽 CH-16 頻道。

5. 臺灣地區各港埠信號臺均設有 VHF 無線電話，其守聽頻道為 CH-16。

6. 國際電信聯合會(ITU)所訂定之無線電規則中，將 VHF CH-16 無線電話頻道中提供給遇險、緊急、安全通信及商船呼叫之用。

7. 夜間駕駛臺守聽之 VHF CH-16：VHF 無線電話機操作面板上有一「SQL(SQ)」鈕，其作用為雜訊（靜音）控制，「VOL」鈕為音量鈕。當「Tx」燈亮時，表示發送信號或當按下無線電話機的發話按鈕時，Tx 燈即亮起。

8. 在使用 VHF 無線電話時如聽到遇險呼叫，應停止發送並保持「守聽」。

特高頻(VHF)無線電對講機 16 頻道作為緊急遇險，不論岸台或船台都在守聽頻道，故使用時盡量短，不要占用太久。

六、遇險、緊急、安全報頭之使用

各種通訊報頭主要目的，是引起當值人員之注意守聽發送之信文，分別如下：

1. MAYDAY：遇險信文報頭，表示呼叫之船舶遭到非常嚴重及迫切的危險，急須立即援助。發送時機為：(1)船舶遇難時；(2)船舶發生嚴重故障，對船上人員有生命危險時。

某船在航行中突然在 VHF 無線電對講機，以 "MAY DAY" "MAY DAY" "MAY DAY" 呼叫，其意義如何？答：表示附近呼叫船舶遇險中，有立即危險。

2. PANPAN：表示呼叫之船舶有非常緊急之信文發送。發送時機為：(1)因船舶機械故障導致有航安之顧慮；(2)人員落水或受傷，情況緊急時；(3)船舶發生特別事故。

發現機艙有漏水，但尚未有立即之危險，此時以 VHF 無線電話呼叫，初始（信頭）以下三次"PAN PAN" "PAN PAN" "PAN PAN" 語詞呼叫。

3. SECURITY：表示即將發送有關航行安全及重要氣象警報之信文。發送時機為：(1)海上發現有礙航之漂流物、棄船、燈塔燈光無作用時；(2)由海岸電臺廣播與航行安全有關之氣象報告；(3)一切與航行有關之氣象報告。

4. ATTENTION：可重複發送於緊急信文之前，已引起當值人員注意。發送時機於緊急信文之前。

七、遇險信文之發送

1. 先按警報信號(Alarm Signal)30 秒～1 分鐘。
2. 呼叫遇險報頭 MAYDAY、MAYDAY、MAYDAY 三次。
3. 報本船船名或呼號三次。
4. 報自己的船位(Position)，用經緯度（先緯後經）或用陸標方位距離法。
5. 遇險性質及所需援救之種類。
6. 對於援救有幫助之其他資訊。

八、無線電靜默

為使海上航行安全，海上航行所有船隻必須在無線電靜默時間，守值國際遇險頻率。2,182 KHz 的無線電靜默時間為每整點即每半點後的 3 分鐘，此 3 分鐘的無線電靜默時間除了緊急信文，其他皆不得發送，所有裝有 MF 裝備的船舶皆須守值 2,182 KHz。

7.3 求生與急救

遊艇與動力小船噸位較小，亦受海象影響，故航行必須特別注意海上氣象及航行水域水文安全，因為惡劣天候及危險水域迫使船隻發生意外而須棄船，為萬不得已之事，一旦棄船則可能遭遇下列危險：

1. 救生筏故障、損壞或被海浪沖毀而破壞或下沉。

2. 因位在水中散熱速度是在空氣中的 26 倍，故人員落水後體溫很快被冰冷海水影響而體溫下降，甚而失溫（體溫低於 35 度）。

3. 棄船時，身體受到外在的傷害。

4. 救生艇中淡水及食物的不足。

5. 缺乏海上求生知識。

　　發現人員落水時，發現者應大喊人員落水並立即拋下救生浮具，駕駛立即用舵迴轉避開弱水者，例如：當船上有旅客在左舷船艉不小心落水，此時船長第一個動作是立即左滿舵，才不會使俥葉傷到人，發現者並將帶有發煙信號的救生圈拋向落水人員方向。

　　以上常見的危險則應於平日保養救生筏及求生設備，演練棄船動作。船舶遭遇海難後，若海面四周燃油，應從船舶上風舷入水，並以頭上腳下姿勢躍入水中。遇難後尚未沉沒之船舶本身為最佳之求生工具，若有救生筏，人員落水應盡快游入救生筏內，以免溫度被海水影響而下降。寒冷天候海上求生更不可飲酒，以免失溫，棄船前身上應穿著長袖長褲以免體溫下降。平時檢查救生筏內的淡水、食物及其有效期限，平日更應學習海上求生技巧才能臨危不亂。

 ## 海上求生三要素

1. 求生設備：海上求生以防護措施為優先考量，溺水為人員落入海中最早面臨的困境，在海面上各種求生設備如救生艇、充氣救生筏、救生衣、救生圈等，將支持海上人員的保暖、浮力、飲食及飲用水。在海上求生過程中，飲用水最為重要，以支持生命基本所需，一個人一天約需水 0.5 公升。登上救生艇筏後，傷患者除外之其他人員，飲水和食物應在 24 小時後分配。

2. 求生知識：善用平日所學的海上求生要領，讓自己與同伴能得到安全的防護以等待搜救人員的到來。例如在海上無飲水情形下，亦不可飲用海水，遇鯊魚來襲應在水中製造噪音驅趕，或打擊鯊魚的鼻子，多人聚集在一起冷靜以對。

3. 求生意志：發生海難棄船下水求生者，最初入水 15 分鐘最容易感到疲倦，在海上產生驚恐、無助時必須強化求生意志，有同伴可以互相鼓勵與自我激勵，須正面思考以渡過最難熬的救援等待時間。

一、求生設備

　　遊艇或動力小船主要的海上求生設備有救生筏、救生衣、救生圈及救生浮具等。較大的船舶攜所帶之射繩器，應能精確發射 230 公尺遠之距離，小船之高空降落傘信號彈有效期限，依小船檢查丈量規則規定至少 1 年，升高高度至少 150 公尺；求生用煙霧信號彈為橘色，如此可使搜救者較容易發現。主要救生設備說明如下：

（一）救生圈

　　救生圈可以讓未穿救生衣的落水人員浮在海面上等待救援，航行中之小船，如發現有人落水，應立即向落水人員拋下救生圈。海上人命公約(SOLAS)對救生圈的構造規定如下：

1. 救生圈必須採用天然具有浮力的材質。

2. 救生圈的外徑不超過 80 公分，內徑不得小於 40 公分。

3. 救生圈應能支持 14.5 公斤的鐵塊在淡水中 24 小時以上。

4. 救生圈的重量至少要 2.5 公斤，不能太輕。

5. 救生圈在火中短暫的 2 秒鐘內不會燃燒或融化。

圖 7-3-1　救生圈及救生筏
（圖片來源：編著者提供）

6. 救生圈如能快速放出煙霧或信號燈，則該救生圈的重量必須在 4 公斤以上，或是能快速放下的重量。

7. 救生圈自 30 公尺高度落入水中，救生圈及其配備不會受損。

8. 救生圈應有可供手握的繩子，繩子不能太細直徑應在 9.5 公釐(mm)以上。

9. 救生圈上要印有粗黑羅馬字船名及船籍港。

10. 救生圈應置於駕駛臺兩側或容易取用之處，不宜放置艙內。左右舷各配備一個救生圈之船舶，應至少裝設一條可浮救生索，且附繫於救生圈之上，可浮救生索長度須為 27.5 公尺。

　　不可為防止由於船之晃動而移動，而將救生圈牢牢固定繫縛；救生圈不要當作坐墊或枕頭使用。救生圈與自燃燈為夜間相互連接在一起使用最為有效的救生設備組合。依國際作法，配置救生圈之小船航行於海上，在白天情況下發現有人落海，救生圈繫上適當長度之浮繩附上自動煙號丟至人員落海處；依國際作法，配置救生圈之小船航行於海上，在夜晚或能見度不良情況下發現有人落海，救生圈繫上適當長度之浮繩附上自燃燈丟至人員落海處。

（二）救生衣

　　根據海事事故統計之資料，人員落海時，身著救生衣人員，其生存率所占比率約為 80%，顯現救生衣的重要性。

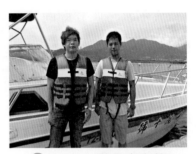

圖 7-3-2　救生衣穿著
（圖片來源：編著者提供）

　　依小船檢查丈量規則規定，載客小船救生衣之配備，除按核定全船人數每人一件外，另應增備數量至少為核定乘客定額 10%適於兒童使用之救生衣。救生衣之逆反光材失效時要重新換貼；要在救生衣易於見到位置，顯示船名。

　　海上人命安全國際公約的性能規定如下：

1. 救生衣在火中短暫的 2 秒鐘內不會燃燒或融化。

2. 救生衣可正面亦可反面穿，可於 60 秒內穿著完畢。

3. 人員穿妥救生衣自最少 4.5 公尺高處跳入水中不致受傷，且不致使救生衣鬆脫或損壞。

4. 救生衣的浮力可支持昏迷的落水者頭部向上之規格，應使昏迷人員口部離水面至少 120 公分距離。

5. 將穿上救生衣的失去知覺者，可於 5 秒鐘內翻轉身體致口鼻離開水面。

6. 救生衣浸泡 24 小時後，浮力不可減少 5%。

7. 穿著救生衣在水中仍能作短暫游泳，不妨礙游泳求生。

8. 救生衣上應有哨子、救生燈及反光帶，救生衣燈閃光頻率每分鐘 50~70 閃。

9. -15~+40 度皆能正常使用，顏色為橘紅色，以與水面背景形成對比，方便搜救。

此外，穿著救生衣入水時，入水前應先觀察入水點之安全狀況，然後雙腳交叉緊夾，一手將救生衣向下拉，一手掩住口鼻以免嗆水，然後以頭上腳下方式入水。

（三）救生筏

遊艇及動力小船船舶長度通常在 85 公尺以下之船舶，可能免配置救生艇，僅依船舶大小配置救生筏。救生筏是重要的救生設備，因此救生筏的結構需求之規定簡述如下：

1. 救生筏必須承受自從 18 公尺的高度墜入水中的衝擊力，筏及其他配備都不會受損。

2. 救生筏必須能夠承受人員自 4.5 公尺的高度重覆跳至筏的地板或帳棚上的衝力，而筏仍不會受損。

3. 救生筏滿載且依海錨在水中，在靜水中可以被船或艇以 3 節的船速拖帶仍不會受損。

4. 救生筏應有帳篷以保護筏內人員，帳篷應能於筏體落水後自動張開。

5. 救生筏應於對角線位置各有一個出入口，以利筏內通風及人員登筏。

6. 救生筏構造與材料應能承受海上各種狀況下漂浮 30 天。

7. 救生筏內應有收集雨水的裝置。

8. 救生筏內應可在距離海面 1 公尺高度，安裝雷達應答器(SART)。

9. 救生筏之頂棚下，應駛人員坐下後仍有足夠的空間。

10. 救生筏搭載人數少於 6 人以下不予核准，救生筏核准人數不得超過 25 人。

11. 救生筏連同其容器及裝備總重量不得超過 185 公斤。

12. 救生筏內外必須裝設救生繩。

13. 救生筏上應有筏索綁在船上，索長 15 公尺或置放筏處舉水面高度之兩倍長，以數目較大者為準。

14. 吊架吊放救生筏的速度應為每秒 3.5 公尺以上，救生筏滿載人員及配備由水面 3 公尺處墜入海中，筏仍不會受損。

15. 在客船上，所有筏的乘員能於短時間內進入吊放式救生筏內併入坐。

16. 救生筏應有筏索、筏頂的內、外燈。

17. 裝置在駛上駛下的客船上的救生筏，必須在每 4 艘救生筏中，應於其中 1 艘救生筏配備雷達應答器，且天線要離海面 1 公尺以上。

 其他救生筏相關規定

1. 依據 2010 年救生設備章程第 4 章規則 4.1.5 規定，充氣式救生筏容載人數超過 12 人應備有 2 把小刀。

2. 救生筏一年檢驗一次，氣瓶容量大小必須足夠在 18~20℃的氣溫下 1 分鐘內完成充氣，翻覆之救生筏應能以 1 人之力量扶正。

3. 登上救生筏後應先採割斷繫索迅速離開母船，海上集結友筏可加大目標以利救援。

4. 登筏後 24 小時才分配飲用水及食物，筏內每人 1.5 公升淡水，第一天的 24 小時禁用淡水，每人每天需要 0.5 公升，故飲用水可用 4 天。

5. 救生筏水壓自動脫離器之水深設在水下 2~3.5 公尺。

6. 救生筏浸入海水中使用時應能於–1～30℃溫度範圍內正常操作。

 人員落水緊急措施

1. 應立即向落水人員拋下救生圈。

2. 高喊人員落水，目視並指向落水者高喊落水者相關方位。

3. 駕駛臺向落水舷滿舵（雙俥則落水舷停俥）。

4. 拉六短，掛 Oscar 旗，廣播本船何舷人員落水，附近若有船隻應以 CH-16 通知本船實施人員落水。

5. 採迴旋法以最快速度航向落水者。

6. 小船救助落水者應於下風舷（人於上風處）。

二、船上急救

急救為患者受到事故傷害或突發疾病的時候，在醫護人員尚未抵達現場或送到醫院治療之前，給予患者緊急性及臨時性地急救處理。急救之目的為挽救生命、減輕患者痛苦、預防合併症發生及早送醫，以增進治療效果，使患者早日康復。

急救前先以最快速度了解患者的生命徵象，包含意識、呼吸、脈搏、血壓、膚色、體溫、瞳孔，判斷原則如下。

1. 意識：呼叫傷患，聽說話有沒有痛的感覺評估他的意識。

2. 呼吸：打開呼吸道，看、聽、感覺方式評估傷患有無適當呼吸，並將氧氣面罩、氧氣鼻導管套在傷病患鼻孔上。

3. 脈搏：檢查二側橈動脈。

4. 血壓：檢查微血管充填時間是否大於 2 秒。

5. 膚色：目視膚色是否蒼白、發紅或異常。

6. 體溫：量測傷患體溫。

7. 瞳孔：檢查眼睛瞳孔大小及是否對光有反應。

　　快速評估患者生命徵象外，必須對許多受傷情況予以到院前的急救，在船上會有創傷的意外，或急需人工呼吸或是施予 CPR 心肺復甦術的情況，須配合 CPR 給予 AED 的電擊使用。

（一）創傷失血

　　在船上發生意外事故如跌倒或刺傷而造成組織創傷時，通常會有出血情形。不論是外出血或內出血，失血超過 750 c.c.時，可能發生休克症狀，超過 1,500 c.c.就會有生命危險。而一般成人的血液量約占體重的 1/12，也就是當一個人失血占體內血液量的 1/5 就會導致休克，失血量占體內血液量的 1/2 就會導致死亡。因此，如發生患者疑似為出血傷患時，需給予立即地止血處理，以控制出血。依不同血管出血的情形可分為：

1. 微血管出血：呈小點狀的紅色血液，從傷口表面滲出，看不見明顯的血管出血。這種出血常能自動停止，通常用碘酒和酒精消毒傷口周圍皮膚後，以消毒紗布和棉墊蓋在傷口上纏以繃帶，即可止血。

2. 靜脈出血：暗紅色的血液，迅速而持續不斷地從傷口流出。止血的方法和毛細血管出血大致相同，但須稍加壓力纏敷繃帶；不是太大靜脈出血時，用上述方法一般可達到止血目的。

3. 動脈出血：為急速、搏動性、鮮紅色連續噴射狀流出，動脈出血因血流太快，其血液不易形成凝血塊而止血。

處理出血患者方法如下：

1. 抬高肢體：抬高受傷部位到比心臟高的位置，是止血的基本動作，需配合其他止血方法，才能有效止血。

2. 直接加壓止血法：以乾淨的物品，如衣服、紗布等，直接在傷口及傷口周圍加壓，盡量避免用不乾淨物品，如手直接接觸傷口加壓，以防傷口遭感染。加壓時間長短視出血情形而定，一般先加壓 10 分鐘，出血停止即可用繃帶包紮或紗布、膠帶固定。

3. 止血帶止血法：使用不當會造成神經、肌肉、血管損傷，未接受適當訓練者，使用時應謹慎。選擇寬布條、毛巾等充當止血帶，在傷口上方 5 公分處，緊繞傷肢兩圈後打半結。將止血棒（筷子、短木棒或原子筆）放在半結上方，再打上一個死結，扭轉止血棒直到不再流血為止，但不可過緊，以免傷及神經。最後用止血帶的兩端或其他布條將止血棒固定，並在止血帶上方標示止血帶固定的時間，每隔 15~20 分鐘放鬆止血棒 15 秒，以防造成局部組織壞死。

另外，止血點(Pressure Point)止血法，則被認為其效果不佳，因此不再建議使用。主因是由於我們使用止血點止血法只能阻止主要血管的血流，然而血液卻可經由其他的替代路徑(Collateral Circulation)繼續循環，使止血點止血法可能因此失效。

 出血患者的急救步驟

1. 以乾淨布類、紗布在患者受傷部位直接加壓止血。
2. 抬高患者受傷部位。
3. 檢查出血原因及出血來源。
4. 四肢動脈出血時，才合併使用近端動脈壓迫止血法。
5. 檢查傷勢，密切注意傷患的心跳、脈搏、呼吸、體溫變化。
6. 盡快送醫，給予氧氣，維持呼吸道暢道。
7. 以衣服或毛毯適度保暖。
8. 若出血部位在四肢，且上述的止血方法皆無法控制時，才使用止血帶止血法止血。

（二）燒傷

　　遊艇及動力小船於海上航行，若遇火災常會發生燒灼傷等意外，除了沖、脫、泡、蓋、送等五個燒傷原則外，仍須對燒傷有更深一層的認識。因為燒灼傷可能會影響其他器官的功能，例如肌肉骨骼受傷、呼吸困難、呼吸道阻塞，或疼痛造成休克，體液流失造成休克，以及水腫或皮膚感染等。

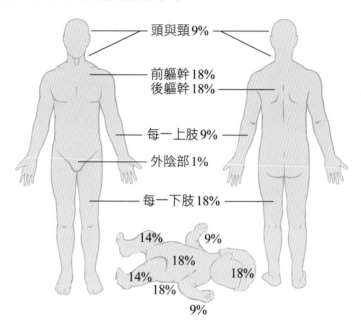

頭與頸 9%
前軀幹 18%
後軀幹 18%
每一上肢 9%
外陰部 1%
每一下肢 18%

14%　9%
18%
14%　18%
18%
9%

圖 7-3-3　「9 的規則」可簡便估計灼傷的體表面積。我們將身體分成若干部分，其中每一部分都代表總體表面積的 9%或 9%的倍數，但是嬰兒則不適用此法則

　　燒傷種類可依皮膚傷害厚度及範圍分為三度等級，一度灼傷侵犯表皮，皮膚會變紅而且感覺到很痛，不過不會腫也不會起水泡；二度燒傷則侵犯到表皮及真皮層，會起水泡而且很痛；三度燒傷最嚴重，侵犯到皮下組織，皮膚呈白色到黑色。而要估算燒傷範圍大小，可以用「9 的規則」，將身體分成若干部分，每一部分代表身體總面積的 9%或 9%的倍數，不過此法不適用於嬰兒。一般而言，一個人全身被火灼傷面積達 1/5 就會危及生命，一個小孩被火灼傷面積達 10%就會引起休克。

（三）休克

　　因循環系統衰竭而使組織或器官血流不足，導致組織缺氧而損壞，如不適時急救治療將導致死亡。休克發生的原因及種類不同，說明如下：

1. 低血量休克：體內或體外喪失血液、血漿或體液，進而循環血量不足。

2. 心因性休克：心臟無法打出足夠的血液供應全身組織的需要，通常因左心室衰竭所致。

3. 敗血性休克：細菌感染造成菌血症導致血管擴張，進而造成組織灌流不足。

4. 過敏性休克：對異物產生立即性且過度敏感的反應。

5. 神經性休克：血管的神經控制受損，如脊椎損傷、使用麻醉劑、頭部外傷引起血管床擴張，血管張力降低。

6. 呼吸性休克：因呼吸功能不佳，使氧氣供應不足所致。

 ## 休克的症狀

早期症狀

1. 皮膚蒼白且冰冷，漸變蒼藍色。
2. 若患者已冒汗，則皮膚濕冷。
3. 脈搏快而弱。
4. 呼吸短促不規則。
5. 情緒變得煩躁不安。
6. 血壓穩定緩慢地下降。
7. 患者會覺口渴、噁心和嘔吐。

晚期症狀

1. 表情冷漠，沒有反應。
2. 雙眼下陷，目光困滯，瞳孔放大。
3. 皮膚出現敏感，反應發紅、發癢或灼熱感。
4. 呼吸困難，胸部緊張疼痛。
5. 血壓下降，脈搏微弱且減慢。
6. 意識可能不清或昏迷。
7. 未及時處理則意識消失，體溫下降，可能導致死亡。

休克的處理和預防

1. 呼吸停止、出血或疼痛、緊張等因素給予適當的處理。
2. 單純休克無合併其他嚴重傷害者，予採休克姿勢，即患者平躺後將下肢抬高 20~30 公分。
3. 頭部有外傷者，採頭肩墊高的姿勢。
4. 呼吸困難者，立即採坐臥姿勢。
5. 腹部創傷者，採頭肩部及腳抬高姿勢。
6. 患者已昏迷者，採復甦姿勢以保持呼吸道暢通。
7. 以毛毯、衣物包裹患者全身，不可局部保暖或讓患者出汗，使皮膚血管擴張。
8. 昏迷、頭、胸、腹部有嚴重傷害者和需手術者，禁止給予任何飲食，包括水分在內。
9. 保持患者心情穩定，立即送醫。

（四）CPR 心肺復甦術操作

美國心臟醫學會(AHA)於 2020 年 12 月公布新版心肺復甦術 CPR 操作技術。新版 CPR 特別強調先胸部按壓，CPR 時先壓胸，可確保被急救者體內血液循環，含氧血流可帶到各器官。

CPR「叫叫 CABD」步驟說明

叫（確認意識）：拍打病患之肩部，以確定傷患有無意識，檢查呼吸（沒有呼吸或是沒有正常呼吸）。

叫（求救）：快找人幫忙，打 119，如果附近有市內電話，請優先使用市內電話，因為 119 勤務中心可顯示來電地址，有利於迅速救援。設法取得 AED，進行去顫，若撥通 119，請聽從 119 執勤人員指示。

若有以下情形，如現場只有 1 人，先 CPR 五個循環再打 119 求救：(1)小於 8 歲兒童 (2)溺水、(3)創傷、(4)藥物過量。

C(Compressions)：CPR 的第一個步驟是胸部按壓，速度要快，每分鐘至少按壓 100~120 次，下壓深度 5~6 公分。口訣：用力壓、快快壓、胸回彈、莫中斷。30 次胸部按壓後施行 2 次人工呼吸，也就是 30:2。

胸部按壓可以使血液流動到腦、肺、冠狀動脈和其他重要器官，盡量避免中斷胸部按壓，中斷時間不超過 10 秒。

A(Airway)：暢通呼吸道，壓額提下巴。CPR 的第二個步驟就是打開呼吸道，在無意識的病人，舌底部和會厭是堵住呼吸道最常見的原因，因為舌底和會厭是附著在下顎，所以只要把壓額抬下巴，就可以把呼吸道打開。如果懷疑病患有頸椎受傷，第一次先以提下顎法把呼吸道打開，如果有困難才可以用壓額抬下巴法。

B(Breaths)：檢查呼吸，沒有呼吸，一律吹 2 口氣，每 1 口氣時間為 1 秒。當呼吸停止，則無氧氣的來源，因身體儲存的氧氣不多，故心臟很快就會停止。口對口人工呼吸是最簡便的方法讓病人獲得氧氣，人工呼吸要一直做到病人能自己呼吸或有專業人員來接手。操作者吹氣前不用先深吸 1 口氣，僅需能在進行吹氣時讓患者胸部有鼓起，不論對象一律吹 2 口氣，每口氣吹氣時間為 1 秒。

吹第 1 口氣若無法造成胸部起伏，應再重新操作壓額抬下巴再試吹第 2 次，第 2 次吹氣仍失敗時應再次回到胸外按壓／人工呼吸(30:2)之循環。惟須注意每次的人工呼吸前都要檢查口腔中有無異物，若可見異物將其取出。

D(Defibrillation)：D 是指體外去顫，俗稱電擊。

1. 每一次電擊之後緊接著實施心肺復甦術，應對突發性心肺功能停止心室纖維顫動病患實施電擊，並每分鐘檢查一次心律。

2. 建議使用體外自動電擊器於 1~8 歲（以及以上）的孩童。對於目擊的突發性心肺功能停止的孩童病患，須盡速使用體外自動電擊器，但如果是非目擊的突發性心肺功能停止的孩童病患，則先行實施 2 個循環（約 5 分鐘）的心肺復甦術後，再使用體外自動電擊器。

3. 如果你對孩童（1 歲以上）執行心肺復甦術，而現場的體外自動電擊器沒有孩童的電擊片時，可以使用成人的體外自動電擊器與電擊貼片為孩童進行電擊。

資料來源：馬偕紀念醫院醫學教學部。
http://www.mmh.org.tw/taitam/medical_edu/www/default.asp?contentID=67

　　人遭受溺水、電擊或中毒等意外事故之傷患，如果陷入窒息或缺氧狀態，通常經歷約 4 分鐘之後，腦部細胞將開始缺氧受損，故須盡速實施急救措施。心肺復甦術(CPR)中，胸外按壓法之口訣為：(1)快快壓、(2)用力壓、(3)胸回彈、(4)莫中斷之順序；胸外按壓法之壓胸深度至少為 5 公分；胸外按壓之壓胸動作若中斷超過 10 秒就會前功盡棄；胸外按壓之壓胸動作理想之換手時間為 2 分鐘。

（五）自動體外心臟電擊去顫器 AED

　　根據衛生福利部統計，心臟疾病高居全國十大死因第二位，每年約有 2 萬人到院前死亡，對於突發性心跳停止患者，如果能在 1 分鐘內給予電擊，急救成功率可高達90%，而每晚 1 分鐘給予電擊，其存活率就下降 7~10%。近年來臺灣推行救護車上裝設 AED 後，存活率已從小於 1%提升至 5%，以歐美、日本等國家的經驗，在公共場所裝設有 AED，存活率可提升到 30%以上。

　　衛生福利部積極修法，於民國 102 年 1 月 16 日總統公告「緊急醫療救護法」第 14條之 1 及第 14 條之 2 增訂條文，規定公共場所都應設置 AED，並納入「善良撒瑪利亞人法」(Good Samaritan Law)，援引「救人不受罰」的精神，鼓勵民眾伸出援手敢於救人。AED 使用步驟為：

1. 打開 AED 急救背包。

2. AED 電擊片黏貼部位：將病人身上水分擦乾，AED 電擊片黏貼在右鎖骨下與左乳頭旁之側胸部。

3. 將電擊片導線連接 AED。

4. AED 充電中。

5. 不要碰觸病人：靜待 AED 之語音指示至聽到不要碰觸病人之「人」時，施行 CPR之人應立即中斷任何碰觸病人之動作，此時 AED 將開始分析病人心律。

6. 電擊器 AED 分析心律及電擊時，均不可接觸與碰觸病人，電擊前警告所有旁人與救助者「你離開」、「我離開」、「大家都離開」。

7. 電擊前檢視確定無人接觸患者，再按下電擊鈕。

8. 充電完成，按下電擊鈕：若聽到「按…按鈕…」指令之同時，應口喊「○時○分第一次電擊」，確定無人接觸到病人時，立即按下「電擊鈕」後關閉開關，同時間另一人應馬上開始胸部按壓，繼續 5 週期或約 2 分鐘之單人 CPR。

AED 使用注意事項

1. 去顫器不適用於小於 8 歲的兒童。
2. 去顫器不適用於體重少於 25 公斤的兒童 。
3. 去顫器應盡量遠離人工心臟節律器(Pacemaker)。
4. 使用去顫器時，必須關閉高頻電器產品，如流動電話、微波爐、電視等。
5. 使用去顫器時，必須確保病人的胸部清潔及乾爽。

7.4 滅火

　　遊艇及動力小船因有油櫃、機艙、配電盤等，若有不慎，有可能發生火災，但無法如同陸地火災一樣可以得到許多救援，必須全船人員同心協力共同滅火，而航行期間更應該注意各艙間運轉情形，隨時防止火災的發生。

一、火災分類

　　國際間所採行的火災分類制度，係由國際標準組織(ISO)及國際火災防護協會(NFPA)所制定，火災分類分為 A、B、C、D 四類。

1. A 類火災：或稱甲種火，是指一般以有機物為主要成分的固態物質所引起的火災，最有效的滅火劑為水，冷卻法是抑止該類火災最佳方法。

2. B 類火災：或稱乙種火，由可燃性液體、易燃性液體、可燃性氣體、動植物性油脂及類似物質所引起的火災。撲滅的三項基本原則為設法切斷或稀釋燃燒現場的空氣含量、抑止可燃氣體繼續蒸發、設法稀釋火場中既有的可燃氣體含量，最佳滅火劑為泡沫滅火器。故油品、乙炔氣物、LNG、LPG、酒精、油漆等物品引起的火災，稱為 B 類火災。

3. C 類火災：或稱丙種火，火災發生時可能使置身火場的人員遭遇觸電危險，至於引起該火災的電力設備與設施，主要乃由設備本身所存在的缺陷或瑕疵，以及人員操作不當，以至於短路、超載等情形而形成火災。進行滅火前應先切掉電源開關，盡量避免用水及泡沫等有水分的滅火劑，應以二氧化碳或乾粉為主。船用電器品失火

之最佳滅火劑為二氧化碳滅火劑，CO_2 滅火器每月應秤重一次，CO_2 滅火器噴至皮膚會凍傷，使用時要小心。

4. D 類火災：或稱丁種火，由於鋼材氧化腐蝕或粉屑狀的鎂、鈉、鉀、鈦、鋁等鹼性金屬，形成自燃的結果皆會發生火災，選用滅火劑基本原則為和有水分的滅火劑皆應予排除。D 類火災專用滅火劑稱為乾粉，乾燥的粉末混和霧中以石磨粉比例最大，滅火原理為破壞燃燒鏈。金屬火災發生時，使用水灌救反而會招致危險發生。

燃燒是大量的燃料分子與氧氣分子間所產生氧化作用的一種化學反應與連鎖反應之結果，而且在反應中會產生光和熱，燃燒必須藉由氧氣、燃料及火源等三者，稱為構成火災的三要素。燃燒三角形原理的要素為燃料（燃燒體）、氧氣、熱，其中含氧量低於 11%就不會繼續燃燒，因此抑制燃燒之方法有冷卻、窒息、及稀釋氧氣。

有些可燃物質能產生揮發氣體，並達到特定溫度後將自行燃燒，其自行燃燒之最低溫度稱為可燃溫度。火災除了三要素之外，在燃燒反應其分子間必定經一連串不同之複雜反應，以促成燃燒反應之連鎖性持續發展，稱為燃燒鏈。燃燒時各反應物質的分子，不斷地被破壞或結合而產生熱能，該熱能之移動將致使火災蔓延，熱能由某處移至他處之方式，有傳導、對流和輻射等三種。

1. 傳導(Conduction)：乃藉由物體與物體之接觸，直接將熱能經由物質之分子而傳遞散播的方式。

2. 對流(Convection)：熱能經由氣體或液體等媒介而傳達之方式。

3. 輻射(Radiation)：指熱能在空間內如光一樣通過，而傳導到其他物體之方式。

二、滅火劑

所謂滅火劑(Extinguishing Agents)，指任何可以發揮滅火作用而將火災撲滅的物質，運用冷卻、移除燃料、窒息或稀釋空氣或干擾連鎖反應等四種作用之一，或兼具兩種或兩種以上的滅火作用。船上用來作為滅火劑有下列幾種：

1. 水：水最大的滅火作用為冷卻作用，為其他滅火劑所不及的，水亦具有相當大的窒息作用，淡水、海水、蒸餾水皆能發揮相當大的冷卻與窒息效果。當用水柱滅火時，應朝著火焰的上方、周遭及底部，不可朝火源中間。

2. 泡沫：泡沫係由無數個泡泡所構成的覆蓋表層，火場中的燃燒物質若被泡沫完全覆蓋，則將隔絕其蒸氣與空氣互相混合之機會，進而達到窒息之作用；其次泡沫也含

有水分，亦能產生些許的冷卻作用。輕便型化學泡沫滅火器內筒所裝溶液為硫酸鋁，外筒所裝溶液為小蘇打，兩者相互混合後，使其進行化學反應而產生泡沫；輕便型泡沫滅火器每隔 12 個月填裝一次，以保正常使用。

3. 二氧化碳：二氧化碳具有滅火的功能，主要為稀釋火場周圍的空氣，降低燃燒所需要的空氣，藉以發揮窒息的作用；使用惰性氣體滅火的原理是隔絕空氣。滅火時必須使火場空間完全瀰漫足夠濃度的二氧化碳，始能達到抑制火災之目的，故其滅火作業需要較長時間。電器著火應使用二氧化碳滅火器。

4. 化學乾粉：化學乾粉滅火劑為粉狀的化學物質，乾粉滅火器內所裝的主要藥劑為硫酸氫鈉、碳酸氫鉀、磷酸一銨，此型滅火劑具有干擾連鎖反應、冷卻、窒息以及遮蔽輻射熱等四種滅火作用。

5. 海龍：海龍滅火劑為鹵化物滅火劑之簡稱，主要滅火原理為窒息、干擾燃燒反應鏈，滅火效果最佳。其成分由碳元素與一個或多個鹵元素所組合，破壞臭氧層的能力比冷媒高好幾倍。1994 年蒙特婁議定書規定海龍滅火劑零生產、零消費，全球所有國家自 2010 年停止生產海龍滅火器，因此，全球各國為保護臭氧層而通過對海龍的管制至今已超過 20 年。

以上各種滅火劑有些裝置固定於船艙，有些則採用容器瓶輕便滅火器，為使輕便滅火器能正常運作，容器瓶每年必須檢查與測試一次。

三、遇火處理

當遊艇或動力小船於海上航行時，若不慎發生火災，船上人員必須大喊何處發生火災，並應立即就地設法撲滅。駕駛者為避免船上失火災情擴大，應盡量調整艏向將火源置於下風側，例如船艏失火，風向東北，則駕駛者應將艏向調整為西南；若船艉失火而風向東北，則駕駛者應將艏向調整為東北航向，不使火焰順著風向燒向全船。另船艙火場逃生時要採用低姿勢行進，如此溫度較低且有空氣支持，較不易嗆傷。

平時船舶就應該檢查機電及油料儲放等場所設備，並加強船舶失火演練、水龍帶消防瞄子及抽水幫浦的保養，以及船員救火常識與演練，強化遊艇與動力小船的救火能力。

為防止機艙失火，應配置適當的滅火器材並禁止吸菸及禁止堆放油汙廢布；船舶廚房作業之防火措施，應注意烹飪能源的使用及爐具和烹飪器具之使用、並重視廚房事務管理；電路使用不當易致火災，故應注意電器設備規格與更新作業，勿額外擴充

電器設施之使用、及妥善使用燈具不可加大保險絲容量。船舶碰撞易引起火災，此時船員應該立即滅火；航行中發生火災時，利用主機及舵，使船將火源處置於下風側，使用滅火器，在火勢未擴大前撲滅火災並見火勢未消退，發送遇險信號求援。

四、緊急應變對策

小船之操作航行中突然遇到不良天候時，以斜船艏朝風浪方向操船且調整船速至有舵效之程度；航行中遇大浪，向波航行時，船艏向浪約 30° 傾斜方向，調整船速至有舵效情況航行；風大浪高航行時，此時小船之操船，除了應減低船速，避免船底拍擊過大外，還得注意下船艏與湧浪成 20~30° 之角度航行，甲板上排水口開放以利排水，並固定船上之會移動物品不可受橫向大浪航行。在惡劣天候下操船，向波時，為避免船體所受衝擊最小，應降低船速至有效舵效之程度，另受到追浪航行時，為避免船體轉成橫向向浪而翻覆，應調整船速使船保持在浪上之上斜面。小艇主機故障後，失去動力，船長應立即採取立即檢查機件是否有修復的可能並立即通報航管單位，立即懸掛國際避碰規則所規定之號標，即掛 2 盞紅燈或 2 個黑球。

載客小船之海難事故種類中，擱淺主要原因是水域調查不完全；航行中小船在淺灘上擱淺，其第一要務為停止引擎，不可全速倒車駛離並確認船體狀況，以及調查船位及潮汐資料。為防止事故，航行中之小船在淺灘不得已要經過時，要注意水深；除了緊急迴避外，不要一口氣大角度回頭；駕駛於航行中必須集中精神注意四周狀況，不可只參考前方目標；在水流交會處，漂浮物或垃圾特別多，要小心航行。

小船在沿岸航行，若發現外板有破洞，不必驚慌，可依以下方式處理：(1)在安全情況下，應先觀察進水位置，船內進水，立即穿救生衣，跳入水中等待救援，(2)機艙若進水，主機恐怕無法使用，須全力想辦法停止主機，(3)若破洞在水面處，讓破洞在下風處，想辦法讓船傾斜至破洞另一舷，臨時處理破洞，(4)若有沉沒之虞時，讓船擱淺於波浪小且坡度和緩之砂地。

當夜間只見他船艉燈時，船舶是在追越他船的狀態，若船舶碰撞後，應立即查看碰撞後受損；小艇碰撞的主因都源自瞭望不足、不遵守航行規則以及操船不適當。小船發生事故時，若是與他船碰撞，應以救人為第一優先，不可只是想辦法立即讓兩船脫開；當夜間船舶發生嚴重碰撞時應該立即停車檢查損害情況，同時立即廣播、拉警報，以便通知室內人員並立即檢查是否有漏油現象，切不可立即倒車。航行中大型船其舵效較小船差，而且無法立即停船，故操縱性能差，大型船由於吃水深，在港內除

了有水深餘裕(Under Keel Clearance)之航道外，航行困難；若船舶前方為大死角，向其船舶接近之小船，在大船駕駛台，將完全無法以目視看到，故小船要特別注意，勿接近大船航行為宜。

根據海事事故統計之資料，在載客小船所發生之海難事故中，包括港內在內之離岸 3 浬水域內所發生海難事故比率大約為 80%；有關載客小船發生海難事故，大半起因於瞭望不充足或機器保養不佳之人為因素；海難所伴隨人員落海事故中，人員未著用救生衣為死亡之主要原因。

參考資料

中華民國紅十字會(2011)，水上安全救生訓練教材，臺北：中華民國紅十字會。

王一三、蔣克雄(2008)，救生艇筏救難艇及海上求生，臺中：翠柏出版社。

胡勝川(2011)，實用到院前緊急救護，臺北：金名圖書。

曾福成(2011)，船舶火災防治與安全，臺北：五南書局。

蔣克雄(2009)，基礎急救，高雄：翠柏林。

劉謙、黃忠智、苟榮華、郭福村、洪秋明(2012)，船舶通訊概要，教育部。

 New Wun Ching Developmental Publishing Co., Ltd.
New Age · New Choice · The Best Selected Educational Publications — NEW WCDP

新文京開發出版股份有限公司

NEW
WCDP

新世紀‧新視野‧新文京—精選教科書‧考試用書‧專業參考書